ERES
UN ARTISTA

SARAH URIST GREEN

ERES UN ARTISTA

RETOS PARA DEJAR VOLAR TU IMAGINACIÓN

SARAH URIST GREEN

TRADUCCIÓN DE ROCÍO GÓMEZ DE LOS RISCOS

SUMA
de letras

Papel certificado por el Forest Stewardship Council®

Título original: *You Are An Artist. Assignments to Spark Creation*
Primera edición: mayo de 2021

Printed in Spain – Impreso en España

ISBN: 978-84-9129-477-1
Depósito legal: B-4793-2021

Maquetación: Miguel Ángel Pascual
Impreso en Gómez Aparicio, S.L.,
Casarrubuelos (Madrid)

SL 94771

DEDICADO A MI MADRE, QUE ME ENCARGÓ MIS PRIMERAS TAREAS ARTÍSTICAS

CONTENIDO

INTRODUCCIÓN

Cuando era pequeña, estuve en una clase de arte impartida por Lonnie Holley en Birmingham, en el estado de Alabama, donde me crie. Por entonces se lo conocía como el Hombre de Arena, por el material parecido a la arenisca que inspiró sus primeras obras de arte, tallas de caras, figuras y formas. Holley era excepcional: simpático, inteligente, muy imaginativo y con las manos llenas de anillos, y hacía las cosas de una manera totalmente novedosa para mí. Lo mejor era que se tomaba en serio a los jóvenes.

Nos puso a todos delante de un bloque de arenisca y nos invitó a tallar algo. Conocíamos su trabajo y poco más, pero nos pusimos manos a la obra entusiasmados, dale que te pego con la gradina hasta estar contentos con el resultado. La idea no era que todos nos convirtiéramos en artistas como Holley ni que hiciéramos una escultura parecida a las suyas. Más bien se trataba de probar una forma de trabajar, para vislumbrar por un momento los materiales y las ideas que lo llevaron a hacer arte.

No he tallado en arenisca desde entonces, pero la experiencia se me quedó grabada. Gracias a Holley y a su curiosa forma de ver nuestro entorno amplié mi visión del mundo. Esta fue la primera de mis muchas interacciones con los artistas de mi vida, que me han enseñado que hay mil formas de percibir el mundo y de manipular las cosas físicas que nos rodean. A medida que hacía mis propias obras y me labraba una carrera como historiadora del arte y conservadora, iba guardando como oro en paño los momentos y las perspectivas que compartía con otros artistas.

Pero enseguida me di cuenta de que no todo el mundo lo veía igual. Me di cuenta de que el término «artista» se usaba con cierto desprecio. Las esculturas hechas con objetos encontrados como las que concebía Holley eran «basura». A la gente que intentaba vender cosas así la llamaban «estafadora». Con el arte minimalista o abstracto, siempre había alguien que soltaba: «Eso puedo hacerlo yo». Ese mundo lleno de gente

y cosas que yo tanto apreciaba para otros era pretencioso. Pero sabía por qué pensaban así. Cuando empecé a ejercer de conservadora en un museo, ya conocía bien esa faceta del mundo artístico donde prima el dinero y que tan mala reputación le da al arte. Quería hacer lo que estuviera en mi mano para tender un puente sobre lo que parecía una brecha enorme entre el mundo del arte que conocía y el que la mayoría de la gente percibe cuando va a un museo o una galería. Redactar cartelas y organizar exposiciones en museos y galerías no era suficiente.

Quiero que todo el mundo sienta lo mismo que yo cuando estoy en una galería rodeada de obras cuyo proceso he visto en un estudio, hechas por un artista con el que he comido *pierogi.* No es que el arte no sea suficiente; la cuestión es que, después de haber intentado hacer cosas yo misma y de conocer a muchos artistas, no pienso en esos objetos como cosas sagradas de otro mundo. Las obras de arte quizás sean evocadoras y transformadoras, pero están hechas por personas. La gente que las hace no es en esencia distinta al resto de los seres humanos. Haber estado en contacto con artistas y con la creación me ha ayudado a sentirme identificada con el arte y a enriquecer muchísimo mis experiencias artísticas. A lo largo de mi vida laboral me he preguntado cómo podría transmitirle parte de eso a la gente que no tuvo la suerte de estar en una clase de arte para críos con Lonnie Holley.

Y así surgió la idea de estas tareas. En 2014 dejé el trabajo como conservadora para hacer una serie de vídeos llamada *The Art Assignment*, coproducida con PBS Digital Studios. Pasé de trabajar en el sótano de un museo a viajar por todo el país, visitando a artistas en distintas etapas de su carrera para pedirles que te encargaran una tarea. Muchas de las actividades de este libro salen de los vídeos, pero algunas son nuevas. La tarea de estos artistas está relacionada en cierto modo con su propia forma de trabajar: una actividad que ya han probado y les gusta; una idea en pleno proceso de exploración; una técnica que usan a diario, o algo que nunca han hecho pero siempre han querido hacer. Siguiendo su ejemplo, vas a tener que inventarte un amigo imaginario, colaborar con desconocidos y convertirte en otra persona (o al menos lo vas a intentar). Vas a fabricar un paisaje. Vas a hacer un alegato. Y vas a crear tu propio grupo de música.

Y en todos los casos, las tareas se han concebido pensando en ti. No hace falta saber dibujar bien, tensar un lienzo, ni obtener exactamente el mismo color del arroyo de una montaña. Este libro está pensado para artistas en cualquier etapa, desde artífices con experiencia hasta gente

a la que le da pánico coger un lápiz. También para aquellos que pasan mucho tiempo en internet, creando y consumiendo una cantidad nada desdeñable de material delante de una pantalla. Hacer arte y a su vez formar parte activamente de la vida tecnológica no está reñido. Cuando te pongas manos a la obra, te animo a que uses las herramientas que tengas a tu disposición de una forma que te resulte natural, alternando tus propias manos con la tecnología para comunicar, enseñar y difundir tu trabajo.

Verás que muchas de las tareas se concibieron con la esperanza de que difundas y publiques tu obra tanto en el mundo real como en el virtual, tanto en el espacio físico como en internet y las redes sociales, haciendo de estas un lugar donde hacer arte, crear una comunidad y tener un sistema de apoyo, todo en uno. A lo largo del libro vas a ver algunos de los resultados de estas tareas que quizás te ayuden a poner en marcha tu propio proceso creativo y a fomentar las ganas de difundir tu trabajo. No obstante, si esto te incomoda, no pasa absolutamente nada. A veces el mejor público es uno mismo. Aunque, si quieres, te invito a enseñar tus resultados en la red social que más te plazca usando la etiqueta #EresUnArtista. A través de ella podré ver tu trabajo y tú podrás disfrutar de las obras de otra gente; también estarás ayudando a crear con tus propias manos un mundo artístico nuevo y más democrático.

A no ser que tú quieras o que te lo imponga un profesor, no hay plazos de entrega. (Si lo tienes, ¡cúmplelo! A veces no hay nada como un plazo para estar motivados). En cualquier caso, ten en cuenta que quizás pases por una fase de cierta incertidumbre desde que leas una tarea hasta que desarrolles el resultado. Al principio es posible que no estés muy inspirado, hasta que veas un reflejo chulísimo en la pantalla del móvil y aproveches para capturarlo (véase la p. 184, «Apagado»). O puede que te estés mudando y el hecho de decidir dónde poner tu estudio se convierta en una obra en sí mismo (véase la p. 231, «Idea un estudio»). O quizás vas de visita a casa de tu tía y te da por desempolvar su colección de libros de cocina antiguos (véase la p. 109, «Libros ordenados»). O tal vez tengas que entretener a un niño (véase la p. 67, «Entramado de papel») o encontrar una forma de quedar con un amigo que vive lejos (véase la p. 113, «Nos vemos a mitad de camino»).

Lo que quiero decir es que estas tareas pueden ser parte de tu rutina. La idea no es hacerlas en un mundo paralelo y protegido donde el tiempo, las responsabilidades y los presupuestos no existen. Te animo a que sigas las pautas, pero también a desviarte y a adaptarlas a tus

gustos. Este libro da voz a mucha gente, pero tú tienes que encontrar la tuya. En él, artistas con muchísimo talento comparten sus ideas y enfoques contigo, pero tu reto es examinar las tareas con la lupa de tu experiencia para crear algo que refleje tu forma de ver el mundo.

Las tareas artísticas no son ninguna novedad. Son una parte esencial de la educación infantil en muchas partes del mundo y, con frecuencia, la forma de familiarizarse con el color, los patrones, las matemáticas, la ciencia, los sentimientos y la comunicación. Las instrucciones y tareas tienen una función importante en la historia del arte desde la década de 1950. El libro *Pomelo* (1964), de Yoko Ono, ofrece muchas instrucciones, como «Escucha girar la Tierra» o «Permanece de pie a la luz del atardecer hasta ponerte transparente o quedarte dormido». A lo largo del libro vas a encontrar referencias a artistas del pasado que han hecho algo similar a las tareas en cuestión. Piensa en ellos como en amigos o guías espirituales de generaciones anteriores y períodos históricos distintos. Ellos, al igual que tú, se dedicaron a observar el mundo en el que vivían y usaron los materiales y las herramientas que tenían a su disposición para intentar hacer algo que reflejara sus experiencias.

Hoy en día, Lonnie Holley es un gran referente no solo por su arte visual, sino también por sus innovaciones en la música experimental, que difunde por todo el mundo. Y me ha encomendado otra tarea de la que quiero hacerte partícipe; está al final del libro. Lo que Holley me dio cuando era pequeña es lo mismo que nos ofrece ahora: libre albedrío. Nos da un empujoncito para que miremos a nuestro alrededor y, con los recursos que ya tenemos, hagamos algo por nuestro bien y por el bien de todos.

Confío en que acabes viendo el arte como algo creado por el ser humano, algo que tú mismo, que lo eres, también puedes hacer. Por suerte, el arte no es como otras disciplinas. No existe una serie de conocimientos ni una lista de técnicas que uno deba dominar para ser artista. Es un estado de ánimo, una decisión.

Repite conmigo: «Soy artista».

No necesitas material de bellas artes, dinero a raudales, una mentalidad distinta, habilidades diferentes ni una red de contactos influyentes. Puedes experimentar el mundo de forma consciente y hacer cosas que formen parte de él. *«Soy artista».*

Lo único que necesitas es voluntad y, quizás, alguna pauta. Y aquí tienes varias.

MUESTRAS DE SUPERFICIES

Kim Beck (1970)

Cuando Kim Beck no sabe qué hacer, mira hacia arriba o hacia abajo. Lo primero la ha llevado a hacer proyectos donde estudia y toman parte el tendido eléctrico, las señales, las vallas publicitarias y la publicidad aérea. Lo segundo ha dado lugar a trabajos con hierba, baches y maleza invasora, esas plantas, casi siempre demonizadas, que crecen en lugares indeseados y que Beck nos insta a replantearnos a través de dibujos, instalaciones, murales y un libro.

Mirar hacia abajo también la ha llevado a escudriñar el terreno en sí, una práctica que empezó a poner en marcha con el edificio donde tiene su estudio, en Pittsburgh. Se dio cuenta de que el suelo de cemento de ese espacio tiene marcas de la faceta anterior del edificio como fábrica de equipos de seguridad minera. Los pegotes, las grietas y las manchas documentan esa historia y preparan el terreno para ese tipo nuevo de «obra» que tiene lugar allí. Beck empezó a hacer frotados del suelo: extendía papel de periódico y pintaba repetidamente con una cera o un lápiz de color para grabar las texturas que iba encontrando. De ahí pasó a tantear su entorno, a hacer frotados en asfalto, carreteras y tierra, primero en Pittsburgh y luego en Virginia Occidental. Beck se fijaba en cómo se tocan los distintos tipos de suelo y en la concurrencia de la acera con el césped. Le atraía todo aquello que alterase el orden, como baches, grietas, surcos o cualquier irregularidad, y luego lo registraba.

Empezó a referirse a los frotados como «muestras de superficies», que se llevaba a su estudio para colgarlas en la pared y reflexionar sobre ellas. Algunas pasaron a formar parte de una serie de risografías: superponía varias texturas y las agrupaba. Al igual que sus trabajos anteriores, esto podría entenderse como una reflexión sobre las superficies y estructuras que componen el mundo: asfalto, hormigón, tierra, hierba... Beck ve el frotado como una especie de alternativa a la fotografía. En vez de registrar un lugar a través de la luz y el tiempo, el frotado lo hace a través del tacto y las texturas. Para ella, un frotado es la representación más realista que se puede hacer de un espacio, mucho más que una fotografía. Si bien puede parecer un campo abstracto de

electricidad estática, una «muestra de superficie» es una cartografía fiel de las texturas de un sitio. Es una representación del suelo que pisas, del trozo de tierra que te retiene en el espacio y el tiempo.

¿Tú dónde estás? ¿Cómo es el terreno que pisas? ¿Cómo podrías registrarlo de tal forma que trascienda lo visual?

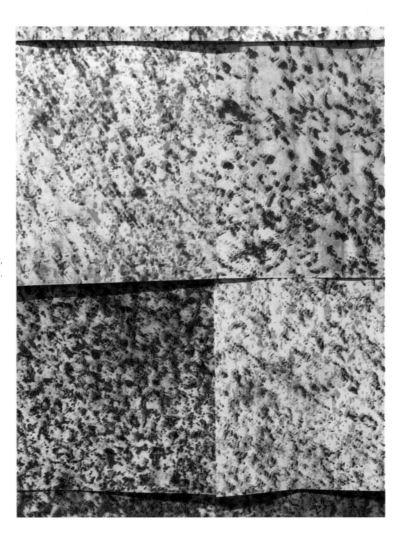

Kim Beck, *Muestras de superficies*, 2018, risografía.

TE TOCA

El suelo es mucho más que eso que miramos cuando queremos evitar hacer contacto visual o tropezarnos. Está lleno de información, visual y textural, y alberga vestigios del pasado. Ha llegado la hora de transformarse en Kim Beck, salir de paseo con la mirada gacha y fijarse muy bien en todas esas superficies y estructuras triviales e ignoradas que forman parte de tu vida. Tienes que registrar de forma veraz y perdurable un terreno y tu paso por allí, ya sea un lugar que conoces bien o uno peregrino.

1 Necesitas una hoja de papel grande y una cera.

2 Busca un terreno que te llame la atención de alguna manera, ya sea por su apariencia, por su textura o por el significado de ese lugar.

3 Coloca el papel en el suelo y haz un frotado arrastrando la cera despacito varias veces.

4 Haz una foto del frotado en el mismo lugar donde lo has hecho.

CONSEJOS, TRUCOS Y VARIACIONES

▶ El papel de periódico es barato y va muy bien para esto. Vale cualquier material fino apto para registrar todos los bultos y surcos, pero debe ser resistente, para que no se rompa. Cuanto más grande sea el papel, más espacio tendrás para trabajar, pero si es pequeño no pasa nada.

▶ Las típicas ceras infantiles son una buena opción, pero quítales el papelito, si tienen, antes de arrastrarlas horizontalmente. También valen otros materiales no tan comunes, como ceras blandas, pasteles o barras de grafito. Si el resultado se ve emborronado, rocíalo con un espray fijador cuando acabes. Este espray transparente evitará que las marcas se corran.

▶ Los textos de las tapas de alcantarilla, las placas y las lápidas son una opción interesante para hacer frotados, pero no obvies otras superficies menos llamativas. No sabes qué efectos te vas a encontrar hasta que no hagas el frotado. ¡Así que haz muchas catas! Prueba con muchas superficies y a ver cuál te gusta más.

▶ Cuando un frotado te guste mucho, recuerda hacerle una foto allí mismo, pero pon un piedra o lo que pilles encima para que no se vuele. Tómate tu tiempo y haz fotos desde varios ángulos hasta conseguir una que te encante. Esta imagen será parte de la obra, no solo documentación, y debe comunicar algo sobre el sitio y darle pistas al público (la pata de una mesa, tus llaves o las huellas de un perro).

▶ Intenta hacer frotados de superficies distintas en el mismo papel usando un color diferente en cada caso. Haz una foto en cada localización para documentar el desarrollo de la imagen.

▶ Plantéate esta tarea como un intercambio con alguien que viva en otro lugar. Tú haces un frotado en algún sitio de donde vives y se lo envías a otra persona junto con la foto, y viceversa.

RESULTADO

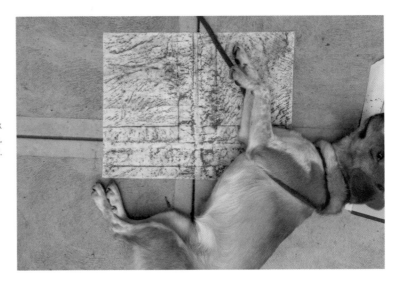

Muestra de superficie de Kim Beck hecha cerca de su casa, en Pittsburgh, en compañía de su perro, Addie, 2015.

4

CONVIÉRTETE EN OTRA PERSONA

T. J. Dedeaux-Norris (1979)

En 2010, T. J. Dedeaux-Norris estaba un día con unos amigos y tuvieron la idea de transformarla en un personaje masculino. Le hicieron un bigote con unos mechones de su propio pelo, le ocultaron los pechos y se fueron todos a un súper. De camino, Dedeaux-Norris se sintió relativamente cómoda y le sorprendió que nadie pareciera fijarse en ella. Pero, en cuanto se metió por un pasillo de comida y se vio sola, de repente se sintió cohibida. «¿Camino de otra forma? ¿Hablo de manera distinta? ¿Estoy usando mi propia voz? ¿Qué estoy haciendo?», se preguntó.

Si bien Dedeaux-Norris ni siquiera llegó a cambiarse de ropa para el experimento, estas pequeñas transformaciones la cambiaron internamente. Más que un cambio radical fue como si hubiera descubierto un aspecto de su personaje que ya estaba ahí. En vez de sentirse «guapa», se sentía «guapo». La experiencia también hizo que entendiera mejor a los amigos con los que estaba, personas transgénero en etapas distintas de la transición.

Dedeaux-Norris publicó las fotos de su apariencia nueva en Facebook, sin texto, y obtuvo respuestas de todo tipo de familiares y amigos («¡aaaJAA! ¡Pareces un cerebrito!» o «LOL, ¡me estás alegrando el día!», por ejemplo). Quienes la conocían no se sorprendieron. Si bien Dedeaux-Norris comenzó su carrera como música y rapera, viró hacia el arte tras posar para un proyecto fotográfico de un amigo. No es raro que use su propio cuerpo cuando hace arte para desarrollar personajes a los que da vida a través de *performances*, fotografías y vídeos.

En su trabajo en curso *The Meka Jean Project*, Dedeaux-Norris usa su apodo de la infancia y se comporta de una forma impropia de ella: actúa por impulso, hace *performances* y colabora de buen grado con otra gente. Gracias a sus *performances* en vivo, sus instalaciones y una película, vemos a Meka Jean visitando otras ciudades, viviendo cosas nuevas e intentando mejorar y empoderarse. Dedeaux-Norris explica que meterse en este personaje alternativo, liberada de cualquier expec-

tativa social, le sirve para adentrarse en una parte de ella más abierta, que no distingue de géneros, razas ni identidades.

En su arte y en este experimento improvisado con sus amigos, Dedeaux-Norris se ha metido en la piel de personajes basados en facetas de su vida y su identidad para analizar, tanto para ella como para su público, la historia, las etiquetas y los estereotipos que la acompañan por ser una mujer joven de color. ¿Qué historias y etiquetas arrastras tú y cómo podrías adoptar un personaje nuevo para analizarlas?

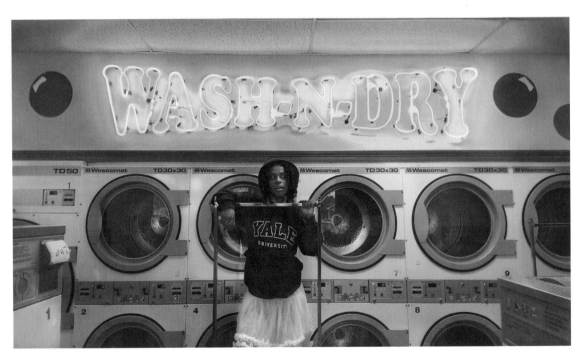

T. J. DedeauxNorris, fotograma de *Meka Jean—Too Good for You*, 2014, impresión digital.

TE TOCA

Hacerse un selfi es fácil. Ser otra persona, no tanto. Piensa un poco en qué cosas son representativas de tu identidad, en la ropa que te ponías o en experiencias que has vivido que te han hecho replantearte cómo te ves. Este es un ejercicio de introspección, pero con efectos potencialmente diversos y tangibles, que te darán una imagen de quién eres y de cómo te muestras al mundo. Hazlo con tus amigos o por tu cuenta. Cambia de forma radical y evidente u opta por algo más sutil y discreto. Tú eres tu propio guía. Pero... ¿qué «tú» exactamente?

1 Hazte un selfi.

2 Cambia algo de tu persona: el aspecto físico, la ropa, el tono de voz, tu forma de abordar a la gente... Lo que sea.

3 Sal a la calle y relaciónate.

4 Hazte otro selfi para documentar la transformación.

CONSEJOS, TRUCOS Y VARIACIONES

▶ El físico probablemente sea lo más fácil de cambiar (color de pelo, ropa, accesorios, maquillaje...), pero piensa en cómo podrías transformar tu actitud, tu tono de voz, tu forma de caminar o tu manera de relacionarte con los demás.

▶ ¿Tienes algo que no te pones nunca porque no te sientes tú con ello? Dale una oportunidad. ¿Has visto algo en una tienda de segunda mano que te encanta o te repele? Píllalo y póntelo.

▶ ¿Te puede la indecisión? Prueba varios cambios en la soledad del hogar. Mírate en el espejo e imagínate relacionándote con la gente.

▶ Usa otro medio aparte de fotos o vídeos para plasmar la experiencia si los cambios son menos físicos u obvios. Quizás escribir, dibujar o

grabarte hablando podrían ser una buena forma de documentar tus descubrimientos.

▶ Prueba a cambiar lo mismo, pero esta vez dejándote ver en sitios distintos de tu día a día o entre diferentes personas conocidas. ¿La experiencia es la misma? ¿Te sientes más cómodo en tal o cual lugar? ¿Te resulta fácil cambiar estando solo, pero te cuesta cuando estás con amigos, familiares o desconocidos?

«¿CÓMO SE COMPORTA EL NUEVO YO EN EL QUE TE ESTÁS TRANSFORMANDO?»

—T. J. DEDEAUX-NORRIS

DÉJATE GUIAR POR LA HISTORIA

Adrian Piper, *The Mythic Being*, 1973, vídeo, 8:00. Fotograma de la película *Other Than Art's Sake*, del artista Peter Kennedy.

En 1973, Adrian Piper se echó a las calles de Nueva York ataviada con una peluca, un bigote falso y gafas de sol de espejo. Escondida tras este *alter ego* llamado Mythic Being [Ser Legendario], Piper hizo una serie de *performances* para, según dijo entonces, averiguar qué pasaría si existiera alguien con su misma historia, pero con una apariencia totalmente distinta a ojos de la sociedad. Mientras actuaba, Piper recitaba mantras sacados de su diario adolescente o se comportaba con agresividad, abordando a mujeres y escenificando atracos. Llevó sus *performances* a las calles de Cambridge, en Massachusetts, y la serie *Mythic Being* (1973-1975) se nutrió de fotografías, dibujos y una serie de anuncios impresos en *The Village Voice*. Gracias a este proyecto, Piper analizó su pasado y su identidad como artista mujer negra (aunque en 2012 anunció públicamente que dejaba de serlo), así como las expectativas de su público ante la raza y el género. Siempre que Mythic Being entraba en acción, se fijaba mucho tanto en cómo la percibía el público como en su propia experiencia interna, según explicó: «Cuando cambio de atuendo, en cierto modo, la naturaleza de las experiencias en las que estoy pensando se transforma».

ESTAMPADO

Sopheap Pich (1971)

Cuando Sopheap Pich estudiaba arte en Chicago y quería hacer arte, iba a la tienda de bellas artes y se compraba pinceles, pinturas, bastidores y lienzos. Pero años después volvió a su país natal, Camboya, y allí no había tiendas de material artístico. Así que fue a la ferretería y compró pigmento en polvo, pintura doméstica y pegamento, y experimentó mezclando estos materiales para hacer pinturas, unas veces con mejor fortuna que otras.

Pero un día cogió un trozo de ratán, se puso a hacer una escultura y sintió una conexión muy fuerte entre el material y su mano. El ratán es muy común allí porque se usa para fabricar muebles y cestas. Pich moldeó aquel material flexible para crear formas orgánicas, muchas de ellas basadas en traumas de su infancia relacionados con el régimen de los Jemeres Rojos, en tradiciones antiguas y en conflictos actuales. Pich hacía esculturas con ratán, bambú, arpillera, cera de abejas, resina y alambre de metal, como una de Buda sentado y otras que parecen órganos internos y vegetación. Los entramados que conforman la base de estas obras también lo llevaron a explorar las posibilidades abstractas del entramado en sí a través de esculturas geométricas y relieves en paredes.

En todas sus obras, Pich analiza los límites y las posibilidades de los materiales que tiene a su disposición allí. El ratán es más maleable, pero el bambú es más rígido y resistente. Cuando empezó a usar hilo de bambú en sus esculturas, sintió curiosidad por esta planta como objeto en sí. Así que cortó una vara por la mitad, la metió en pintura hecha de pigmentos de tierra y goma arábiga (la savia de ciertas acacias) y la presionó contra el papel. Apareció una línea que nada tenía que ver con su mano, sino exclusivamente con el bambú. Siguió haciendo marcas por todo el papel, y cada línea se desviaba de la primera de forma fascinante, por la variación de la densidad y la presión de la pintura y la superficie irregular del bambú. A Pich le gustaba el hecho de que tenía el control del proceso solo hasta cierto punto; era el material el que determinaba la sensación general. Gracias a este experimento con materiales hizo

muchos otros dibujos usando la misma técnica, los cuales conforman lo que se ha convertido en su corpus artístico.

¿Qué materiales tienes a tu disposición? ¿Qué puedes hacer para profundizar en sus límites y posibilidades? Al igual que los estampados con bambú de Pich, esta tarea requiere centrarse menos en los propios gestos y más en dejar que el material hable.

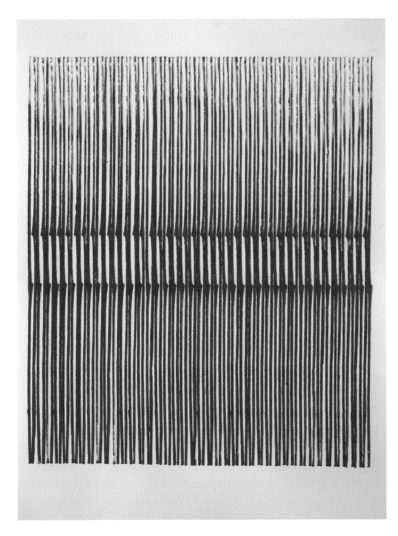

Sopheap Pich, *Civitella Vertical Rays #16*, 2013, pigmento natural y goma arábiga sobre papel Canson.

TE TOCA

No necesitas material de bellas artes para hacer arte. Basta con buscar a tu alrededor y elegir objetos y materiales con los que jugar y de los que quieras saber más. Dale al ingenio y experimenta mucho; prueba con varios objetos hasta que des con una marca que te apetezca repetir. Una y otra vez. Y otra más.

1 Elige un objeto que te llame la atención y que se pueda cortar.

2 Córtalo para conseguir una superficie plana.

3 Sumerge la superficie cortada en cualquier tipo de pintura o pigmento y presiona repetidamente contra un trozo de papel para hacer un estampado.

CONSEJOS, TRUCOS Y VARIACIONES

▶ Cuando elijas el objeto, ten en cuenta la textura, la forma, la estructura interna y cualquier atributo con potencial de convertirse en una marca curiosa. Da igual si es natural o artificial, pero usa algo interesante y que se pueda cortar por la mitad.

▶ Utiliza una sierra, un cuchillo, una cuchilla o unas tijeras y procura conseguir una superficie plana. Puede que tengas que raer o lijar la superficie para nivelarla. Ten cuidado y ojito con los cortes.

▶ Seguro que tienes un bote de pintura por ahí perdido. Usa restos de pintura doméstica, tinta o tinte para el pelo, o fabrica una con pigmento de tierra, plantas o alimentos. Si usas un buen papel, el resultado será mejor, pero también vale el típico papel para imprimir o cualquier recorte que tengas para reciclar.

▶ Quizás una única marca no sea tan interesante, pero no te rindas y haz más para ver cómo queda. Es cuestión de ensayo y error. Prueba

varias orientaciones y patrones y usa más o menos pintura. Si no acaba de convencerte, opta por otro objeto.

▶ Conviene que hagas divisiones uniformes con lápiz en el papel para tener una guía cuando presiones con el objeto.

▶ Los deslices no tienen por qué ser malos. Si se te va la mano o el objeto gotea inoportunamente, no pares y a ver cómo queda cuando el papel esté lleno de marcas.

▶ Haz muchas pruebas. Eso ayuda a familiarizarse con los materiales y a conseguir los efectos deseados.

«NO SÉ NADA DE ARTE, PERO NO ME DA MIEDO.»

—SOPHEAP PICH

DIBUJA LO QUE CONOCES, NO LO QUE VES

Kim Dingle (1951)

A principios de la década de 1990, Kim Dingle empezó a pintar cuadros de niñas con vestido blanco de volantes, calcetines tobilleros y mercedatas negras que zapatean, ponen mala cara, se pelean, saltan vallas y beben vino en vinotecas; niñas con actitud, quejas y potestad. En los 2000, estas jóvenes gamberras aparecían subidas a pupitres de colegio, vomitando y tirándose del pelo entre ellas. Dos se dejaron ver en una obra con gesto desafiante y vestidas con sudadera con capucha y Converse All Stars, al lado de un cuadro maltrecho y latas estrujadas de Red Bull. En la década del 2010 sintió que ese tema estaba finiquitado.

Dingle había hecho muchos otros trabajos, usando distintos materiales y explorando temas diferentes. Para una serie les pidió a unos adolescentes que dibujaran Estados Unidos de memoria, y se basó en esos dibujos para unos cuadros que pintó con óleo sobre tableros, papel de aluminio y las típicas mantas de emergencia. En 2017 hizo una serie titulada *Home Depot Coloring Books*. Compró tableros de virutas orientadas y las usó como lienzo para pintar por números, donde aplicó los colores con cuidado para definir bien todas las virutas del conglomerado de madera que componen el tablero. Los resultados son composiciones abstractas y dinámicas.

Cuando su marchante le propuso hacer otra serie con las niñas anárquicas, Dingle se mofó: «¡Podría pintarlas hasta con los ojos cerrados!». Y entonces se le ocurrió hacer precisamente eso. Puso música, se pertrechó con papel, pintura y un pincel, se vendó los ojos y se puso un gorro de lana. Mientras un amigo la grababa en vídeo, Dingle se entregó a la pintura. Se valió de la memoria muscular; empezó por la cabeza, luego siguió con la cara y terminó con el pelo. Cuando el pincel se secaba, ponía una mano donde había parado y con la otra lo mojaba; luego seguía desde ese punto (más o menos) y trazaba el resto del cuerpo. Cuando terminó, Dingle retrocedió un poco, se quitó la venda de los ojos y exclamó eufórica: «¡Se parece a mí!».

Lo repitió varias veces, y cada intento era tan estremecedor e inquietante como el anterior. Algunas figuras eran tan espantosas que hasta le costaba mirarlas. Pero en general le sorprendió y le encantó a partes iguales; eran graciosas. Su marchante exhibió las obras en una exposición monográfica en 2018.

¿Qué conoces o crees conocer tan bien como para pintarlo con los ojos tapados? ¿Cuál podría ser el resultado?

Kim Dingle, *Untitled (where did you get your shoes)*, 2017, óleo sobre plexiglás.

TE TOCA

Nadie va a obligarte a pintar. Dibuja con cualquier material que tengas a mano: rotuladores mágicos, un pincel de cerdas de marta o pigmentos de óleo. La idea es que te liberes de las cadenas de cómo crees que es algo para descubrir lo que sabes realmente de ese algo. Ignora tu mente consciente, controladora y dubitativa y dale rienda suelta a tu subconsciente revoltoso.

1 Coge dos hojas de papel, una herramienta de dibujo y algo con lo que vendarte los ojos.

2 Tápatelos y dibuja tu casa. Recuerda que debes dibujar lo que conoces sobre algo, no solo lo que ves.

3 Antes de quitarte la venda, pon el dibujo en un sitio donde no lo veas.

4 Quítatela y haz otro dibujo sobre ese tema.

5 Cuando acabes, compara los dos. ¿Cuál es más expresivo?

CONSEJOS, TRUCOS Y VARIACIONES

▶ Cuanto más grande sea el papel, mejor; así tendrás más espacio para trabajar. Pero un papel más pequeño de tamaño estándar también podría valer. Prueba varias herramientas de dibujo para ver cuál te gusta más. ¿No tienes material? Prueba con un pintalabios y un espejo o con pintura doméstica y cartón para reciclar.

▶ Tu «hogar» puede ser cualquier cosa: una casa, un apartamento, una yurta o una tienda de campaña. También puedes hacer una interpretación más amplia y elegir cualquier cosa que conozcas bien: tu cara, la de tu pareja, tu gato, tu padre...

▶ Repite la tarea varias veces para ver qué pasa. Si lo has hecho estando sentado, pega el papel en la pared y prueba de pie. ¿No te convence

el resultado? Sigue probando hasta que des con algo curioso, divertido o incluso repelente, en el mejor de los sentidos.

▶ Este ejercicio es genial para hacerlo con gente. Haz la prueba con familiares o compañeros de piso y fíjate en lo heterogéneos que son los resultados. Ayudaos a fijar bien la venda para no hacer trampa. Al final, comparad los resultados. ¡Risas aseguradas!

ENTREVISTA RELÁMPAGO CON KIM DINGLE

¿CUÁL ES LA MEJOR ACTITUD PARA LLEVAR A CABO ESTA TAREA?

LA MISMA QUE SI ESTUVIERAS A PUNTO DE TIRARTE EN PARACAÍDAS.

¿POR QUÉ HAY QUE HACER ESTO? ¿PARA QUÉ SIRVE?

¿PARA QUÉ SIRVE SER CONSCIENTE DE ALGO DE LO QUE ANTES NO LO ERAS?

NI LO VES NI LO VERÁS

David Brooks (1975)

Alberto Durero (1471-1528) nunca había visto un rinoceronte, pero eso no le impidió dibujar uno. Se basó en una descripción y un boceto hechos por alguien que sí lo había visto en persona, en 1515, en Lisboa, durante una escala en su viaje de la India a Italia. El barco se hundió antes de llegar a Roma, pero el rinoceronte se hizo famoso igualmente y es el tema de una xilografía ampliamente difundida de Durero. Su criatura, intrincada y llena de detalles, combina elementos reales y fantásticos, como piernas y escamas, placas corporales a modo de armadura y un segundo cuerno.

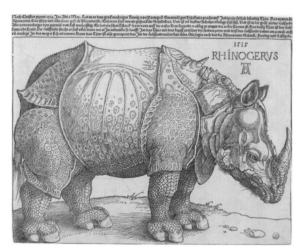

Alberto Durero (1471-1528), *El rinoceronte*, 1515, xilografía.

En 2014, David Brooks creó una serie de esculturas de animales que nunca había visto, basándose en la idea del rinoceronte de Durero. Escogió varios mamíferos de la lista de especies en grave peligro de extinción en todo el mundo, como el hipopótamo pigmeo, el wómbat de nariz peluda y el orangután de Sumatra, y, en lugar de hacerles fotos, estudió cómo representarlos de forma más visceral; no como ideas abstractas, sino como seres de verdad, con su peso y su presencia física en el mundo. Y al final apiló bloques de aluminio sólido y mármol, cuya forma venía determinada por la cantidad de material necesaria para igualar el peso medio de un adulto maduro de cada especie. Fabricó una caja específica para cada animal, que se expuso al lado de la escultura, con el nombre de la especie, el peso medio y su silueta.

Brooks se aferró al hecho de que la masa es algo verificable para crear obras que nos recuerdan la realidad física de estos animales y constatan su desaparición inminente.

La extinción de una especie es algo que cuesta concebir, como el cambio climático, la migración masiva y muchos de los problemas que nos apremian. ¿Cómo representar cuestiones de tal envergadura, que no solo se escapan al pensamiento, sino también a cualquier entendi-

miento? En un mundo en el que abundan artículos e imágenes sobre cuestiones relevantes y acuciantes, ¿cómo internalizar las cosas que no vemos de primera mano?

Brooks quiere que apliques esta forma de pensar a algo que nunca has visto y que probablemente no vas a ver nunca, desde algo tan grave como el ébola hasta tan trivial como el misterioso de tu vecino. El reto aquí es hacer algo importante: reflexiona sobre tu presencia en este mundo y esta época y visualiza la extensa red de materiales y seres de la que eres parte.

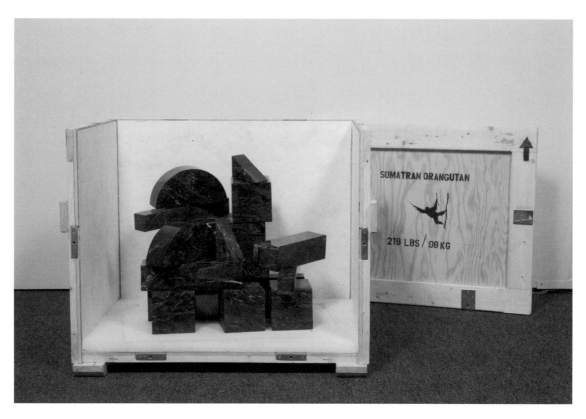

David Brooks, *Marble Blocks—218 lbs.—or Sumatran Orangutan (Indonesia)*, 2014, 99 kilos de mármol verde antiguo, barras de acero inoxidable, caja de madera, pintura para plantillas, un mono desechable, herramientas y material de embalaje.

TE TOCA

Esta tarea solo tiene dos pasos y seguramente ambos requieran una concentración máxima. O al menos que reflexiones un poco, pero con diligencia, sin precipitarte. Tienes una oportunidad única y muy valiosa para sopesar qué cosas en la vida vas a poder ver y cuáles no, y para plantearte cómo podrías entender eso que no ves.

1 Piensa en algo que sabes que existe pero que nunca has visto y que probablemente no vas a ver nunca.

2 Plásmalo usando los medios que quieras.

CONSEJOS, TRUCOS Y VARIACIONES

▶ «Plasmar» puede significar cualquier cosa desde hacer una escultura o una plastimación, hasta escribir un relato. Si tu tema no es algo material, ¿se ha representado ya? Y, en caso afirmativo, ¿cómo? Y si es algo físico, ¿con qué materiales lo asocias y con cuáles no?

▶ No tienes que elegir una cosa fantástica ni trascendental. Quizás lo tienes a tu alcance, pero es igualmente inaccesible o imperceptible. ¡O tal vez es algo lejano, mítico, invisible o sobrenatural! Haz una lista abierta de ideas antes de elegir nada.

▶ ¿Qué sabes o qué crees saber de lo que has elegido? Investiga un poco para ver qué información hay al respecto y qué cosas puede que nunca sepamos.

▶ Prueba a representar tu tema de varias formas. Una idea que en tu cabeza sonaba genial puede que no acabe de convencerte una vez ejecutada. Empieza por lo obvio, pero no te quedes ahí.

▶ Estos son algunos resultados reales:

- Tejer una banda de Möbius con cinta de máquina de escribir para representar un agujero negro.
- Una representación abstracta con técnica mixta de los fuegos artificiales mentales que puede originar un buen libro.
- Una composición musical que expresa cómo es ver tu propia cabeza desde atrás.
- Un cuadro de alguien que sabes que existe pero que no conoces y que probablemente no vas a conocer nunca.

RESULTADO

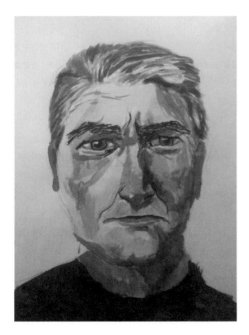

why-in-the-night-sky, 5 de abril del 2014, 23:38, publicación de Tumblr.

Es un retrato de mi padre. No lo conozco ni lo he visto nunca en una foto. Solo sé que es de ascendencia británica y que tiene el pelo castaño y ondulado.

EL SITIO MÁS TRANQUILO DEL MUNDO

Jace Clayton (1975)

En la primera *mixtape* o recopilación de canciones de Jace Clayton como DJ /rupture (*Gold Teeth Thief*, 2001) hay una parte donde el ritmo para, el rapero dice «Stop» y Clayton frena el vinilo varios segundos, tantos que llega a ser molesto. Es un gesto muy radical en un contexto de club, donde lo normal es que la música esté siempre sonando. Pero al final vuelve, no sin antes dejar al público descolocado y sin bailar. No es la única vez que Clayton rompe los esquemas, haciendo honor a su nombre de DJ /rupture, en *Gold Teeth Thief*, una mezcla a tres platos de temas de artistas de todo el mundo y de disciplinas, orígenes y estilos distintos.

En su faceta de DJ, Clayton se inspira en una colección de más de dos mil temas que tiene en su ordenador: desde *mahraganat* egipcio y canciones para bodas marroquíes con voces distorsionadas, hasta merengue dominicano, Whitney Houston o Wu-Tang Clan. Clayton usa técnicas y tecnologías distintas para crear mezclas que entrelazan estilos dispares de todo el mundo y que hablan de temas actuales y complejos (y bailables). Se sirve de la música y la composición para explorar el vasto panorama de la cultura musical de hoy en día, caracterizado por un acceso sin precedentes a temas y programas para mezclar música que da lugar a lo que él describe como «una cantidad ingente de sonidos».

No es de extrañar que, con tantos viajes y actuaciones, Clayton, DJ, compositor y colaborador multidisciplinario, sufra acúfenos. Esta sensación de zumbido en los oídos, incluso aunque no haya ningún sonido, ha hecho que se vuelva muy sensible al ruido. Incluso ha crecido su curiosidad por el silencio. Cuando vivía en Barcelona, le encantaba ir andando a todas partes, sobre todo de noche; así que se propuso buscar las rutas más tranquilas y le maravilló el hecho de que cuanto menos ruido había, mejor percibía su alrededor.

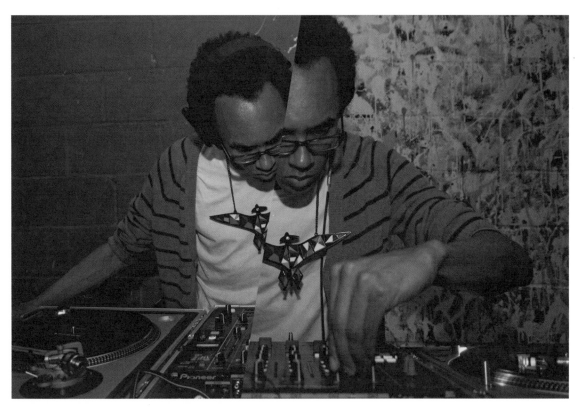

Jace Clayton, alias DJ /rupture, 4 de mayo del 2012. Foto de Erez Avissar.

Por lo general, cuando vas a dar una vuelta, lo haces con un objetivo, con un destino en mente, ya sea un paisaje bonito o una tienda de discos que es una joyita. Pero para esta tarea Clayton quiere que busques un lugar de lo más prosaico y ordinario y que des un paseo dejándote guiar por los sonidos que escuches.

TE TOCA

Estos pasos probablemente te lleven por lugares por los que no has transitado nunca, y vas a ver zonas de tu pueblo o ciudad que no sueles frecuentar. Por muy previsor y productivo que seas, esta actividad requiere que prestes atención al presente, que seas consciente del paisaje sonoro que te rodea y percibas la tranquilidad, si es que la encuentras.

1 Sal a la calle y empieza a andar siguiendo el camino más tranquilo.

2 No pares hasta encontrar un lugar lo más tranquilo posible.

3 Para un momento y empápate del silencio.

4 Haz una foto o un vídeo corto para plasmar ese sitio o escribe sobre él.

CONSEJOS, TRUCOS Y VARIACIONES

▶ Esta tarea está concebida para hacerla en solitario, pero puedes ir con un colega. Simplemente no habléis mientras buscáis y dejad los comentarios para después.

▶ La naturaleza es ruidosa. Probablemente lo acabes descubriendo por ti mismo, pero es así. Sopesa tanto exteriores como interiores.

▶ Ten en cuenta que muchas cámaras tienen un micrófono malísimo para grabar sonido. Un vientecito que en vivo apenas se oye puede sonar como un tren de carga en según qué dispositivos.

▶ Puedes documentar tu lugar tranquilo de muchas formas. Por ejemplo:

- Una sola foto del sitio.
- Una sola foto de ti en ese sitio.
- Un vídeo corto (fijo o panorámico, contigo o sin ti, hecho con una cámara de acción en la cabeza...).
- Grabación de sonido del sitio.
- Grabación de sonido donde cuentas lo que escuchas (o no) en ese sitio.
- Escrito en tu diario sobre lo que oyes.
- Boceto o representación del sitio.
- Cómic o animación.

«NO EXISTEN ESPACIOS NI MOMENTOS VACÍOS. SIEMPRE HAY ALGO QUE VER O ESCUCHAR. DE HECHO, POR MUCHO QUE INTENTES ESTAR EN SILENCIO, NUNCA LO CONSIGUES.»

—JOHN CAGE, CONFERENCIA «EXPERIMENTAL MUSIC», 1957

CONCURSO DE TÍTULOS

David Rathman (1958)

Los cuadros con acuarelas y tinta de David Rathman apenas dan información alguna, pero cuentan cosas muy profundas. Su trabajo representa temas variados: coches antiguos, helicópteros, canastas de baloncesto, boxeadores, vaqueros, guitarras y amplificadores... Todo ello ambientado en paisajes atmosféricos. En la parte superior de muchas de las imágenes, Rathman escribe textos y frases seleccionados concienzudamente. Su letra es algo temblorosa, característica y serpenteante. A veces las palabras son suyas y otras son frases de películas, libros o canciones.

Las líneas de texto se relacionan con las imágenes de una forma curiosa y dispar. «I'm holding on for that teenage feeling» [Me aferro a ese sentimiento adolescente] flota de forma etérea sobre un Ford Mustang destartalado de la década de 1960. La frase «Back from luck to the same mistake» [Adiós a la suerte, hola a los errores de siempre] sobrevuela la silueta de unos vaqueros enfrentándose en una explanada desolada. Algunos personajes parece que están hablando; a veces la voz del narrador se presiente distante e invisible, como si estuviera lejos. Algunas frases son alegres y divertidas («My vices were magnificent», [Tenía unos vicios magníficos]) y otras son tristes y premonitorias («Burnsville girls don't tell», [Las chicas de Burnsville no hablan]). Estas frasecitas transforman totalmente la imagen y dirigen y redirigen la atención y la interpretación de la escena.

En este mundo digital en el que vivimos es raro ver letra manuscrita. Al igual que la voz, tu forma de escribir habla de ti. Y son precisamente tu marca distintiva y tu perspectiva particular lo que debes plasmar en esta tarea. ¿Cómo puedes mejorar, modificar, adaptar o subvertir el significado de una imagen usando tus propias palabras?

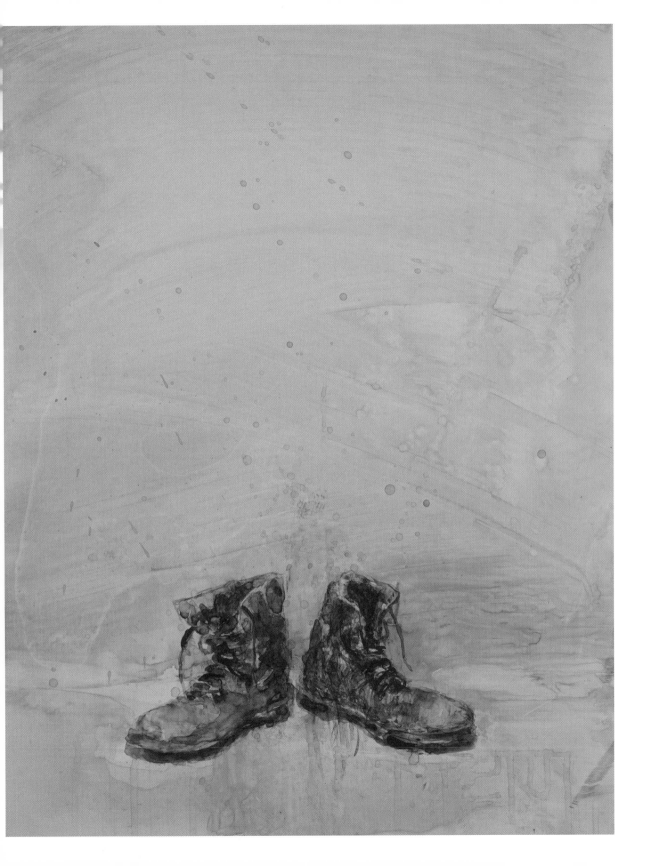

TE TOCA

En la p. 27 hay una reproducción de un dibujo de unas botas militares viejas. A David Rathman le gustaría que escribieras algo arriba, lo que sea. Puedes inspirarte en las tiras cómicas tradicionales, en la cultura de los memes, en el diseño gráfico, en la caligrafía, en las portadas de discos o en nada de lo anterior. Probablemente esta sea la instrucción más clara de este libro, pero da mucho pie para la interpretación.

1 Mira el dibujo de Rathman.

2 Incluye un texto encima, preferiblemente escrito a mano. Escribe algo de tu cosecha o una cita de un libro, una película, un meme, una canción o un dicho.

3 Si quieres, haz una foto del resultado o escanéalo para difundirlo. También puedes quitar con cuidado la página anterior y presentarla como tú gustes.

DÉJATE GUIAR POR LA HISTORIA

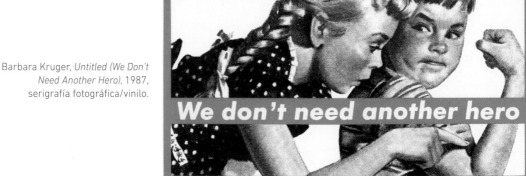

Barbara Kruger, *Untitled (We Don't Need Another Hero)*, 1987, serigrafía fotográfica/vinilo.

A lo largo de la historia, los artistas han usado activamente el poder de la palabra para comunicar y guiar la comprensión y la interpretación de su arte. A finales de la década de 1970 y a principios de la siguiente, surgió un grupo de artistas con una inquietud común: analizar y cuestionar el océano de imágenes publicitarias en el que los estadounidenses venían nadando desde mediados del siglo xx. Lo llamaron «La generación de las imágenes», y de este grupo surgió Barbara Kruger (1945), que se labró una carrera gracias a sus combinaciones incisivas de imagen y texto. *Untitled (We Don't Need Another Hero)* es un ejemplo del sello de Kruger: aforismos en fuente Futura Bold sobre imágenes en blanco y negro. En este trabajo combina en perfecta disonancia una imagen de Dick y Jane, personajes de la literatura infantil estadounidense, y el título de una canción de Tina Turner escrita para la película de 1985 *Mad Max: Más allá de la cúpula del trueno*.

FABRICA UNA JARAPA

Fritz Haeg (1969)

Antes de que Fritz Haeg se fuera a una comuna resucitada en el norte de California, vivía en una cúpula geodésica en el este de Los Ángeles. La cúpula era su hogar y su estudio, donde recibía a artistas y miembros de la comunidad para hacer talleres y actividades: ejercicios de movimiento en grupo, debates sobre libros, jardinería radical y muchas más. Allí desarrolló su técnica de anudar tiras de camisetas y sábanas viejas para fabricar jarapas enormes y coloridas. Ya lo hiciera solo o acompañado, fabricar jarapas es solo una parte de su interés permanente en cómo vivimos y creamos nuestro hogar, en el que profundiza tanto en su propio ámbito doméstico, como en los espacios más formales y fríos que conforman los museos de arte.

Haeg fue perfeccionando su técnica con el tiempo, usando telas viejas, practicando croché y punto, y confeccionando ropa. Utilizó su técnica de anudado a mano en su serie *Domestic Integrities*, que empezó con dos jarapas cosidas en espiral por voluntarios y colaboradores, que incorporaban tejidos autóctonos según iban de una ciudad a otra. En los museos, las jarapas se transforman en lo que él llama «áreas de integridad doméstica», es decir, lugares donde mostrar productos y materiales recolectados en terrenos y jardines de la zona. Los colaboradores autóctonos contribuían con pan, encurtidos, flores y remedios caseros que colocaban sobre la jarapa para invitar al público a descalzarse y a acomodarse, como si estuvieran en casa.

Precisamente esta idea de sentirse como en casa es el quid de esta tarea. Se puede hacer una jarapa colectivamente, donde un grupo comparte material y trabajo, o como una tarea individual cuando el tiempo lo permita y haya telas suficientes. Tu jarapa debe ser una zona de actividades, sin importar el fin. Y más allá de plasmar tu pasado con camisetas que antes te encantaban y sábanas deshilachadas, también sirve para vivir experiencias e historias nuevas.

La jarapa que durante un tiempo adornó la cúpula de Haeg ha viajado con él cientos de kilómetros hacia el norte, donde ahora calienta el suelo de su cabaña.

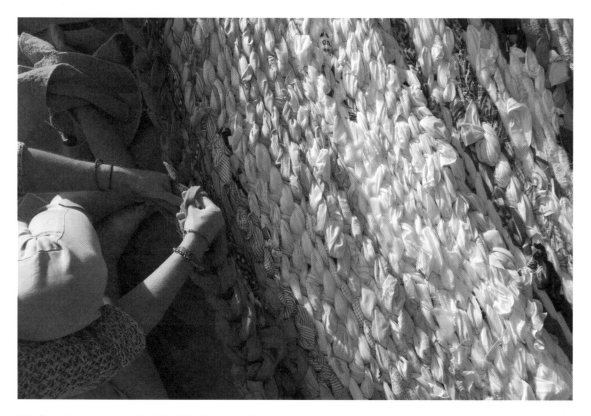

Fritz Haeg, *Domestic Integrities A05,* 2013, Walker Art Center.

TE TOCA

¿Tienes ropa vieja, tan vieja o querida, como para deshacerte de ella? Haz una jarapa. Y que tu falta de maña no te eche para atrás. Al principio puede parecer rara y tosca, pero a medida que avances la jarapa se irá destensando y tomando forma. Tú mismo lo irás viendo sobre la marcha.

1 Busca telas viejas: camisetas, sábanas, toallas, retales... Lo que sea.

2 Corta todo en tiras de un ancho o una densidad más o menos similar y átalas para hacer tiras más largas.

3 Fabrica una jarapa usando la técnica de la página siguiente.

4 Cuando esté terminada, haz vida sobre ella y deja que forme parte de tu historia.

CÓMO FABRICAR UNA JARAPA

1. Corta las telas en tiras de más o menos el mismo ancho y átalas para hacer tiras muy muy largas.

2. En un extremo, haz un nudo dejando un hueco y aprieta bien.

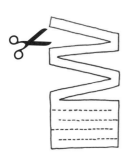

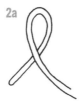 2a

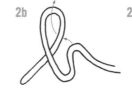 2b

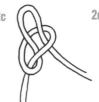 2c

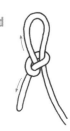 2d

3. Mete los dedos por el hueco y tira del extremo más largo que cuelga, lo justo para formar otro hueco del mismo tamaño.

4. Repite esto 4-5 veces, hasta montar 4-5 puntos.

5. Acerca el último hueco y el primero, sujeta ambos y mete el extremo largo por los dos a la vez, tirando hasta formar otro hueco.

6. Monta otro punto, como en el paso 3.

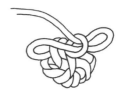

7. Coge ese hueco y ve cerrando el círculo que ya empieza a formarse, sujetándolo a un punto ya hecho y tirando del extremo que cuelga a través de ambos huecos para formar uno nuevo.

8. Alterna puntos separados de la jarapa con puntos unidos al hueco más cercano del borde exterior del círculo.

9. Cuando la jarapa empiece a cobrar forma, puedes dejar de montar puntos y unir los puntos nuevos al borde más exterior del círculo.

10. Sigue hasta que se acabe la tela. Cuando consigas más, retómalo.

CONSEJOS, TRUCOS Y VARIACIONES

▶ La diversidad de materiales es buena. Usa muchos colores y texturas, y ten por seguro que el resultado será una obra preciosa.

▶ Ficha a gente a la que le gusten las manualidades: un amigo, un vecino, tu padre o tu madre, uno de tus abuelos... Cualquier persona que sepa hacer punto, croché o artesanía puede serte muy útil en los inicios.

▶ No te pases apretando los nudos o acabarás con un cuenco gigante en vez de con una jarapa plana. Apriétalos lo justo para mantenerla unida, pero deja cierta holgura para que no te cueste añadir puntos. Si has apretado mucho al principio, deshazla y vuelve a empezar.

▶ La jarapa va a quedar gruesa, pero no te asustes. Tiene que ser así. Cuando ya lleves unos cuantos centímetros de diámetro te deleitarás con su profundidad y con lo acogedora que es. Seguro que tu perro quiere adueñarse de ella, así que, cuanto más grande, mejor.

▶ Esta actividad es perfecta para hacerla en grupo, ya sea en familia, con compañeros de piso, con amigos o en una clase u oficina. Aunque basta con una persona para empezar, a medida que crezca puede unirse más gente para trabajar todos juntos.

▶ Es igualmente perfecta para hacerla solo. Empieza a hacer la jarapa y ve añadiendo tiras poco a poco, según vayas acumulando material nuevo. Quizás al principio solo sea una alfombrilla de nada, pero con los años puede llegar a cubrir una habitación entera.

▶ Aunque en las ilustraciones pueda parecer enrevesado, es muy fácil aprender teniendo el material delante. Si haces una jarapa colectiva, enseña a la siguiente persona antes de parar (aunque dudo que quieras).

DÉJATE GUIAR POR LA HISTORIA

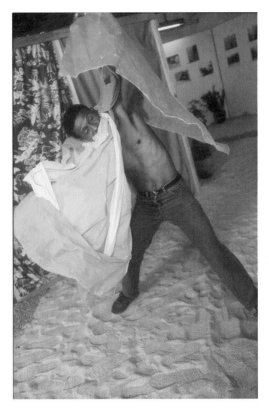

Nildo de Mangueira ataviado con la obra de Hélio Oiticica *P4 Parangolé Cape 1*, 1964. Foto de Andreas Valentin.

Aunque Hélio Oiticica empezó pintando cuadros en la década de 1950, lo dejó casi por completo después de adentrarse en la Escuela de Samba de Mangueira, en Río de Janeiro. Comenzó a fabricar capas, banderas, estandartes y tiendas de campaña con todo tipo de telas pintadas y materiales, todo ello concebido para usarse al son de la samba. Para Oiticica estas prendas eran una forma de liberar el color del universo plano de las paredes y desplegarlo en el mundo. Llamó a esta serie *Parangolés* (1964-1979), en referencia a una palabra portuguesa que significa «estado repentino de agitación, confusión o celebración», precisamente lo que él pretendía incitar. Al igual que las jarapas de *Domestic Integrities* de Haeg, las prendas de *Parangolés* no se concibieron para estar paradas en una galería silenciosa, sino para ser usadas. Las obras de ambos cobran vida gracias a los demás en experiencias muy dinámicas y multisensoriales, tanto para los portadores como para el público que disfruta del espectáculo.

PERSONALÍZALO

Brian McCutcheon (1965)

De pequeño, Brian McCutcheon se tiraba horas en el garaje de su tío, observándolo fabricar y reparar coches. Cuando cumplió dieciséis, se compró un coche chatarra por cuatrocientos dólares para arreglarlo; fue lo que él considera su primera experiencia con la escultura. Durante el proceso, descubrió que le gustaba fabricar cosas, un estímulo que usó en su taller de cerámica y, con el tiempo, en su práctica artística.

Su interés por la industria automotriz seguía vigente cuando empezó a hacer escultura; leía la revista *Hot Rod* y hacía formas abstractas con resinas industriales y pintura para coche. Sin embargo, enseguida descubrió que le atraían los objetos que reconocía y cuya identidad intrínseca también reconocían los demás. Durante una residencia en Omaha, en el estado de Nebraska, estudió el potencial escultórico de una barbacoa Weber. Después de estar en innumerables comidas al aire libre donde los hombres se afanaban con orgullo en su barbacoa, empezó a pensar en la identidad de este objeto, un aparato para cocinar que, a su parecer, se percibía como masculino. Analizó cómo se expresaban los hombres del Barroco a través de sus prendas extravagantes y cómo lo hacen hoy en día, por ejemplo, tuneando su coche.

Así que compró una barbacoa Weber Kettle a carbón y se dedicó a modificarla: le puso tubos en los laterales y filtros de aire, y le pintó unas llamaradas, como las de esos coches pseudodeportivos yanquis. Durante el proceso sopesó el papel histórico de la decoración en la artesanía tradicional, como la alfarería, que servía para contar historias e identificar la cultura de origen. Después de indagar sobre la función y el papel de la barbacoa en la cultura actual, McCutcheon transformó este objeto cotidiano en algo espectacular que a su vez cuestionaba unos roles de género ya rancios sobre quién cocina, dónde y con qué.

La barbacoa tuneada de McCutcheon nos interpela a ponderar el uso y el valor real de un objeto, más allá de su función. A pesar de haber analizado muchos objetos distintos, desde sillas de jardín hasta

sondas espaciales, McCutcheon recurre una y otra vez a productos manufacturados que usa como punto de partida para su trabajo. ¿Cómo replantearías los objetos de tu entorno para transformarlos en algo extraordinario?

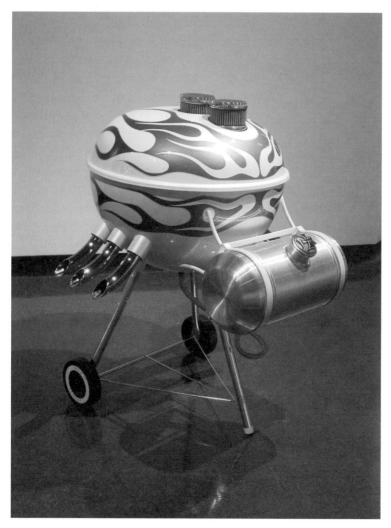

Brian McCutcheon, *Trailer Queen II*, 2003, barbacoa Weber, recambios y pintura para coche y acero.

TE TOCA

Estamos rodeados de cosas, la mayoría fabricadas en serie. Habitan en estanterías, escritorios, cocinas y garajes. Casi nunca reparamos en ellas o, si lo hacemos, las menospreciamos. Esta tarea te invita a conocer mejor alguno de estos objetos, a tratarlo como se merece y a revelar (o socavar) su uso y su valor de una forma totalmente novedosa.

1 Busca un objeto cualquiera que te parezca interesante.

2 Haz una lista de sus rasgos característicos.

3 Personalízalo teniendo en cuenta uno de esos rasgos y jugando con él.

CONSEJOS, TRUCOS Y VARIACIONES

▶ Puedes usar una silla, una tostadora, una caja de pañuelos, una planta de interior…, cualquier cosa que te diga algo. McCutcheon tuneó una vez el montacargas de su estudio, tras darse cuenta de lo mucho que se usaba y lo desapercibido que pasaba. Lo desmontó, rehízo la carrocería, lo imprimó y lo pintó a su gusto. Y entonces se convirtió en el centro de todas las miradas, en algo admirado y apreciado.

▶ Interroga a tu objeto. Simula una entrevista y hazle preguntas de este estilo: «¿Cuál es tu cometido? ¿Se te da bien hacerlo? ¿Quién te usa? ¿Qué piensa la gente de ti? ¿Qué estereotipos te lastran?». Luego piensa en cómo resaltar o subvertir alguna de esas características. A lo mejor puedes reconvertir tu tostadora en una máquina para hacer hielo.

▶ Si quieres, usa varios objetos. Desarma dos o tres cosas y fabrica algo con todas las piezas.

▶ ¿Estás dispuesto a hacer un objeto inútil? Dale una vuelta a esta idea. La parrilla de McCutcheon no se puede usar porque le saldrían ampollas a la pintura. Si no te importa no poder volver a usar el objeto en cuestión,

¡adelante! Córtale las patas a una silla, por ejemplo. Si es algo que sí necesitas o que compartes, personalízalo sin alterar su funcionalidad.

▶ Estos son algunos resultados de esta tarea:
- • Reemplazar las cerdas de unos cepillos de dientes por alambre de acero y perlitas.
- • Poner gafas, bigote y pajarita a una calculadora.
- • Pintar un arcoíris encima del indicador semicircular de una báscula de baño.
- • Añadir borlas, plumas y encajes a un sacaleches.

▶ Plantéate cómo podrías mejorar el entorno en el que vives o trabajas, o la vida de tu público potencial.

DÉJATE GUIAR POR LA HISTORIA

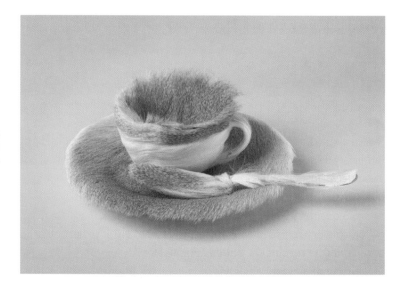

Meret Oppenheim, *Object,* París, 1936, taza, platillo y cucharita recubiertos con pelo.

Cuenta la leyenda que Meret Oppenheim (1913-1985) estaba comiendo con Pablo Picasso y Dora Maar en el Café de Flore parisino cuando Picasso alabó el brazalete forrado con pelo de Oppenheim. «Se puede recubrir cualquier cosa con pelo», comentó Picasso, a lo que Oppenheim dijo: «Incluso esta taza y este platillo». Oppenheim se quedó con la copla y cuando André Breton le pidió que participara en la primera Exposición Surrealista, en 1936, se propuso hacer realidad aquella proposición absurda. Compró una taza de té, un platillo y una cucharita en unos grandes almacenes y procedió a recubrirlos con pelo en casa. Fue una entre los muchos artistas de la época, como Salvador Dalí o Marcel Duchamp, que se dedicaron a transformar objetos de forma inesperada e irracional. Bajo la bandera del surrealismo, esos objetos fueron concebidos para evocar pensamientos y deseos inconscientes. Para su creación, Oppenheim cogió un objeto ordinario inanimado, lavable y apto para beber té y lo transformó en algo estrambótico y semejante a un animal. Una cosa que antes era competente, femenina y útil se transformó en algo salvaje, sensorial y nada idóneo para beber. ¿Te apetece un té?

CADÁVER EXQUISITO

Hugo Crosthwaite (1971)

Cuando eres muralista y mexicano, te precede una tradición arraigada. Los murales enormes de Hugo Crosthwaite hablan de su infancia y de su vida en la ciudad fronteriza de Tijuana y combinan una imaginería que nace de la observación, la imaginación, la mitología y la historia. Los grandes del muralismo mexicano (Diego Rivera, David Alfaro Siqueiros y José Clemente Orozco) también plasmaron la historia, pero de una forma mucho más concreta, por encargo del Gobierno, para contar la revolución y el pasado de México. Las obras de Crosthwaite combinan figuras del pasado y del presente, pero dan cabida ampliamente a la invención y la abstracción. Además, a diferencia de los muralistas que lo preceden, su enfoque es bastante espontáneo e intuitivo, sin trazados ni planes esmerados.

Crosthwaite se identifica más con los poetas que con los pintores, pues su proceso, que consiste en encadenar palabras hasta dar lugar a una historia, está más en sintonía con el suyo. Elabora sus dibujos y cuadros detalle a detalle, como si fueran una especie de historia improvisada. El resultado es un choque entre belleza y oscuridad, entre realismo y abstracción, que para Crosthwaite refleja el caos y la mezcla de culturas de Tijuana.

Aunque su base de operaciones está en México, va mucho a Los Ángeles y a Brooklyn, donde pasa parte del año. En 2016, estando en Chicago por una residencia, Crosthwaite acabó inmerso en una comunidad de artistas de todas partes. Quiso hacer algo con ellos y recordó ese juego que practicaban los surrealistas, «Cadáver exquisito» (véase la p. 45, «Déjate guiar por la historia»). Después de localizar una pared blanca, se subió a una escalera y empezó a dibujar una cara; luego lo tapó todo, excepto un extremo, e invitó a otro artista a seguir. Este hizo su contribución y tapó todo menos un resquicio, para que otro artista hiciera lo mismo. Y así hasta sumar nueve artistas. El resultado fue una obra en una única superficie que englobaba un abanico de historias, materiales, conocimientos y experiencias.

Para Crosthwaite, esta tarea es sinónimo de comunidad. Solo ves una parte de lo que está pasando, pero igualmente estás invitado a contribuir a la iniciativa. Tú aportas tus historias y otros aportan las suyas, y todas se entretejen para formar un conjunto. El resultado, inevitablemente, es a la vez raro, sorprendente y revelador.

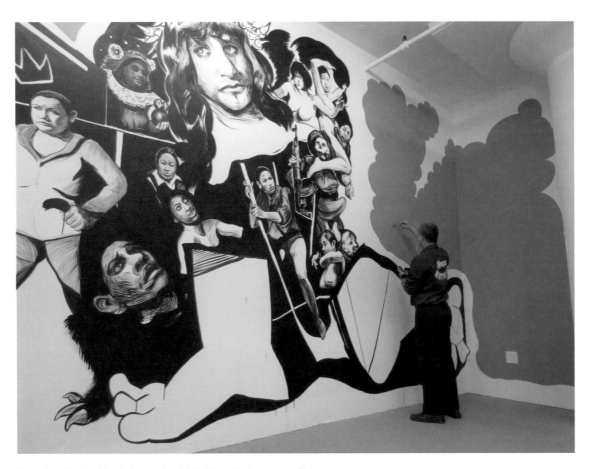

Hugo Crosthwaite, *Heroic Procession*, 2016, Mana Contemporary, Chicago.

TE TOCA

Nada de presiones. Tus colaboradores y tú sois todos igual de responsables del resultado, que escapa a vuestro control. No tiene que haber coherencia de artistas y estilos; de hecho, cuanto más heterogéneas sean las contribuciones, mejor será el resultado. Experimenta y prueba un estilo o un material nuevos. Aprovechad esta oportunidad para jugar, para dejaros guiar por la intuición y maravillaros (o reíros) con esta cosa que jamás podrías hacer tú solo.

1 Busca una superficie apta para dibujar y reúne a varios amigos.

2 Empieza tú y cuando acabes tapa o dobla el dibujo de tal forma que el siguiente artista solo vea un resquicio.

3 Este tendrá que trabajar a partir de la pista del artista anterior, y así hasta que hayáis dibujado todos.

4 Al final, ¡revelad vuestro dibujo colaborativo!

CONSEJOS, TRUCOS Y VARIACIONES

▶ Puedes adaptar el juego en función del número de personas y de las herramientas disponibles. Coge una servilleta de papel y un boli y hazlo con un amigo o dos, o hazte con un rollo gigante de papel y pintura y hazlo con una clase de niños de 6-7 años. También puedes seguir los pasos de Hugo: conquistad una pared de tu casa y haced un mural colaborativo.

▶ No tiene por qué ser un cuerpo. Es una forma de abordarlo, pero cualquier tema es bueno, diseños abstractos, palabras y números incluidos.

▶ Cuando sea tu turno, básate de verdad en lo que ves del dibujo anterior. Úsalo como punto de partida y luego sigue el rumbo que quieras.

▶ Asegúrate de dejarle visible al artista siguiente solo lo justo y necesario. Si dejas demasiado al descubierto, ya no será una sorpresa, y si dejas muy poco, no será suficiente para trabajar con ello. ¡Y procura que el siguiente no haga trampa para ver lo que has hecho!

▶ Si tus amigos viven en otro sitio, hacedlo por carta o incluso digitalmente. En caso de lo segundo, crea un archivo de imagen y recorta una parte antes de enviárselo al siguiente artista. Tú fijas las normas, el tamaño y el formato.

▶ Piensa en una forma en la que todos los participantes podáis disfrutar de la obra resultante. Puedes enmarcarlo y que cada uno lo tenga durante un año, o puedes escanearlo y darle una copia a cada participante.

RESULTADO

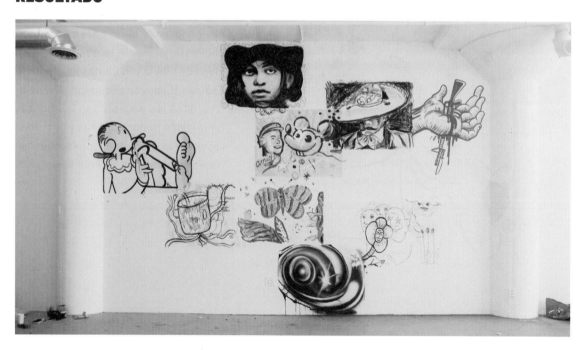

Hugo Crosthwaite, *Exquisite Corpse*, 2016, Mana Contemporary, en colaboración con Chema Skandal, Candida Alvarez, Miguel Aguilar, Rodrigo Lara, David Leggett, Eric J. Garcia, Diana Solis y Katherine Desjardins.

DÉJATE GUIAR POR LA HISTORIA

Joan Miró, Man Ray, Yves Tanguy y Max Morise (de abajo arriba), *Cadáver exquisito*, 1927, juego con un papel doblado en cuatro donde cada artista dibujó en su sección sin ver las demás, solo el título.

En 1925, el poeta francés André Breton estuvo en París con unos artistas surrealistas amigos suyos. Un día decidieron jugar a «Consecuencias»: los jugadores tenían que escribir una frase en un papel, doblarlo para que no se viera y pasárselo al siguiente jugador para que añadiera una frase. Era una de las técnicas de escritura automática que usaban los surrealistas para detonar el subconsciente y liberarse del pensamiento racional. Una de las primeras veces que jugaron salió la frase «Le cadavre exquis boira le vin nouveau» [El cadáver exquisito beberá el vino joven] y el nombre se les quedó. Posteriormente lo adaptaron a un juego de dibujo y lo llamaron «Cadavre Exquis» [Cadáver exquisito]. A los surrealistas les encantaban las figuras fantásticas, distorsionadas y absurdas resultantes, y jugaban con frecuencia, tradición que sigue vigente hoy en día.

OBJETO HUMANIZADO EN CONTEXTO
Genesis Belanger (1978)

Sobre una mesa, un perrito caliente asoma tímidamente por un neceser. A su lado, un cenicero muy grande sostiene un cigarrillo flácido e igual de grande. Un jarrón majestuoso preside el centro de la mesa, en cuyo interior hay un ramo de flores donde se esconden una boca, un dedo y dos narices. Algo raro pasa, pero no está muy claro el qué. Un sombrero fedora del revés nos da más pistas: frutas orondas, una zanahoria bien hermosa, un pecho y un dónut glaseado con virutas y un mordisco.

Pero ninguno de estos objetos es apto para su consumo. No hay duda de que son de cerámica, representaciones en porcelana pigmentada y gres hechas por Genesis Belanger, que elabora y cuece todas las piezas antes de hacer sus composiciones sobre muebles minimalistas. Son realistas, pero esquemáticos. No son a escala real, y los colores son desaturados, con predominio de los pasteles y los neutros. Belanger aprovecha su experiencia fabricando atrezo para campañas publicitarias para construir mundos basados en estos objetos, creando historias muy elaboradas, intrigantes y enigmáticas. Antes de toparse con estos objetos tan curiosos, los visitantes de la feria de arte atravesaron primero una serie de cortinas altas, una de ellas sujeta en un alzapaños con forma de oreja, invitándote a entrar. Unas lámparas con forma de torso de mujer y pantalla rosa en vez de cabeza iluminan la sala tenuemente; también son obra de Belanger. Esta instalación tan particular está inspirada en espacios exclusivos, como los clubes de caballeros de antaño, donde políticos y barones de la industria se mezclaban, se relacionaban y decidían el destino de mucha gente mientras se entregaban a la comida, la bebida y las mujeres. En este mundo insólito, las personas son objetos y los objetos son personas.

El trabajo de Belanger rezuma influencias de *Los Simpson* y del surrealismo. El proceso parte de una idea y sigue con una búsqueda

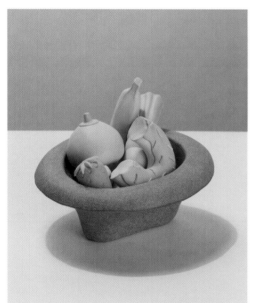

Genesis Belanger, *Motivated and Dapper*, 2017, gres y porcelana.

muy concienzuda, casi siempre en el océano de imágenes que hay en internet. A partir de detalles de cientos de imágenes, desde obras de arte hasta anuncios emergentes y programas de televisión antiguos en YouTube, Belanger hace un boceto, una especie de taquigrafía que ojea mientras modela los objetos en arcilla. Una vez terminados y cocidos, medita sobre cómo yuxtaponerlos y los coloca, y la historia va cambiando con cada ajuste, añadido o exclusión. Según ella, «los objetos se transforman en palabras que puedes estructurar como quieras para formar una oración».

El efecto psicológico de su trabajo es complejo y cuesta dar con un nombre que lo identifique. Son objetos conocidos pero ajenos, reconocibles pero inquietantes. Gracias al lenguaje de las formas cotidianas y a las técnicas publicitarias, Belanger crea mundos nuevos para enseñarnos lo peculiar que es el nuestro. ¿Qué clase de historia podrías contar de este mundo raro a la par que sorprendente en el que vives?

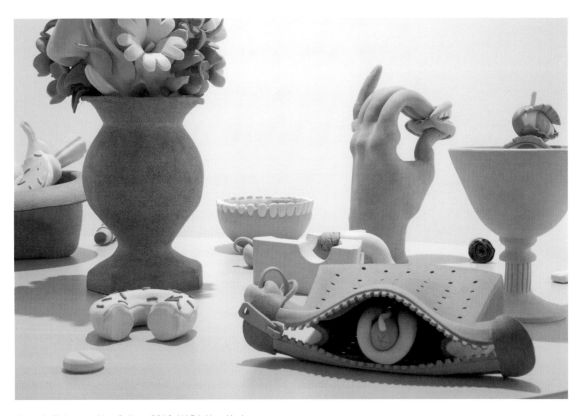

Genesis Belanger, *Mrs. Gallery*, 2018, NADA New York.

TE TOCA

Asalta la nevera. Rebusca en los cajones. Descubre qué objetos te hablan. Cuando empiezas a pensar como Belanger, el potencial dramático de las cosas cotidianas que te rodean asoma la cabeza. Mamamos la publicidad casi desde que nacemos y es hora de usar sus tácticas para contar cosas que te gustan y para representar los sentimientos y deseos que te llaman.

1 Busca un objeto o unos cuantos que encarnen una cualidad humana. Por ejemplo, unas deportivas con actitud, un plátano feliz o algo no tan definible.

2 Crea un contexto donde ubicarlo. Piensa en la iluminación y en accesorios o cualquier otra cosa que ayuden a aumentar esa cualidad humana.

3 Hazle una foto al objeto en ese contexto.

CONSEJOS, TRUCOS Y VARIACIONES

▶ Los detalles son importantes. Si el protagonista de tu historia es un plátano, ¿quieres que sea verde, amarillo e impoluto, o prefieres que tenga manchas? No sirve cualquiera.

▶ Elige una superficie y un fondo: baldosas y fondo de mármol, madera y fondo de papel pintado... ¿A qué quieres que hagan referencia estos elementos clave? Si buscas un espacio acogedor, a lo mejor puedes usar como superficie o fondo el asiento de un coche o una cama impoluta y mullidita.

▶ Incluye elementos de apoyo para crear contexto y completar la historia. Si quieres conseguir una atmósfera segura y cálida, coloca cerca cosas que te gusten mucho o que creas que a tu objeto le encantarían. ¿Quizás una taza de café y un cigarro? ¿O unos auriculares y una púa? Recuerda que con cada elemento la historia muta. Un cepillo de dientes y su correspondiente pasta pueden transmitir la idea de un ritual diario

o de una higiene óptima, pero si pones una botella de alcohol al lado la historia cambia.

▶ Puedes usar tu cuerpo o el de un amigo. Por ejemplo, una mano acunando el objeto que al mismo tiempo hace las veces de pedestal.

▶ La iluminación es fundamental en fotografía. A Belanger le gusta que sus objetos parezcan iluminados por la claridad que pasa por una ventana, así que opta por luz direccional para crear contrastes. Piensa en el tamaño de la sombra y en dónde va a caer. A lo mejor te llama la idea de iluminar el objeto con velas. ¿Te puede ayudar la iluminación a acentuar la cualidad que buscas?

▶ Aunque parezca una perogrullada, conviene recordar que cuanto más cerca esté la cámara, mucho más grandes parecerán los objetos. Puedes crear sensación de grandeza incluso en un espacio con poca profundidad. Coloca el objeto protagonista más cerca de la cámara y aleja los secundarios.

▶ Deja que la cualidad humana vaya mutando a medida que trabajas. No obligues a una berenjena a ser feliz si en realidad parece hastiada. La cualidad ha de revelarse según vas colocando, preparando el terreno y fotografiando los objetos.

▶ Inspírate en la publicidad: internet, revistas, un trayecto en tren… Observa cómo se acentúan ciertos objetos según la ubicación, el contexto y la iluminación.

AUTOFORMA

Tschabalala Self (1990)

Cuando Tschabalala Self empieza a pintar, lo primero que hace es un dibujo lineal. A partir de ahí desarrolla la superficie del lienzo cosiendo trozos de tela, papel, residuos y retazos de cuadros viejos que guarda en su estudio. Los sujetos suelen ser figuras, pero no son retratos de gente que conoce. Generalmente son personajes imaginarios creados a partir de la acumulación de formas. Juega con la escala de elementos distintos y exagera características que tienen cierta carga psicológica: manos, pies, labios y glúteos. Poco a poco las formas van confluyendo en un todo.

Sus personajes están vivos y son dueños de sus actos. Caminan, posan, paran un momento para comprarse algo de beber... Son conscientes de que los miran y te devuelven la mirada. No es ningún secreto que Self se centra en el significado iconográfico del cuerpo de la gente de color en la cultura contemporánea, y sus figuras, cuya piel representa con colores y texturas infinitos, parecen no darle ninguna importancia. En sus palabras, «su función no es ilustrar, explicar ni actuar, sino más bien "ser"».

Cuando iba al instituto, en Nueva York, Self empezó a ser consciente de cómo se representaba a las mujeres de color en los trayectos en metro para ir a clase. Se dio cuenta de que en los quioscos, llenos de revistas, normalmente en el exterior había portadas con mujeres de color hipersexualizadas, mientras que sus análogas blancas no estaban tan expuestas, sino a buen recaudo dentro del cubículo. Self se percató de que en su vida cotidiana la dinámica era similar. Cuando llegó el momento de crear sus propias imágenes de gente de color, quiso reflejar cual espejo las imágenes de la cultura pop actual y ofrecer alternativas.

Si bien sus figuras no son autorretratos, Self sí percibe el conjunto de su obra como un reflejo de su propia personalidad multidimensional. En esta tarea quiere que reflexiones sobre el significado de tu propio cuerpo como símbolo e icono. ¿Cómo se politiza y qué harías si tuvieras la potestad de representar tu propia persona? Si fueras una forma, ¿cuál serías?

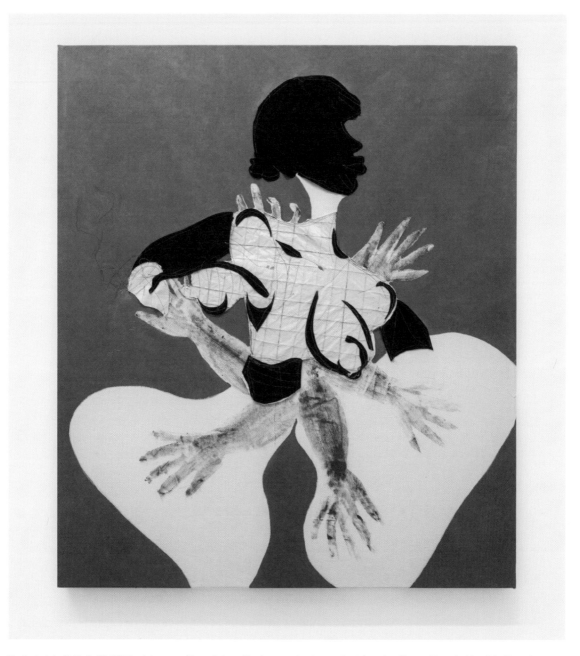

Tschabalala Self, *Get'it*, 2016, pintura acrílica, pintura Flashe, papel artesanal y tela sobre lienzo. Foto de Maurizio Esposito.

TE TOCA

Estamos acostumbrados a tener avatares en las redes sociales, versiones deliberadas de nosotros mismos que opinan en público y se posicionan con los movimientos existentes. Pero aquí tienes que representarte al margen de tu mera apariencia en una foto, en pro de las cosas que te gustan, consumes y apoyas. Piensa en esto como en una oportunidad para ignorar cualquier símbolo impuesto y crear una forma única exclusivamente tuya. ¿Cómo te ves tú? ¿Y cómo quieres que te vean los demás?

1 Haz un dibujo lineal de una forma que te represente.

2 Rellénala con color, estampados o una combinación de ambas cosas.

CONSEJOS, TRUCOS Y VARIACIONES

▶ ¿Qué cosa asocias contigo sin lugar a duda? Quizás una parte del cuerpo o algo ajeno a él, como una actividad o una pasión. Intenta obviar los signos culturales existentes, pero si es inevitable prueba un enfoque como el del cantante Prince y combínalos para crear algo propio y novedoso.

▶ Posa el boli o el lápiz sobre el papel y a ver qué pasa. Puede ser todo lo abstracto que quieras. Si prefieres no dibujar, coge unas tijeras y un periódico, o trastea con una aplicación de fotos o de diseño que te guste y a ver qué sale.

▶ Haz varias pruebas. Puede que las primeras formas no queden bien, pero a la séptima seguro que te sale de lujo. Haz la tarea y vuelve a hacerla dentro de un año para ver si ha cambiado (o tú).

▶ Peina tu escritorio y los papeles para reciclar en busca de material para rellenar la forma. Corta una camiseta vieja o rebusca en tu cajón de sastre. Usa recortes de diarios antiguos o de blocs de bocetos. Elige

colores, estampados y texturas que te llamen o que reflejen parte de tu pasado.

▶ ¡Úsala como avatar! Ya no tendrás que pensar en qué imagen ponerte en el foro de turno, virtual o no. Hazte una camiseta o un exlibris personalizado, cuélgala en la pared o busca otras maneras de incluirla en tu vida.

RESULTADO

Nathaniel Calderone, *Three simple shapes (I am my Perspective)*, 2016, papel recortado y fotografías.

PASANDO REVISTA

Allison Smith (1972)

En 2002, Allison Smith estuvo en una exposición sobre los primeros equipos usados por la milicia estadounidense en la casa de subastas Sotheby's, en Nueva York. No vio los típicos uniformes que uno se imagina, sino conjuntos extravagantes y de colores brillantes con plumas de flamenco, apliques de oro, gorros de pelo de castor y monturas de piel de guepardo. A partir del siglo XVII, los miembros adinerados de las milicias voluntarias de las colonias estadounidenses empezaron a vestirse de forma engalanada. En vez de consolidar el grupo con una identidad única, los atuendos reflejaban los distintos enfoques de los soldados hacia el patriotismo y el estilo personal. Era lo opuesto al camuflaje.

Smith ideó una serie de actos dos años después, teniendo en mente estos uniformes. Ella se había criado en el norte de Virginia, empapándose de la historia de la Guerra Civil y la de Independencia de Estados Unidos, e iba bastante a museos de historia viva, casas históricas, ferias rurales y recreaciones. Después de estudiar arte en Nueva York a principios de la década de los noventa, donde estuvo inmersa en discusiones sobre política identitaria, Smith empezó a ver el tema de las recreaciones históricas como una especie de mundo artístico paralelo y misterioso, donde la identidad es una representación y hacer cosas a mano es sumamente importante. Smith tuvo la idea de unir estos mundos para concebir su propia versión de una recreación histórica. En vez de recrear una batalla entre dos bandos, organizó una revista, es decir, una formación de tropas cuyo fin es inspeccionar, evaluar y hacer maniobras y demostraciones.

Asumiendo el papel de oficial militar, Smith organizó el acto en torno a una pregunta: ¿por qué cosas luchas? Publicó una convocatoria artística donde invitaba a todos sus conocidos a hacerse su propio uniforme y levantar un campamento que reflejara sus causas. La primera revista se llevó a cabo con un grupo pequeño en Mildred's Lane (véase la p. 221, «Cena cruzada y revuelta»), pero a la segunda se alistaron 125 personas; fue la más multitudinaria y atrajo a miles de espectadores.

La revista del 2005, un proyecto del Public Art Fund, tuvo lugar en Fort Jay, en Governors Island, un puesto militar nacional antiguo sito en el puerto de Nueva York. Entre carpas de lona, balas de heno y el repiqueteo de los tambores, los participantes proclamaron sus causas: la lucha por el perdón (Gayle Brown), la esperanza y la geometría (Sara Saltzman), o el poder del color rosa (William Bryan Purcell), entre otras muchas convicciones. Los alistados lucharon por el derecho a tener miedo (Gary Graham), a pintar (Albert Pedulla) o a cantar canciones ñoñas de principio a fin (Rachel Mason). Confeccionaron los uniformes a mano, usaron atrezo, levantaron carpas, organizaron actividades y exhibieron con orgullo estandartes y banderas.

Con este proyecto, Smith dio voz a muchas personas, las cuales declararon abiertamente y con valentía causas muy dispares. Ella les ofreció un momento y un lugar para proclamar en vez de protestar. ¿Por qué cosas luchas tú? Esa es la cuestión.

Allison Smith caracterizada como oficial de revista en la convocatoria del 2004, en Pensilvania. Foto de Bob Braine.

TE TOCA

¡Te estamos buscando! Esta tarea es una oportunidad para pensar más allá de eso contra lo que luchas y analizar por qué merece la pena hacerlo. Smith nos invita no solo a expresar una causa, sino también a pensar en formas de hacerlo y de darle visibilidad. ¡Ármate de valor, pon en orden tus convicciones y prepárate para la revista!

1 Proclama tu causa con un manifiesto breve o elabora uno en toda regla.

2 Confecciona un uniforme con material que tengas a mano.

3 Hazte una foto con él puesto delante de un fondo neutro.

CONSEJOS, TRUCOS Y VARIACIONES

▶ Tu causa puede ser abierta o concreta, seria o divertida, universal o privada... Tómate tu tiempo en buscar una causa que realmente apoyes. Investiga sobre uniformes militares y personajes históricos, toma nota y haz bocetos de posibles opciones.

▶ Al igual que cualquier declaración de intenciones individual, tienes que sopesar bien tu causa. Aunque solo sea una oración, tienes que estar seguro de que ese es el mensaje que quieres transmitir. Vuelve a leerlo para revisarlo y piensa si te gustaría plasmarlo y cómo (impreso, en un volante, en redes sociales, etc.).

▶ Hazlo por tu cuenta o con más gente. Puedes reunir una milicia de amigos o compañeros de clase voluntarios e invitarlos a que te acompañen. Organiza talleres donde compartir ideas y recursos y confeccionar los uniformes. Acordad una fecha para la revista.

▶ El uniforme no tiene que ser formal, ni caro ni implicar a ningún profesional. Rebusca en el armario o ve a una tienda de segunda mano. Puedes adaptar a tu gusto un uniforme usado. ¿Qué accesorios podrían ayudarte a expresar tu causa?

▶ Ve tutoriales en internet para aprender nociones básicas de costura o cómo hacer una pancarta o una bandera sencillitas. Pídele a ese tío o esa tía tan mañosos que tienes que te ayuden a hacerte con atrezo o a improvisarlo. Rebusca en el trastero de tu madre ropa vieja para tunearla.

▶ La forma de documentar la revista es casi tan importante como el acto en sí. Usa tu mejor cámara y prepara una zona bien iluminada y con un telón de fondo estudiado. Fija la cámara con un trípode o pídele a un amigo que haga las fotos.

▶ Estas son algunas causas por las que otra gente ha luchado con valentía: bibliotecas, vello corporal, armonía y alegría, el derecho a ir de fiesta, libertad intelectual; sol, arcoíris e igualdad de derechos; elfos, la desestigmatización de las personas no binarias, el fin del discurso infame sobre el Islam y Occidente, no ser un incomprendido, el futuro.

«¿ESTÁS LISTO PARA CONSAGRAR TU TIEMPO, TU ENERGÍA, TU VIDA Y TU RIQUEZA A PROCLAMAR TU CAUSA? PORQUE AQUÍ TIENES LA OPORTUNIDAD NO SOLO DE HACERTE ESCUCHAR, SINO TAMBIÉN DE RECIBIR UNA GENEROSA RECOMPENSA DE PARTE DE TUS CAMARADAS POR LOS SERVICIOS PRESTADOS EN EL CAMPO.»

—ALLISON SMITH, «LLAMADA A LAS ARMAS», *LA REVISTA,* 2005

DESEO DE UNA MAÑANA DE VERANO

Assaf Evron (1977)

El acto de mirar, tanto con los ojos como a través de una cámara, es la esencia del trabajo de Assaf Evron. Antes de ser artista, estudió filosofía y fue fotoperiodista en un periódico israelí. Esas experiencias conforman y conjugan su arte, que analiza cómo percibimos el mundo y la distinción entre la realidad que vemos con los ojos y la que vemos a través de cámaras y pantallas.

Evron trabaja con la fotografía y con un buen abanico de medios y materiales. Para hacer su serie inspirada en la teoría de la perspectiva lineal del pensador renacentista Leon Battista Alberti usó una XBox Kinect. Esta consola de videojuegos con sensor de movimiento proyecta una luz infrarroja que pone de relieve en tres dimensiones el movimiento y el espacio. En vez de usar la Kinect para jugar, Evron la enfocaba sobre naturalezas muertas de objetos cotidianos compuestas con sumo cuidado y luego usaba una cámara térmica para captar cómo las veía el dispositivo. El resultado son fotografías de extensiones de un morado brillante con puntos de luz infrarroja que siluetean los objetos que hay en el campo visual de la Kinect. Gracias a estas imágenes vemos lo que percibe el dispositivo.

La tarea de Evron está inspirada en la película de 1966 *Deseo de una mañana de verano*, de Michelangelo Antonioni. Trata sobre un fotógrafo de moda londinense que va deambulando por un parque y se pone a hacer fotos a escondidas de un hombre y una mujer que ve a lo lejos. Una vez en el cuarto oscuro, mientras revisa las fotos, se da cuenta de que parece que también había un cadáver. Amplía la imagen insistentemente y al final vuelve al parque para ver si averigua algo.

En fotografía, tanto si lo que tienes delante de la cámara es una protesta política como una reunión familiar, suele haber cierta noción de urgencia, cierta necesidad de captar el momento o el ángulo adecuados. Pero esta tarea nos impele a reflexionar sobre lo cotidiano, lo obvio y lo intemporal. Evron quiere que observemos más de cerca las cosas en las que no reparamos porque siempre han estado ahí y que plasmemos las distintas formas de ver que plantean las cámaras y otros dispositivos de grabación.

Assaf Evron, *Visual Pyramid After Alberti #102*, 2014, impresión con pigmento perdurable.

TE TOCA

Cuando miramos una pantalla no lo hacemos de forma concienzuda. Imagina por un momento que las imágenes que conseguimos gracias a la tecnología son tan dignas de tu tiempo y tu atención como un cielo nocturno o un cuadro. En los museos, la gente pasa una media de menos de treinta segundos observando una obra de arte. Evron nos anima a dedicar mucho más tiempo a una foto hecha sin demasiados miramientos. Al rato te darás cuenta de que el acto de mirar no es tan fácil ni directo, y de que tanto la lente de una cámara como nuestros propios ojos revelan y ocultan muchas cosas.

1 Ve a un espacio público por el que pases a diario y haz una foto sin pensártelo mucho, ni muy cerca ni muy lejos.

2 Vuelve a casa, observa la foto en una pantalla durante tres minutos y a ver qué detalles te revela.

3 Ve de nuevo al mismo sitio y haz fotos de esos detalles.

4 Compila la foto original y las fotos de los detalles junto con una frase sobre tus hallazgos y observaciones.

CONSEJOS, TRUCOS Y VARIACIONES

▶ No le des demasiadas vueltas a la primera foto. Debe ser de un sitio por el que pases con frecuencia, pero que no te paras a observar detenidamente. Haz una foto de plano general donde se aprecien detalles en los que recrearte posteriormente.

▶ Cuando la veas en pantalla, lo ideal sería que esta fuera grande, no la del móvil ni la de la cámara. Programa tres minutos en un cronómetro y no hagas trampa. Puedes ampliar la imagen si quieres. Y si se te pasa el tiempo muy rápido, date un poco más.

▶ Observar durante tres minutos puede ser todo un reto. Tómatelo como si fuera meditación. Además, cuanto más conscientemente lo hagas, mejor se te dará el arte de observar y más aguante tendrás.

▶ ¿Te aburres? ¡Bien! El aburrimiento estimula la productividad. La única forma de saber qué pensamientos e imágenes aflorarán es animarte a probar.

▶ ¿No consigues concentrarte? No pasa nada. Retoma la imagen otro día o la semana que viene y vuelve a intentarlo.

▶ Usa tu cámara buena en la segunda ronda de fotos y selecciona y compón bien las tomas.

▶ Cuando escribas sobre tus hallazgos, recuerda qué pensaste durante los tres minutos de observación y cómo fue ver la escena más de cerca después de mirarla tanto tiempo en pantalla.

«CUANDO LA INTENSIDAD CON LA QUE MIRAMOS ALCANZA CIERTO GRADO, TE PERCATAS DE UNA ENERGÍA IGUAL DE INTENSA QUE FLUYE HACIA TI A TRAVÉS DE LA APARIENCIA DE LO QUE ESTÁS ESCUDRIÑANDO.»

—JOHN BERGER, *CADA VEZ QUE DECIMOS ADIÓS*, 1991

RESULTADO

Vista desde el estudio de Assaf Evron (su foto de tres minutos).

Fotos posteriores de los detalles, de Assaf Evron.

PAISAJES BLANCOS

Odili Donald Odita (1966)

Cuando Odili Donald Odita era pequeño, iba con su madre a mercadillos particulares. Recuerda quedarse observándolo todo y fijarse en el despliegue de colores infinitos. Con el tiempo, Odita empezó a asociar los colores con determinadas épocas. Los de los sesenta eran así, los de los setenta era asá... Cuando comenzó a estudiar arte, se percató de que los colores del cubismo eran los marrones y los grises apagados, y los del arte pop, los tonos vivos y mates. Se dio cuenta de que cada pintor abordaba el color a su manera; había diferencias incluso en la obra de un mismo artista, que va mutando a medida que avanza su carrera.

Los colores y su relación entre ellos son ahora la base del trabajo de Odita: cuadros abstractos grandes hechos con pintura acrílica sobre lienzo, sobre tabla o directamente en la pared. Cuando empieza a dibujar, asigna los colores con un sistema de códigos propio. Los mezcla a mano y de forma intuitiva, lo que refleja la multitud de experiencias vividas y de viajes que ha hecho Odita por todo el mundo. Cuando prepara los colores, nunca sabe exactamente cómo van a quedar. Tal color al lado de otro genera cierta vibración; cuando alguno cambia, la composición transmite un sentimiento o estado de ánimo totalmente diferente. Aunque algunos de los colores que usa parecen el mismo, Odita nunca repite.

Es consciente de la resonancia metafórica de esto y no es ninguna coincidencia. Para Odita el color es un reflejo de las diferencias tan complejas que existen entre las personas y las cosas. Sus composiciones son dinámicas y se centran en la forma, el color y los patrones, puesto que representan la condición humana y la especificidad del contexto, ya sea social, cultural, político o geográfico.

Y después de tanto hablar del color, quizás resulte raro que aquí nos centremos en el blanco. Pero con su tarea, Odita nos propone replantearnos lo que creemos que sabemos del color y reconocer la naturaleza extremadamente subjetiva de los pensamientos y recuerdos que desencadenan los colores. Debemos empezar a ver el color no como algo fijo y absoluto, sino como algo totalmente relativo, aleatorio y cambiante.

Odili Donald Odita, *The Conversion*, 2016, pintura acrílica sobre lienzo. Foto de Karen Mauch.

TE TOCA

Esto no es un examen, sino una oportunidad para desechar el abanico tan cerrado de colores que aprendiste a identificar cuando eras pequeño y entender que existe una gama más amplia y matizada. Esta tarea la puedes hacer ya, del tirón.

1 Busca dos objetos blancos y colócalos uno al lado del otro.

2 Fíjate en que los colores difieren al ver los objetos juntos.

3 Describe esa diferencia con palabras, dibujos o fotos.

4 Luego cambia la iluminación y fíjate en la mutación.

5 Ponles nombre a los colores que surjan después de cambiar la iluminación.

CONSEJOS, TRUCOS Y VARIACIONES

▶ No hace falta ningún material especial para esta tarea. Date una vuelta por tu habitación o tu estudio. Busca en un armario, en tu cajón de sastre o en el trastero. Reúne cosas blancas que tengas a mano.

▶ Que no te intimide no tener experiencia describiendo colores. Mira los objetos un momento y espera a que tus ojos se adapten. ¿Qué ves realmente? ¿Uno es blanco amarillento o azulado y el otro ligeramente rosado?

▶ Ojo a cómo documentas las observaciones. Fíjate bien en cómo «lee» la cámara los blancos en oposición a tus ojos. Si vas a escribir tus hallazgos, fíjate en cómo es el «blanco» del papel o el de la pantalla.

▶ Para cambiar la iluminación, obviamente puedes encender o apagar las luces, pero también puedes usar una lámpara extra, reubicarla o cambiarle la bombilla. También puedes poner los objetos en un sitio donde haya mucha luz natural y observar los cambios a lo largo del día.

▶ Verás qué divertido es inventarse los nombres. Tienes aquí una oportunidad para acuñar colores, para elegirlos de forma totalmente personal, aunque solo tú vayas a entenderlos.

DÉJATE GUIAR POR LA HISTORIA

Josef Albers, *La interacción del color,* lámina IV-4, publicado por primera vez en 1963 por Yale University Press.

La obra *La interacción del color,* de Josef Albers, de 1963, sigue siendo un recurso indispensable para todo artista. Albers se formó en la escuela de la Bauhaus alemana en la década de los veinte, fue profesor en el Black Mountain College entre los años treinta y cuarenta, y acabó en la Universidad de Yale en los cincuenta como presidente del departamento de diseño. Finalmente, en los sesenta recopiló su vasta experiencia en este manual, que presenta de forma clara la compleja teoría del color. En el segundo capítulo del libro dice así: «Los colores están en constante transformación, relacionándose continuamente con sus vecinos cambiantes en condiciones variables». El libro recoge varios estudios de color, incluido el de arriba, que ilustra la relatividad del color con un texto explicativo (y poético):

Los violetas interiores, más pequeños,
son objetivamente iguales.
Pero el de arriba, más bien parece ser
el violeta claro de la parte de abajo.

ENTRAMADO DE PAPEL

Michelle Grabner (1962)

El hijo de Michelle Grabner llegó un día a casa de la guardería y le enseñó un entramado de papel azul y rojo. El objetivo de la actividad era aprender a usar las tijeras, manipular el papel y desarrollar las habilidades motoras finas. El entramado era simple, pero también revelador. Grabner decidió hacer uno ella misma, al que siguieron muchos más.

Para ella, tejer es una forma de crear un patrón, y los patrones y la repetición son casi una constante en su trabajo, como en sus meticulosos cuadros, donde reproduce diseños de tejido guinga y de papel de cocina, o en sus figuras de bronce de mantas de punto y ganchillo. Grabner identifica patrones en los materiales que conforman su día a día, desde textiles de cocina hasta tapas de cubos de basura, y los convierte en cuadros, esculturas e instalaciones. A veces son obras básicas, como un diseño a cuadros, pero otras son más complejas, como un papel pintado muy elaborado. Lo que a Grabner le gusta de cualquier tipo de patrón es que representan orden.

Recrearse con estos sistemas ordenados es un aspecto crucial de su obra y no le importa que sea un proceso repetitivo que puede llegar a ser aburrido. Mientras trabaja escucha telenovelas, partidos de béisbol y series donde suelen salir los mismos personajes. Cuando está inmersa en sus creaciones, se centra en si el patrón tira, se resiste, se desvía, se rompe... Hace cálculos mentales de lo que tiene entre manos y piensa en el resultado tan complejo y maravilloso que puede surgir simplemente variando sutilmente el color o el patrón.

Han pasado más de veinte años desde que su hijo llevara a casa su entramado de papel y Grabner sigue con ello. A pesar de que cuenta con un abanico muy amplio de obras, esta actividad sigue siendo fundamental y muy productiva para su carrera. Gracias a ella encuentra orden en el mar inmenso de información por el que nada su vida, un orden en el que se recrea de vez en cuando. Por eso te anima a vivirlo.

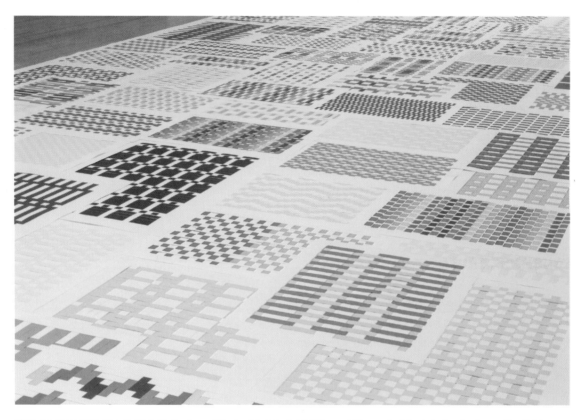

Vista de una instalación de Michelle Grabner, *Weaving Life into Art,* 2015, en el Museo de Arte de Indianápolis, en Newfields.

TE TOCA

Esta actividad se puede hacer tanto en asignaturas de introducción al arte y el diseño como en guarderías, y es igual de instructiva y productiva para todo tipo de edades y niveles. A pesar de ser aparentemente simple, sorprende lo intrincado e inesperado que puede llegar a ser un patrón con solo desviarse un poco del entramado típico.

1 Usa un folio como base. Haz cortes espaciados uniformemente sin llegar al borde; tienes que dejar una especie de marco.

2 Recorta tiras de otro papel distinto.

3 Entrelaza las tiras con el papel base y ve creando un patrón sobre la marcha.

CONSEJOS, TRUCOS Y VARIACIONES

▶ Usa un mínimo de dos colores: uno para el papel base y otro (o varios) para las tiras.

▶ La precisión es importante. Antes de hacer los cortes, marca a lápiz dónde van a ir con algo recto; recuerda que debes dejar la misma separación entre todos, con un marco de al menos 2,5 cm. Usa un cúter de precisión de tipo X-acto o, si no tienes, uno normal o unas tijeras. Luego recorta tiras de otro color (o dos o tres). El ancho puede variar, pero deben ser más largas que lo que ocupan las ranuras del papel base.

▶ Cuando lo tengas todo preparado, empieza a trabajar por el lado del papel con las marcas de lápiz. Ten en cuenta que el patrón será justo al revés al darle la vuelta al papel.

▶ Coge una tira y entrelázala formando un patrón uniforme (por ejemplo, dos por abajo, uno por arriba, dos por abajo, uno por arriba...) y tirando hacia los extremos de los cortes en el papel, procurando que quede plano y que no se combe. Cambia el patrón con la segunda tira

(uno por abajo, tres por arriba, uno por abajo, tres por arriba…) y luego tira hacia el final del papel. Con la tercera vuelve a cambiarlo o usa de nuevo el primer patrón, tirando bien hacia el final para asentarla firmemente sobre la anterior. Sigue así, manteniendo la uniformidad del patrón. En tus manos está hacer algo sencillo o más complicado.

▶ Comprueba de vez en cuando cómo va quedando el patrón en el reverso. Si no te gusta, saca las tiras y prueba con otro. ¡O no! Quizás te sorprendas cuando le des una última vuelta.

▶ Una vez que ya tengas la base llena de tiras bien apretadas y planas, recorta los flecos que sobresalen por el marco. Luego pégalas con trozos largos de cinta. Dale la vuelta y deléitate con los lugares inesperados a los que puede transportarte un patrón.

▶ Las reglas están para romperlas. Haz tiras con papel con motivos, con fotos o con trabajos de arte antiguos. Entrelaza las tiras diagonalmente. ¡Dale un toque de locura! Esa es tu tarea.

DÉJATE GUIAR POR LA HISTORIA

Una forma preciosa de la estudiante Alice Hubbard hecha con el regalo o don decimocuarto, Providence, Estados Unidos, circa 1892.

En 1837, Friedrich Fröbel (1782-1852) fundó una escuela para niños pequeños en Alemania y la llamó *kindergarten* (guardería o jardín de infancia). Ideó su enfoque siguiendo el ejemplo de su labor organizando y clasificando la colección de un museo de mineralogía de Berlín. Le fascinaban las formas de los cristales y estaba convencido de que investigar las leyes naturales que las generaban revelaría un poder superior y misterioso. Llegó a la conclusión de que las mismas leyes naturales debían regir el crecimiento de los humanos. Fröbel diseñó veinte útiles para enseñar a los niños a reconocer las formas naturales, los llamados «regalos» o «dones»: bloques de construcción, papel de colores, teselas y mesas con la superficie cuadriculada. El regalo decimocuarto era el entramado de papel y los niños lo usaban para elaborar con sus manitas patrones abstractos que hacían referencia a cientos de procesos y estructuras presentes en su entorno.

PALETA VEHICULAR

Jesse Sugarmann (1974)

El primer coche que tuvo Jesse Sugarmann fue un Plymouth Horizon TC3 de 1981. Desde entonces ha tenido unos doscientos coches de marcas y modelos distintos, y durante muchos años ha vivido de comprar y reparar coches usados para revenderlos. Sugarmann estaba estudiando un posgrado de arte cuando se dio cuenta de que invertía más tiempo en buscar anuncios clasificados y en línea de coches que en hacer trabajos nuevos. Estaba claro lo que tenía que hacer: incluir la adquisición de coches en su práctica artística.

Tras esa revelación, empezó a hacer obras con coches, que no solo eran su material de trabajo, sino también un tema de investigación crítica. Para su trabajo *We Build Excitement*, del 2013, abrió concesionarios no autorizados de Pontiac (la división de General Motors que cerró en 2010) y en su exterior levantó monumentos temporales hechos con coches de dicha marca y apoyados en barras de acero. Sugarmann documentó con fotos y vídeos lo que él llama «*performances* automotrices», donde estos monumentos se ponen en movimiento y parecen chocar de forma coreografiada. Los vídeos incluyen tomas de trabajadores de la línea de montaje que fueron despedidos recreando lo que hacían en su puesto, así como víctimas de accidentes de tráfico simulando el suyo. El resultado es emocionalmente complejo; es un homenaje a la gente y su relación tensa con los coches, y a su vez aborda la naturaleza precaria y cambiante del sector automotor de Estados Unidos.

La obra de Sugarmann analiza cómo ha moldeado dicho sector tanto su propia identidad como la del resto. En 2016 se propuso entender mejor el papel que habían tenido los coches en su vida y en la de su familia, y para ello elaboró un árbol genealógico vehicular. Empezó por llamar a sus familiares para pedirles que le hablaran de todos los coches que habían tenido, en orden cronológico. Las charlas fueron virando con naturalidad hacia historias más profundas sobre diferentes épocas de la vida, percepciones de uno mismo, aspiraciones y gustos cambiantes. Lo fue apuntando todo cuidadosamente y representó la historia vehicular de su familia en un patrón de tartán con los colores de cada coche.

Cada raya del patrón es un vehículo, y el ancho se corresponde con el tiempo que se tuvo en propiedad. Sugarmann usó Photoshop (cuatro píxeles equivalen a un año) y fue duplicando y rotando el patrón para crear la urdimbre y la trama. Luego imprimió la imagen en una manta, que plasma la identidad de su familia con los coches que han poseído.

¿Cómo es tu árbol genealógico vehicular? ¿Qué averiguarías si indagaras en el pasado de tus familiares? ¿Se parecen tus gustos estéticos a los de tu familia? ¿En qué se diferencian de los estilos y tendencias actuales? ¿Qué crees que descubrirías si estudiaras este elemento de la vida, por lo general muy trivial pero también muy predominante?

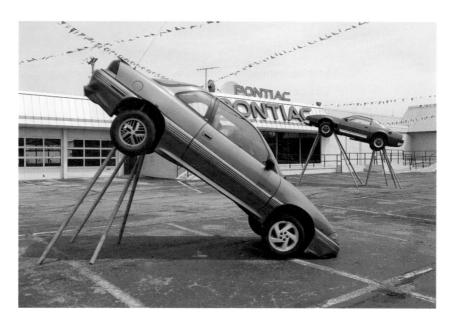

Jesse Sugarmann, fotograma de *We Build Excitement (Pontiac, MI)*, 2013, vídeo digital, 35 minutos.

TE TOCA

Muchos pasamos un tiempo considerable en el coche. ¿Por qué no aprovechas este hecho para averiguar cosas sobre las personas con las que compartes ADN o experiencias vitales? Aborda esto como un tema de discusión relativamente seguro con gente cuyos valores o convicciones políticas quizás no estén del todo en línea con los tuyos, como una forma ingeniosa de hacer un retrato familiar insólito.

1 Habla con tus familiares y escribe una lista con todos los coches que han poseído o conducido y cuándo.

2 Elige un marco temporal: desde tu nacimiento o cuando tu abuela tuvo su primer coche hasta el presente, o cualquier otro rango.

3 Escoge un elemento o una característica del coche: color, tirador de la puerta, motor, forma del faro, nombre, etc.

4 Piensa en una manera significativa de presentar visualmente todos los datos.

CONSEJOS, TRUCOS Y VARIACIONES

▶ ¿Y si vives en una ciudad grande y nunca has tenido coche porque te mueves en transporte público? ¿Y si pasa lo mismo con tu familia? En ese caso, opta por los principales medios de transporte o por el coche que les hubiera gustado tener. O piensa en otros aspectos que reflejen la evolución del estilo y las aspiraciones de tu familia: domicilios, casas o, más concretamente, portales. ¿Quizás profesiones? ¿O gafas?

▶ Muestra predisposición y toma nota de las conversaciones o grábalas. Indaga. Haz preguntas de seguimiento. Pide fotos. Saca al periodista de investigación que llevas dentro.

▶ Piensa en todos los elementos de un coche para dar con tu enfoque. Hay vida más allá del color: la forma de la carrocería, los faros, el alerón,

el adorno del capó... ¿Tenían nombre los coches? Escudriña tus notas sobre las entrevistas y quizás encuentres detalles inesperados.

▶ Puedes presentar los datos de mil formas. Busca tablas o gráficos. Analiza tus notas para ver cómo has plasmado la información. Si no te sientes cómodo usando las tecnologías más avanzadas, apunta más bajo. Usa papel y lápiz o imprime imágenes de cada coche y dale a las tijeras, a ver qué sale.

▶ Piensa en una forma ingeniosa de enseñarle lo que has hecho a la familia. Haz láminas conmemorativas para Navidades, tazas o calendarios personalizados, o elabora una presentación de PowerPoint para verla juntos y comentar.

RESULTADO

Muestra del tartán vehicular de la familia de Jesse Sugarmann.

PANORAMA VIRTUAL

Gina Beavers (1974)

El arte de Gina Beavers cambió radicalmente en 2010. Antes pintaba cuadros abstractos de líneas marcadas que no le entusiasmaban, menos aún después de contemplar con admiración varios percheros de camisetas con serigrafías abstractas en una tienda. A Beavers les gustaron más que sus propios cuadros y solo costaban cinco dólares; no solo eran más baratas, sino también más fáciles de hacer. Se lo tomó como un reto y volvió a su estudio para intentar hacer algo que pareciera más artesanal, algo que no pudiera imitar una máquina. Una amiga le había dado unas pinturas acrílicas para que las probara y empezó a experimentar superponiendo capas. En el mismo lapso de tiempo pasó otra cosa, un cataclismo: Beavers se hizo con un iPhone.

En vez de observar directamente el entorno que la rodeaba, como siempre han hecho los artistas, empezó a hacer lo mismo que todo el mundo: mirar al teléfono. Y le encantó lo que vio. Un océano infinito de imágenes. Todas las que te imaginas y muchas más que no. Beavers se percató de la cantidad de fotos de comida en las redes sociales; se fijó en particular en una especie de costillas que había hecho un amigo. Le gustó lo abstracto de las costillas marrones sobre el mantel azul y se dispuso a pintarlas. En vez de conservar la bidimensionalidad de la imagen original, Beavers usó pintura acrílica para hacer que las formas y las texturas sobresalieran del lienzo. Empezó a seguir la etiqueta #FoodPorn [porno culinario] y pintaba cualquier cosa curiosa y llamativa, desde una fuente de gofres con pollo frito hasta una tarta de arándanos humeante en una bandeja de aluminio. A medio camino entre la pintura y la escultura, los relieves de Beavers son una combinación de hiperrealismo y artesanía a la par maravillosa y viscosa. Son tangibles, pesan y tienen mucha presencia física, una antítesis de lo efímero del material original.

Echando mano del sinfín de imágenes que hay en internet, Beavers ha pintado a culturistas exhibiéndose en selfis delante del espejo, uñas de diseño con dados, una sudadera con capucha estampada con *La noche estrellada* de Van Gogh y multitud de tutoriales de maquillaje. Usa

aplicaciones de collage para crear imágenes compuestas por cientos de fotos. Para uno de sus trabajos buscó en Google «creative lip art» [labios diseños creativos] e hizo una captura de pantalla de unos labios con cremallera. Luego, con un programa de edición de fotos, duplicó la imagen, la superpuso varias veces, dibujó el resultado en una tabla y trabajó la superficie con pintura acrílica hasta tener un espesor de varios centímetros. Cuando se dio por satisfecha con el relieve (y tras secarse por fin), pintó la superficie procurando que se pareciera lo más posible al collage de imágenes. Le gusta hacer fotos del trabajo en proceso y observar detenidamente cómo se ve en pantalla y en la vida real. «Tiene dos vidas, una real y otra virtual, igual que nosotros», dice Beavers de su obra.

Es consciente de nuestra dualidad y por eso propone una tarea en la que debemos rebuscar bien en el océano infinito de imágenes raras, llamativas y tentadoras que nos invaden a diario y reconocer su magnífico potencial.

Gina Beavers, *Zipper Lips,* 2018, pintura acrílica y espuma sobre lino.

TE TOCA

Como sabrás, no es lo mismo estar en una habitación donde hay un objeto que verlo en pantalla; aun así, nos olvidamos de esa diferencia. En este ejercicio la materia prima es tu historial de búsquedas recientes y guardadas en internet, desde lo más personal hasta lo más trivial. Si has guardado esas imágenes es por algo, y ahora tienes la oportunidad de transformarlas en algo más elaborado (teniendo en cuenta su existencia digital efímera) y perdurable.

1 Busca en el móvil una captura de pantalla que te genere curiosidad.

2 Manipula la foto como más te plazca: con el editor del móvil, con un programa de edición, en las redes sociales o con una aplicación de collage.

3 Crea una obra de arte en la vida real a partir del resultado, usando cualquier material de cualquier dimensión.

CONSEJOS, TRUCOS Y VARIACIONES

▶ La idea es trabajar a partir de una foto no hecha por ti, así que elige una imagen ajena que te hayan pasado y que por alguna razón te llamó la atención. Si no encuentras nada en el móvil, busca en el ordenador o en otro dispositivo y a ver qué encuentras. Otra alternativa es buscar imágenes o etiquetas aleatorias que te resulten graciosas, como «vaqueros cortos» o «rampa para gato». Ve más allá de las típicas miniaturas de productos y busca esa imagen rara y maravillosa perfecta para ti.

▶ No busques cosas bonitas ni ingeniosas. Una imagen «mala» quizás sea precisamente lo que necesitas. ¿Ves alguna con una composición horrible, mal iluminada o confusa? Dale un poco de amor. Edítala y superponla para crear algo magnífico.

▶ Usa cualquier aplicación o programa de edición de fotos que te resulte fácil y divertido. No es necesario que seas una máquina editando fotos.

Amplía la imagen y recórtala. Distorsiónala con un efecto de ojo de pez o haz un collage en forma de corazón o estrella. Ubícala en interiores o en paisajes predefinidos. Usa filtros artísticos de forma poco convencional. (Beavers lo ha probado todo). Usa stickers, texto, emojis, imágenes pre-diseñadas o lo que sea que se lleve entre la chavalería en la actualidad.

▶ Aplica lo que Jasper Johns escribió en su bloc de bocetos en 1964: «Coge un objeto. / Hazle algo. / Hazle otra cosa. [Repetir]». En tu caso, ese objeto es una imagen. Sigue manipulándola hasta que la cosa se ponga interesante.

▶ Mientras editas la imagen, piensa en qué clase de objetos de arte te gusta hacer. Si pintas, ¿qué tipo de efectos visuales te gustaría plasmar? Si dibujas a lápiz, transforma tu imagen en una escala de grises. Si te dedicas al collage, convierte la imagen en formas planas más fáciles de plasmar con recortes de papel. Plantéate cambiar la escala; por ejemplo, puedes hacer una escultura gigante de papel maché a partir de una imagen microscópica.

▶ ¿Te gusta tanto la imagen que crees que no es necesario elaborar ningún objeto tangible con ella? Preséntala en una tableta con un apoyo o imprímela en papel bueno en un tamaño curioso o inesperado. Busca una empresa de serigrafía para estamparla en una taza, una bolsa de tela o lo que sea.

DEFINICIÓN APROPIACIONISMO

/a-pro-pia-cio-nis-mo/, sustantivo

En la historia y la práctica del arte, el «apropiacionismo» es cuando un artista usa imágenes u objetos que ya existen para crear arte nuevo. Para ello transforma el original de forma patente o casi imperceptible. A los cubistas se les atribuye el mérito de ser los pioneros; en la década de 1910 se apropiaron del texto y las imágenes de la prensa para hacer collages. Pero a lo largo del siglo xx los artistas se beneficiaron activa-mente de la sobreabundancia de medios, desde recortes de revistas hasta objetos manufacturados, pasando por la sopa Campbell's, anuncios televisivos y demás. El apropiacionismo, homenaje, préstamo, copia, robo o como quieras llamarlo ha sido una técnica apreciada y subversiva para los artistas durante más de un siglo. Beavers procede de un largo linaje de artistas que lo ejercen y extiende la práctica al mundo salvaje del ima-ginario digital.

COPIA UNA COPIA DE UNA COPIA

Molly Springfield (1977)

Cuando Molly Springfield estaba haciendo su máster en Bellas Artes era habitual verla en la biblioteca haciendo fotocopias. Estudiaba Historia del Arte Conceptual y estaba investigando sobre la confluencia del arte y el lenguaje. Este interés surgió a partir de los dibujos que estaba haciendo por entonces con las notas que guardaba de su época en secundaria. Eran garabatos en trozos de papel rayado doblados que se pasaban en clase clandestinamente entre amigos. Springfield reprodujo con grafito esas notitas dobladas y arrugadas con mucho detalle, plasmando todos y cada uno de los pliegues y las sombras de los fragmentos inteligibles.

Fue esta observación de la realidad física de las palabras sobre el papel lo que la llevó a ver con otros ojos su acopio de fotocopias. Después de graduarse, se puso a trabajar en una serie de dibujos nuevos cuyo tema eran esas mismas fotocopias; no solo las palabras y su significado, sino las propiedades materiales del texto sobre el papel. Springfield reprodujo todos y cada uno de los detalles intrincados de las fotocopias: las cubiertas deshilachadas, el borde de las páginas en abanico, la zona sombría en mitad de una página doble donde las palabras se curvan y desaparecen, y el abismo oscuro más allá del libro. Sus reproducciones son a escala 1:1; es decir, si la fotocopia era más o menos como un papel DIN A4, el dibujo también, y no se veía efecto visual alguno más allá de los generados por la fotocopiadora. Springfield estaba haciendo copias de copias.

Aunque su práctica ha evolucionado, su fascinación por el texto como imagen sigue vigente y la fotocopiadora sigue teniendo un papel central en su proceso de trabajo. Está muy familiarizada con la máquina y sabe qué ajustes activar para generar distorsiones complejas y fascinantes. Aun así, nunca sabe realmente lo que va a salir. Es consciente de las limitaciones de los parámetros de la fotocopiadora y se ajusta a ellos: solo amplía hasta el 400 %, limita el nivel de oscuridad y usa exclusivamente ciertos tamaños de papel. Omite algunos detalles en las reproducciones y amplifica las irregularidades. Disfruta de la in-

certidumbre y la velocidad del proceso de fotocopiado, que contrasta bastante con la traslación laboriosa, lenta y casi siempre trabajosa de la imagen al papel.

En una época en la que una parte importante de la información se transmite a través de pantallas y dispositivos, el trabajo de Springfield revela lo que perdemos al dar el salto de lo analógico a lo digital y lo peculiares que son las tecnologías que posibilitan esa transición. ¿Qué podemos hacer para entender mejor estos procesos de reproducción tan difíciles o imposibles de ver? ¿Cómo podemos usar las tecnologías del ayer para comprender las del presente?

Molly Springfield, *Untitled (Dear Reader)*, página 3 de 3, 2011, grafito sobre papel, 70 × 55 centímetros.

TE TOCA

Estamos rodeados de tecnologías obsoletas en distintas etapas de su uso y declive, pero también de otras nuevas, cuyas idiosincrasia y limitaciones serán patentes con el paso del tiempo. Para esta tarea tienes que buscar una fotocopiadora, ese ente fiel a oficinas y bibliotecas que (en el momento de imprimir esto) ha sobrevivido a pesar de todos los pronósticos. Aprovechando que sigue entre nosotros, meditemos sobre lo que pasa cuando un objeto se convierte en una imagen.

1 Elige una página de un libro (u otro medio impreso) y haz una fotocopia normal, sin ningún ajuste.

2 Haz una fotocopia de la fotocopia y, si quieres, aplica algunos ajustes: ampliar, reducir, modo espejo, contraste, etc.

3 Repite el paso 2 hasta transformar el original en una imagen muy distinta.

CONSEJOS, TRUCOS Y VARIACIONES

▶ Elige un texto al azar o usa uno significativo para ti. Puede ser solo texto, texto e imagen, o solo imagen. Busca en un libro que te haya encantado o todo lo contrario, o en uno con notas a los márgenes (¡no son el enemigo!). O empieza por tu pasaporte, la lista de la compra, libretos o portadas de álbumes, una carta importante o un recorte de revista o periódico. No reconocerás el texto original cuando hayas terminado, pero sí sabrás qué era.

▶ Ten en cuenta el tamaño original del texto, la calidad del papel, la fuente y el estado del volumen. Esa fotocopia maltrecha de tu diccionario de cabecera podría acabar siendo más interesante que un libro de arte nuevo.

▶ ¿Dónde puede haber una fotocopiadora? En bibliotecas públicas o en centros educativos; pregúntale también a un amigo o familiar si puedes

usar la de su oficina. O busca una copistería en tu barrio; no hace falta invertir mucho para experimentar.

▶ Según vayas fotocopiando, juega con los ajustes y saca partido de las distorsiones que surgen. No pasa nada si se cuelan tu mano o una manga. De hecho, ¡puede que hasta te guste! Si no te convence el camino que está tomando tu imagen, sigue probando, a ver si después de cinco, seis o incluso dieciséis copias das con algo interesante.

▶ Si aún se puede leer el texto es que todavía no lo tienes. Haz algo abstracto y fotocopia la copia hasta la saciedad.

▶ Elige una única imagen como trabajo final o presenta todos los pasos del proceso. O quizás solo la primera copia y la última. O tal vez la décima sea mejor que la decimoquinta y prefieras presentar esa.

▶ Sí, puedes usar un escáner o una cámara, pero ten claro que eres tú quien debe manipular el dispositivo y los ajustes; no puedes usar un programa de efectos o de edición de imágenes. Busca fallos y anomalías en el dispositivo que vayas a usar y sácales partido.

▶ Cuando documentes el trabajo final, ten ese proceso en cuenta también. Cuelga la copia final en la pared y hazle una foto de frente con buena luz y tu mejor cámara. Retrocede para que la lente de la cámara no distorsione mucho la obra. Haz un escaneo de mejor calidad de la copia final o escanea todos los pasos del proceso y guárdalos como archivos digitales.

▶ Ve un poco más allá y haz un dibujo de la imagen con grafito o lápiz de color. Haz un cuadro o rehazla usando la técnica del collage. ¿Y qué pasaría si representaras la imagen plana como una escultura o una animación digital?

JUEGO COMBINATORIO

Pablo Helguera (1971)

En una visita rutinaria a una librería de segunda mano, Pablo Helguera encontró un libro publicado en 1936 titulado *Gamle gårdsanlegg i Rogaland*. Era precioso y estaba lleno de fotos de lo que a Helguera le pareció un yacimiento arqueológico. El libro estaba escrito en noruego, un idioma que no conoce, pero lo compró igualmente. Ya con él en las manos, se dio cuenta de que no quería entenderlo; no obstante, decidió traducirlo, a pesar de desconocer el significado real de las palabras.

Esa estrategia de traducir mal a propósito le pareció muy entretenida, similar a adivinar el significado de una señal cuando estás en un país extranjero cuyo idioma no hablas. Se puso a leer el libro interpretando las palabras en función de cómo sonaban en inglés o español. A partir de este proceso, empezó a escribir sus propias interpretaciones poéticas de las imágenes del libro, que acabó combinando con las imágenes para crear una serie de sesenta y cinco láminas titulada *Rogaland* (2012). (Más tarde descubrió que el libro, de Jan Petersen, estudia la arqueología de los pueblos agrícolas de la Edad Media en la Noruega actual).

Para Helguera, el libro no era un fin en sí mismo, sino un punto de partida. El texto original era una herramienta para desentrañar interpretaciones y significados nuevos, al margen de la intención original del autor. Ese mismo año, Helguera concibió una *performance* llamada *The Greater American Play*, donde, de forma similar, usó la literatura como trampolín para crear obras nuevas. Reunió a varios participantes y fotocopió guiones de obras predilectas del teatro estadounidense: *Un tranvía llamado Deseo* (1947), de Tennessee Williams; *Muerte de un viajante* (1949), de Arthur Miller; *Nuestra ciudad* (1938), de Thornton Wilder, y *Largo viaje hacia la noche* (1956), de Eugene O'Neill. Entre todos escribieron colectivamente un guion nuevo, cortando líneas de diálogo de las fotocopias, sacando dos líneas de un guion, otras dos de otro, y así hasta que obtuvieron algo que parecía una obra de teatro. La llamaron *A Long Streetcar Salesman's Death into Our Night Town Named Desire* [La muerte de un vendedor de tranvías largos de camino a nuestra ciudad nocturna llamada Deseo] y la interpretaron.

Esta obra nueva fusionaba historias dispares con frases conocidas ordenadas y contextualizadas de otra forma. A veces era muy absurdo y divertido; habían creado una realidad totalmente nueva a partir de cuatro obras distintas escritas varias décadas antes. Fue como crear un collage teatral; cogieron obras ya existentes, cada una con su propio interés, y las yuxtapusieron de forma inverosímil.

El juego combinatorio de Helguera dio lugar a resultados surrealistas, raros y sorprendentes, inconcebibles de no haber sido por su tergiversación del material original. ¿Qué texto original malinterpretarías tú y qué resultados inesperados crees que obtendrías?

Pablo Helguera, *The Greater American Play*, 2012 (en la imagen, Caroline Woolard).

TE TOCA

Lo clásico nunca pasa de moda. Esta es tu oportunidad para hacer un poco de alquimia, de mezclar un poco de aquí y de allá para crear algo totalmente nuevo. Helguera nos da una especie de receta y tú debes combinar palabras e ideas de épocas y disciplinas distintas para crear una obra de arte inédita. Junta a tus cómplices predilectos y más aventureros y haced un poco de magia para transformar varias cosas en una.

1 Reúne a un grupito de colaboradores.

2 Cada uno debe elegir una obra de teatro o un guion.

3 Leed por turnos algunas líneas e id entrelazando los guiones sobre la marcha, o escribid uno con varios extractos, alternando dos o tres líneas de cada obra, o como gustéis.

4 Ponedle título y representadla.

CONSEJOS, TRUCOS Y VARIACIONES

▶ Ve a una librería de segunda mano y rebusca. Las obras de teatro son perfectas para esto, pero busca casos de los que nunca hayas oído hablar o de épocas que no conoces tan bien. Los guiones son otra opción muy buena, pues abundan los diálogos. También puedes consultar el catálogo de obras de la biblioteca de tu barrio y hacer una foto del guion con el móvil, escanearlo o fotocopiarlo.

▶ Hay textos que, aunque no sean guiones, valen igualmente. Por ejemplo, novelas con mucho diálogo. Pero en realidad se puede usar cualquier tipo de texto: libros de texto, antologías poéticas, textos religiosos, libros de recetas, periódicos, manuales de instrucciones...

▶ Si prefieres improvisar, recopila de antemano varias obras y luego queda con los demás y que cada uno elija una. Leed por turnos y bienvenido sea lo inesperado. El público también disfrutará de la experiencia, porque el material será novedoso para todos.

▶ ¿No te convence el resultado? Inténtalo de nuevo. Por ejemplo, combina el mismo material de otra forma.

▶ Si optas por una elaboración más cuidada, reúne a tus colaboradores para escribir un guion. Pídeles que lleven una fotocopia de su obra que se pueda recortar en segmentos para reorganizar los diálogos al azar o deliberada y estratégicamente y moldear una historia. Planificad juntos la actuación: asignación de los papeles, confección del vestuario, preparación del escenario e invitaciones para la gente. Haced un programa. Ensayad. ¡Y acción!

▶ Prueba a hacer esta tarea con obras en un idioma que estés aprendiendo y con gente que lo conozca o que también lo esté aprendiendo.

▶ ¿No te apasiona el teatro? Pues hazlo combinando la letra de dos o más canciones. Cuando tengas la letra nueva, compón una melodía original para acompañarla e interpreta la canción.

FOTOPERIODISTA

Alec Soth (1969)

Nada más terminar la universidad, Alec Soth empezó a trabajar como fotógrafo para un periódico local pequeño. El primer día le mandaron a cubrir a un equipo de rodaje que estaba en la ciudad grabando una película con Keanu Reeves. Soth se sintió intimidado, así que guardó las distancias y usó un teleobjetivo para captar lo que pudiera. Al final de la jornada, la estrella saludó con brío al fotógrafo inexperto y Soth consiguió su instantánea. Aunque aquel primer día fue aterrador a la par que emocionante, la mayoría de las jornadas posteriores se le antojarían a cualquiera bastante aburridas. Soth cubría sesiones del ayuntamiento, aperturas de negocios nuevos y, a veces, algún incendio. Se dedicaba a documentar el día a día de los vecinos, a hacer fotos a empresarios con tijeras enormes en inauguraciones. Soth acabó viendo la fotografía como una especie de ritual para dejar constancia de momentos triviales de la vida que aun así albergan información importante y se vuelven cada vez más fascinantes con el paso del tiempo.

Años más tarde, cuando Soth ya estaba establecido como fotógrafo, tuvo una especie de crisis artística. Había estado viajando con su cámara de gran formato de 8 × 10 por todo Estados Unidos y había hecho varias series fotográficas, como *Sleeping by the Mississippi* (2004), sobre el río Mississippi; *NIAGARA* (2006), sobre las cataratas homónimas; o *Broken Manual* (2006-2010), donde documenta la vida de gente que vive al margen del sistema. Soth había enfocado fijamente a mucha gente, pero sentía que su trabajo se centraba demasiado en sí mismo. Así que llamó a su amigo Brad Zellar, autor de profesión, y le preguntó si se iba con él de misión. Quería formar un equipo de reporteros, donde Zellar sería el escritor y él, el fotógrafo. Su amigo accedió y ambos se embarcaron en la aventura de cubrir historias de su gusto.

Para elegir su primer trabajo abrieron un periódico y señalaron lo primero que vieron. Se trataba de un gato rescatado por un policía en un cruce de autopistas el día de Navidad. Siguieron la historia y fueron al refugio donde habían llevado al gato hasta que lo recogieran. Conocieron al animal, entrevistaron a los dueños, recopilaron citas e

hicieron fotos. En otra ocasión cubrieron una reunión del Optimist Club, un grupo reducido de personas mayores que se juntan para escuchar a un ponente invitado hablar sobre superpoblación. Fue desmoralizador, pero también estimulante, y gracias a eso Soth abrió una puerta a un mundo que de otra forma no podría haber abierto. Ambos ampliaron sus investigaciones a todo el país. Plasmaban sus periplos en reportajes que combinaban las fotos de Soth con los textos de Zellar.

Para Soth, meterse en la piel de un fotoperiodista ha sido una buena forma de abrirse cada vez más al mundo, de conectar con otros colectivos y vivir cosas nuevas. ¿Qué otro mundo crees que te aguardaría a ti si te dieran el empujoncito que necesitas para salir a explorar?

Alec Soth y Brad Zellar, página de *Dispatch #2*, 2010.

Leo Gilman. Union Station Barber Shop, Utica

"This shop has been in continuous operation since 1914. The fellow who owned it for 67 years called me one day and said, 'Leo, I'm dying of cancer and my worst fear is that this place will close. I want you to take over the shop.' What are you supposed to say to that? You know how many people were angling for this spot? None.

"I decided I wanted to be a barber on December 7, 1970. Absolutely no regrets. I get to hear all the stories, and to the best of my knowledge nobody's yet figured out how to get a haircut on the internet. God only knows how many kids heard their first cuss word in here."

TE TOCA

Con el nacimiento del internet social, muchos divulgamos nuestra vida sin reparo y mostramos lo que comemos, lo que vemos y lo que compramos. Usa ese impulso para informar de lo que pasa en el exterior. Imagina que es tu primer día como fotoperiodista de un periódico y que Alec Soth es el redactor jefe. Ve a un acto al que nunca irías o haz seguimiento de una historia aparentemente muy aburrida. Nunca sabes lo que te vas a encontrar.

1 Sé fotógrafo de prensa por un día. Elige una historia de una fuente de noticias; nada dramático, algo discreto, como una fiesta de cumpleaños de una vecina centenaria.

2 Investiga la historia e intenta conseguir una fuente o una perspectiva que no se hayan tenido en cuenta. Busca algo inusual y ve conformando la historia a partir de eso.

3 Haz una foto que cuente esa historia.

4 Escribe un texto para acompañarla que muestre algo no obvio y que lleve al lector por una dirección ligeramente distinta.

CONSEJOS, TRUCOS Y VARIACIONES

▶ Elige un periódico local gratuito, busca el calendario de actividades en la página web de una localidad, o repasa los anuncios de las redes sociales. Escoge algo al azar, lo que sea, o alguna historia que te llame por parecer extremadamente banal. La tarea consiste en buscar algo interesante dentro de esa historia.

▶ Investiga de antemano. Lee todo lo que encuentres al respecto, piensa en fuentes a las que entrevistar e identifica qué lugares visitar. Indaga sobre la historia del lugar y lo que se cuece en los alrededores.

▶ Necesitas un plan. Ten claro tu destino, traza una ruta y planifica las paradas, como los sitios donde vas a comer. Si algo te llama más la atención, adelante. De no ser por tener el primer destino en mente, jamás te habrías topado con ello.

▶ No necesitas la mejor cámara del mundo. Usa lo que tengas para hacer fotos y vídeos y grabar audios. Piensa en qué vas a usar para tomar notas. ¿Un bloc, el móvil...?

▶ Una vez en faena, piensa en qué cosas fotografiaría un fotoperiodista y recela de ello. Por ejemplo, si cubres una inauguración, imagina qué pasa antes o después de cortar la cinta con las tijeras gigantes. A lo mejor ves a esa persona llevarse las tijeras o meterlas en el maletero del coche. Mirar algo desde otra perspectiva quizás te revele una versión totalmente distinta de la historia.

▶ Imagina que consigues que la gente hable contigo. Haz muchas preguntas y no reprimas las más personales. Seguro que la gente se siente halagada por tu interés y quizás sean una fuente de información muy valiosa. Quédate más tiempo del estrictamente necesario. Si estás en un establecimiento, pregunta si te dejan ver la trastienda. No te agobies por hacerle perder el tiempo a la gente. La historia podría surgir justo entonces. Si alguien no quiere hablar, no insistas. Dale las gracias por su tiempo y a otra cosa.

▶ Sopesa usar un trípode. Quizás no lo necesites, pero es una forma de demorar el proceso. Si le haces un retrato a alguien, tendréis más tiempo para hablar y congeniar.

▶ No descuides el componente escrito. Incluso detalles tan básicos como el nombre, la fecha y la ubicación son esenciales en una fotografía. Cuando una imagen va acompañada de un comentario breve se ve de otra manera. Puedes darle voz, enrevesar la historia o forzar un significado que le dé un giro inesperado. Piensa en el pie de foto como en una manera de transmitir lo que la imagen no muestra.

▶ Sé valiente y haz la tarea por tu cuenta o júntate con un amigo y dividid las labores. Uno será el fotógrafo y el otro, el reportero, todo en colaboración.

EL ARTE DE PROTESTAR

Las Guerrilla Girls

Las Guerrilla Girls son expertas en protestar. Lo hacen muy eficazmente desde 1985, cuando se juntaron por primera vez para distribuir carteles y pegatinas en Nueva York. Habían empezado a tomar conciencia de que el arte que se veía en las galerías y los museos de la ciudad no era necesariamente el mejor de todo lo que había. Y después de una manifestación infructuosa en 1984 frente al MoMA para protestar por una retrospectiva sobre ciento cincuenta artistas donde solo había trece mujeres, decidieron probar un enfoque distinto.

Sus carteles dan nombres y usan datos, estadísticas y humor para denunciar los prejuicios de género, el racismo y la corrupción dentro y fuera del mundo del arte. En uno de sus primeros carteles, de 1985, enumeraban claramente y en negrita galerías en cuyas colecciones las mujeres artistas no llegaban ni al 10 %, si es que las había. Una valla publicitaria de 1989 decía así: «¿Tienen que estar desnudas las mujeres para entrar en el Met? Aunque menos del 5 % de los artistas de las secciones dedicadas al arte moderno son mujeres, el 85 % de los desnudos son femeninos». En 2005 y 2012 actualizaron las cifras y la cosa había mejorado entre poco y nada. Las Guerrilla Girls se valen del lenguaje de la publicidad no solo para señalar con el dedo, sino también para cambiar la mentalidad de la gente con un despliegue audaz de hechos y, a veces, imágenes escandalosas. La Conciencia del Mundo del Arte, como ellas se llaman, ha hecho cientos de carteles, vallas publicitarias, libros, pegatinas, animaciones y acciones, no solo sobre arte, sino también sobre política, cine o guerra, entre otras cosas.

Son anónimas. En público llevan una careta de gorila y sus seudónimos son nombres de mujeres artistas del pasado. Tomaron esa decisión para desviar la atención de su identidad hacia su trabajo, con la ventaja añadida que una vez explicó «Frida Kahlo», la fundadora: «Si estás en una situación en la que te da un poco de miedo hablar, ponte una careta. Ni te imaginas las cosas que puedes llegar a decir».

Aunque hoy en día su trabajo está presente en las colecciones de muchos museos del mundo, las Guerrilla Girls siguen analizando con

una mirada crítica las desigualdades de su entorno. En esta tarea quieren que uses la cultura de la inmediatez para encontrar tu propia forma de protestar con creatividad contra el mundo tal como lo percibes tú.

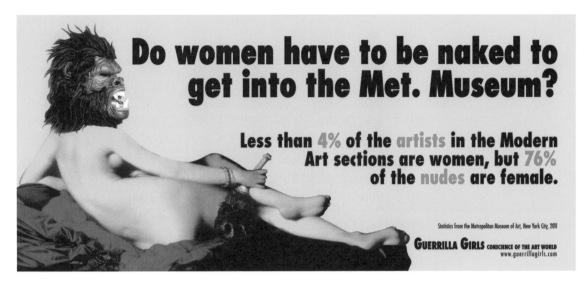

Guerrilla Girls, *¿Tienen que estar desnudas las mujeres para entrar en el Met?*, 2012.

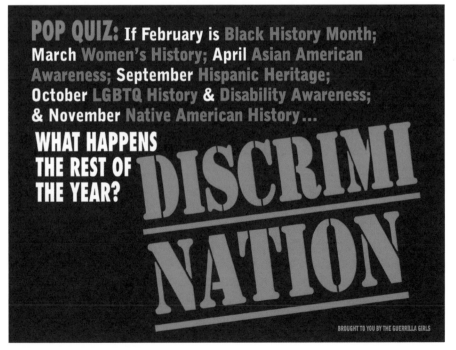

Guerrilla Girls,
Pop Quiz Update, 2016.

CONSEJOS, TRUCOS Y VARIACIONES

▶ Tómate tu tiempo para pensar qué es lo que quieres decir y a quién. Dale varias vueltas durante los próximos días, semanas o meses, y fíjate en cómo transmite sus ideas la gente de tu entorno. Toma notas, haz fotos y diseña bien tu estrategia.

▶ Aunque los problemas grandes son más difíciles de abordar, quizás engloben cuestiones menores más viables. ¿Cómo se manifiesta un problema generalizado en una comunidad concreta? ¿Qué ves tú que otros no ven?

▶ Haz una prueba. Busca gente que sepas que te va a dar una opinión sincera. Si no hay sintonía, prueba otra cosa.

▶ Sé divertido. Si logras que alguien que no está de acuerdo contigo se ría, quizás esa sea tu vía de entrada a su conciencia.

▶ Sopesa tanto espacios físicos como virtuales para tu protesta. A veces cuesta hacerse notar en internet y en un mundo donde la gente no levanta los ojos de la pantalla. ¿En qué lugares y momentos crees que podrías captar su atención?

▶ Protestar es un buen punto de partida, pero no es el destino final. Piensa en esta tarea como en un trampolín hacia otras acciones para cambiar las cosas poco a poco, no de golpe.

DÉJATE GUIAR POR LA HISTORIA

Christine de Pizan, *Le livre de la Cité des Dames (El libro de la ciudad de las damas)*, 1405.

Con veinticinco años, Christine de Pizan (1364-1430) se quedó viuda y con varios hijos, así que empezó a trabajar como copista y escritora para mantener a su familia. Se hizo famosa gracias a los romances, poemas y alegorías que escribía, así como por su vehemente oposición a un poema muy popular del siglo XIII, *Roman de la rose (Romance de la rosa),* que describe a las mujeres como lascivas, inmorales y seductoras. Ella contraatacó con su alegoría *Le livre de la Cité des Dames (El libro de la ciudad de las damas),* donde la narradora cae en un trance y la Razón, la Rectitud y la Justicia, personificadas por tres mujeres, se le aparecen y le ordenan que levante un ciudad para todas las mujeres fuertes y virtuosas de la historia. Este relato de De Pizan, contado por ellas y sobre ellas, contrarresta el discurso predominante de que las mujeres son seres absurdos e inferiores con tropos y técnicas novedosas para la Francia medieval. Basó su historia en la moral cristiana para denunciar veladamente la sociedad patriarcal y destacar a las mujeres por sus habilidades discursivas y conciliadoras.

PISOTÉALO

Kate Gilmore (1975)

A Kate Gilmore le encantan los retos. En obras anteriores, ha saltado a la comba con tacones de aguja de color rosa sobre una tabla con agujeros (*Double Dutch*, 2004); se ha abierto paso a patadas, puñetazos y codazos a través de una pared de pladur ataviada con un vestido, medias y tacones de charol (*Walk This Way*, 2008); y ha tirado vasijas de cerámica llenas de pintura rosa chicle a través de una estructura de contrachapado abierta por arriba, que al caer se rompían y esparcían su contenido (*Break of Day*, 2010). Documentó todos estos arduos procesos en vídeos que difundió entre la gente, a veces junto a los restos escultóricos de sus acciones.

Gilmore también reta a los demás con su trabajo. Una vez reclutó a cinco artistas femeninas para que, uniformadas con un vestido de flores, atacaran a un bloque enorme de arcilla cruda con las manos hasta derribarlo (*Through the Claw*, 2011). En otra ocasión contrató a varias artistas para que dieran taconazos sobre un cubo esmaltado en rojo durante horas en una galería de arte (*Beat*, 2017), y para turnarse caminando sobre un estrado en el Bryant Park de Nueva York (*Walk the Walk*, 2010). En este último caso, las participantes iban uniformadas con un vestido amarillo y zapatos beis, y estuvieron caminando libremente durante toda una jornada laboral, de ocho y media a seis y media.

Ya sea la artista quien las guíe o ellas las que actúen, delante de la gente o al otro lado la cámara, las *performances* de Gilmore plasman un montón de sentimientos y frustraciones. Plantean cuestiones como la forma en la que se espera que vistan las mujeres o cómo deben actuar, trabajar y comportarse. A medida que vamos superando estos obstáculos autoimpuestos gracias a la lucha, nos cuestionamos la naturaleza del trabajo en general y del trabajo artístico en particular. ¿Debe ser el arte el resultado de una lucha física y emocional? ¿Tiene una artista seria que vestir de negro y evitar usar colores «femeninos»?

Gilmore quiere que te pongas un reto y lo superes. Y, de paso, que reflexiones sobre todo lo que damos por supuesto en relación con las formas de hacer arte y con quién lo hace. ¿Cómo podrías usar tu cuerpo

para hacer arte? ¿Con qué colores y llevando qué zapatos? ¿Por tu cuenta o con más gente? Con esta tarea vas a empezar a entender que toda forma de arte es resultado de algún tipo de actuación improvisada. Del mismo modo que un cuadro de un paisaje es un registro de las pinceladas que lo hicieron realidad, lo que estás a punto de hacer lo será del tiempo que pasas en esa realidad y las acciones que la conforman.

Kate Gilmore, *Walk the Walk,* 2010, *performance.* Proyecto de la Public Art Fund.

TE TOCA

Esta lista de ideas es finita, pero hay infinitas formas de ejecutarlas. Aunque tú aportes tus propias ideas sobre el material, el color y la obra a esta actividad, el resultado será diferente a todos los demás. Da igual si lo haces solo o con amigos; aquí lo importante es la experiencia de crear. No hay duda de que el resultado será un producto físico, pero déjate guiar por el proceso.

1 Busca un madero grande o una tabla.

2 Píntalo profusamente de un color que te encante.

3 Ponte unos zapatos maravillosos y a caminar.

4 Estará listo cuando tú veas que tiene buena pinta.

CONSEJOS, TRUCOS Y VARIACIONES

▶ En vez de comprar una tabla, busca una. Si no encuentras ninguna en casa, busca en contenedores de basura o reciclaje. Cuanto más grande sea, mejor.

▶ Esta es una oportunidad perfecta para usar restos de pintura doméstica o pintura profesional pasada y medio seca. Si no te gustan los colores que tienes, mézclalos y crea uno nuevo que sí te guste. Si ni con esas, ve a comprar. Pinta la tabla como más te apetezca.

▶ Camina sobre la tabla una vez que esté seca o incluso si sigue mojada. Ambas opciones son buenas. Si está seca, las marcas en la superficie serán de desgaste (y no te cargarás los zapatos), y si está mojada, las marcas se verán al momento, en cuanto empieces a andar (y probablemente te cargues los zapatos).

▶ Cualquier calzado puede ser «maravilloso»: tacones, botas de trabajo, zapatillas de tacos o de ballet, patines de ruedas... Lo que tú quieras. ¡Con los pies descalzos también mola!

▶ Puedes hacerlo del tirón o en varias fases. Cuando se haya secado, sopesa dejar la tabla en un lugar de paso de casa para que tus marcas y las de tus convivientes se vayan acumulando durante semanas o meses. O úsala como pista de baile en la próxima fiesta que des. O hacedlo entre varios amigos cuando quedéis y convertid la tabla en una especie de registro de vuestros momentos juntos.

▶ Presenta el resultado. Cuélgalo o apóyalo en una pared a modo de cuadro, escultura o instalación, una muestra de tu desempeño en el pasado.

RESULTADO

Kate Gilmore llevando a cabo esta tarea en su estudio, 2014.

DÉJATE GUIAR POR LA HISTORIA

Bruce Nauman, *Dance or Exercise on the Perimeter of a Square*, 1967-1968, película de 16 mm en blanco y negro, sonido, 122 metros y 10 minutos aproximadamente.

En el invierno de 1967-1968, Bruce Nauman (1941) estaba un día en su estudio de San Francisco y se puso a hacer varias películas de 16 mm. Para esta hizo un cuadrado en el suelo con cinta de pintor y puso una marca en el centro de cada lado. Al ritmo de un metrónomo que marcaba cada medio segundo, se pasó los siguientes ocho minutos dando pasos metódicamente de las esquinas a las marcas del cuadrado. Su expresión era neutra y llevaba una camiseta y vaqueros. La película termina cuando completa la secuencia de movimientos autoimpuestos. Acababa de finalizar sus estudios de arte y no hacía mucho había dicho: «Si soy artista y estoy en un estudio, entiendo que cualquier cosa que haga entre sus paredes es arte». Esta película de Nauman y otras tantas que plasmaban acciones similares en su estudio pusieron a prueba los límites de esa creencia y marcaron las pautas de sus obras futuras, que «se convirtieron más en una actividad que en un producto».

PROPUESTAS

Peter Liversidge (1973)

Cuando se pone a trabajar, Peter Liversidge se sienta delante de la máquina de escribir y escribe propuestas sobre lo que le gustaría hacer. Algunas son sencillas y relativamente fáciles, como «Propongo dar un paseo», que mandó al museo Bonniers Konsthall, en Estocolmo, en 2017, junto a cuarenta ideas más. Otras son meras especulaciones, como «Propongo hacer una presa en el Támesis e inundar el distrito financiero de Londres». Otras no son muy prácticas, pero sí factibles, como cuando propuso colocar una bola de cañón del siglo XVIII en una pared del Museo de Arte Contemporáneo Aldrich, cosa que logró hacer en una exposición allí en 2017.

Estas propuestas no son órdenes que acatar, sino sugerencias que uno puede desestimar de inmediato, contemplar tranquilamente o llevar a cabo. En el verano de 2016, Liversidge propuso escribir una pieza coral para celebrar la inauguración de una extensión de la Tate Modern de Londres. Y así lo hizo. Reunió a más de quinientos cantantes de allí para interpretar un ciclo de canciones escritas en homenaje al edificio y su historia, basadas en conversaciones con albañiles, personal de la galería, visitantes y residentes. Solo interpretaron la pieza una vez, el sábado 18 de junio de 2016, durante la inauguración pública del edificio.

Compila sus propuestas mecanografiadas para hacer libros o las enmarca para exponerlas en galerías junto a y entre una selección de materializaciones de esas propuestas, que van desde esculturas o *performances* hasta una petición directa al público («Os propongo que dibujéis de memoria un oso»). Al artista le complace por igual tanto que representen sus propuestas como que cuelguen de una pared. A veces, el propio acto de imaginarlas ya le basta; las propuestas van tomando forma de manera imperceptible, gracias a los procesos mentales de quienes se topan con ellas.

Estas propuestas nos animan a plantearnos cuál es posible y cuál no; cuál es razonable y cuál es absurda, y tanto el público como los lugares donde se exponen forman parte de ellas. De hecho, las obras de Liversidge existen precisamente gracias a ti.

Peter Liversidge, *The Bridge (pieza coral para la Tate Modern)*, 18 de junio del 2016, actuación coral en la Tate Modern.

TE TOCA

Todo empieza con una propuesta. Es un punto de partida para que pasen cosas nuevas. El arte que va a surgir a partir de aquí es una colaboración entre Peter Liversidge y tú. Tu perspectiva debe ser única y tu forma de llevar a cabo este trabajo será necesariamente distinta a la de cualquier otra persona.

1 Elige una, dos o las tres propuestas presentadas en las siguientes páginas. Encontrarás sus traducciones en las páginas 107 y 108.

2 Responde como mejor te parezca.

CONSEJOS, TRUCOS Y VARIACIONES

▶ Recuerda que a Peter le parece bien tanto que la propuesta se haga realidad como que no; a veces basta simplemente con el planteamiento de la idea.

▶ Si quieres, puedes documentar lo que haces: escribir tus pensamientos sobre el proceso, hacer una foto o un vídeo, o dibujar un cómic que refleje la experiencia.

▶ Enséñales las propuestas a amigos, llevadlas a cabo por separado y quedad para hablar sobre la experiencia.

▶ Cuando tengas el resultado, plantéate estas preguntas:
 • ¿Por qué has elegido esa propuesta?
 • ¿Qué ha hecho que quisieras desarrollarla?
 • ¿Qué dicen de ti la propuesta que has elegido y tu forma de ejecutarla?
 • ¿Cómo habrían llevado a cabo los demás la misma propuesta?
 • ¿Quién crees que es el autor de este trabajo? ¿Tú? ¿Debería ser el artista?

PROPOSAL FOR THE ART ASSIGNMENT,
www.theartassignment.com/episodes/assignments/
October 2016.

I propose to invite the reader of this proposal to dress as their parents.

Peter Liversidge.

PROPOSAL FOR THE ART ASSIGNMENT,
www.theartassignment.com/episodes/assignments/
October 2016.

I propose that the person reading this proposal should imagine that
their feet are in a mountain stream.

Peter Liversidge.

PROPOSAL FOR THE ART ASSIGNMENT,
www.theartassignment.com/episodes/assignments/
October 2016.

I propose to invite the reader of this proposal to assist further in
Samuel Johnson's attempt to discredit Bishop Berkeley's theory of the
non-existance of matter. Bishop Berkeley put forward the theory that
there are no material objects, only the idea of those objects in our
minds. It was not Bishop Berkeleys intention that it should just rel
-ate to visual perception but to perception in any of the five senses.
When samuel Johnson responded to this theory; of the non-existance of
matter he did so declaring: ' I refute it thus ! ' as he spoke those
words he kicked a large stone.
I request that the reader of this proposal leave their home, place of
work and go out and find a stone. Once that stone has been located
they should kick it back to the place they have just left. On the way
taking one photograph of the stone where it is found, one on the way,
and one once it has arrived to the place it has been kicked.

 Peter Liversidge.

PROPUESTAS PARA THE ART ASSIGNMENT,
www.theartassignment.com/episodes/assignments/
Octubre de 2016.

Propuesta 1

Propongo que la persona que está leyendo esta propuesta
se vista como sus padres.

Propuesta 2

Propongo que la persona que está leyendo esta propuesta
imagine que tiene los pies sumergidos en un arroyo de
montaña.

Peter Liversidge.

Propuesta 3

Propongo que la persona que está leyendo esta propuesta
corrobore el intento de Samuel Johnson de desacreditar
la teoría del obispo Berkeley sobre la inexistencia
de la materia. Berkeley expuso que no existen objetos
materiales, que simplemente tenemos la noción de dichos
objetos en la mente. No se refería exclusivamente
a la percepción visual, sino también a la percepción a
través de cualquiera de los cinco sentidos. Y, para
refutar esta teoría, Samuel Johnson, mientras le
propinaba un puntapié a una piedra, declaró: "¡Y la
refuto así!".
Quiero que la persona que está leyendo esta propuesta
salga de casa o del trabajo y vaya a buscar una piedra.
Una vez localizada, tiene que llevarla hasta el lugar
de partida dándole golpes con el pie. Además, debe
hacer una fotografía de la piedra en el lugar donde
la encontró, otra por el camino y otra cuando llegue
a su destino.

Peter Liversidge.

LIBROS ORDENADOS

Nina Katchadourian (1968)

Cuando Nina Katchadourian estaba estudiando el posgrado, estuvo una vez en casa de los padres de una compañera en Half Moon Bay, en California. Fueron varios estudiantes a pasar una semana allí para hacer arte con lo que encontraran. A Katchadourian le fascinó la biblioteca personal de los propietarios y se sumergió en los libros. Examinó los títulos y los ordenó en pilas. Alineó los lomos para que los títulos se leyeran como si fueran frases cortas e hizo fotos de las pilas de libros. Fue un ejercicio íntimo que le ayudó a conocer a una pareja gracias a su biblioteca combinada, una especie de retrato, según ella.

Desde entonces, Katchadourian ha estado en bibliotecas de todo el mundo, públicas y privadas, poniendo en práctica este proceso de catalogar, apilar y hacer fotos de lomos de libros. En 2014 estuvo escarbando en la biblioteca privada del difunto autor William S. Burroughs (1914-1997) en Lawrence, en el estado de Kansas, donde vivió los últimos dieciséis años de su vida. Hay muchos libros en la biblioteca de Burroughs que reflejan su fama de icono contracultural obsesionado con las drogas y el mal, pero otros revelaban su lado más tierno y lo mucho que le gustaban los gatos. En este caso, la clasificación de Katchadourian coincidió bastante con la técnica de recortes que hubo usado el propio autor, que consistía en crear textos nuevos a partir de fragmentos de otros ya existentes.

Katchadourian sigue más o menos el mismo proceso, pero con unas sutiles variaciones. Primero peina la biblioteca entera. Luego escribe una lista de títulos que le parecen interesantes y anota patrones y temas para tener una visión general de la colección. Los libros repetidos bien merecen su atención. Identifica los títulos de su lista que más le llaman, los escribe en una ficha y luego ordena las tarjetas hasta ver qué títulos encajan mejor. El resultado son enunciados, fragmentos que parecen poemas o incluso historias completas. Luego apila los libros tangibles teniendo en cuenta la tipografía y la apariencia física de cada uno antes de hacer los últimos retoques. El último paso es hacer fotos, y alguna vez ha repartido las pilas por la propia biblioteca a modo de instalación.

Hay una pila que hizo en 1996 que sintetiza perfectamente su práctica artística en general y esta actividad en particular. Constaba solo de dos libros: el primero planteaba una pregunta, *What Is Art?* [¿Qué es el arte?], y el segundo daba una respuesta, *Close Observation* [Observar con atención]. Y ella nos reta a dar respuesta a este llamamiento.

Nina Katchadourian, *Only Yesterday,* de la serie *Kansas Cut-Up*, 2014 (proyecto *Sorted Books*, 1993 y en curso), impresión cromogénica.

TE TOCA

Es inevitable no acercarse a curiosear las estanterías cuando estás en una casa ajena. ¡Hay mucho que descubrir! Aparte del propio contenido de los libros, una biblioteca es una puerta a los intereses y el pasado de los anfitriones. Tómate esto como la excusa perfecta para saciar tu curiosidad por cierta persona o para conocerla mejor. O para huir de un momento incómodo en un acto social. Esta tarea puede ser el comienzo de una especie de charla entre los libros elegidos y tú, y posteriormente, con la gente a la que le enseñes el resultado.

1 Elige a alguien que conozcas o que te gustaría conocer mejor.

2 Pídele permiso para curiosear en su biblioteca e investigar tranquilamente.

3 Forma tres pilas para crear una especie de retrato de esa persona, alineando los lomos de tal forma que al leer los títulos el resultado tenga sentido.

4 Haz una foto de cada pila.

CONSEJOS, TRUCOS Y VARIACIONES

▶ Puedes preguntarle a un familiar, un amigo, un profesor o un vecino. Piensa en alguien de otra generación y descubre libros de los que nunca has oído hablar. O, si te invitan a una casa, pregúntale al anfitrión si puedes ver sus libros y aprovecha la oportunidad para ofrecerle las fotos a modo de agradecimiento.

▶ Si vas a trabajar con una biblioteca grande, empieza por escribir una lista de los títulos que más te interesen. A partir de ella, prueba varias combinaciones. Luego vuelve y, cuando lo tengas todo pensado, prueba esas combinaciones.

▶ Apunta o haz una foto de la ubicación original de cada libro que saques y cuando acabes déjalos como estaban. Sé respetuoso y no la líes.

▶ Lee los títulos en voz alta mientras clasificas los libros en grupos, para asegurarte de que el resultado tiene ritmo y fluidez.

▶ Mezcla humor y seriedad. Sin olvidar el retrato en cuestión, combina títulos más graciosos con otros más serios.

▶ Ten en cuenta la tipografía del título y demás texto que haya en el lomo. Katchadourian suele alinear los títulos a la izquierda para que el resultado sea una frase clara.

▶ Si sientes la tentación de usar tus propios libros para crear un autorretrato, adelante, pero aun así te animo a que lo hagas con libros ajenos. También puedes plantearte hacer esta tarea en una biblioteca pública o de alguna institución a la que tengas acceso y hacer un retrato de una ciudad, pueblo o centro educativo.

«LA MENTE RESPONDERÁ A MAYOR CANTIDAD DE PREGUNTAS SI APRENDES A RELAJARTE Y A ESPERAR LA RESPUESTA.»

—WILLIAM S. BURROUGHS, *EL ALMUERZO DESNUDO*, 1959

NOS VEMOS A MITAD DE CAMINO

Douglas Paulson (1980)
y Christopher Robbins (1973)

Christopher Robbins y Douglas Paulson se conocieron en 2008 en una balsa en mitad de un lago en el sur de la República Checa. Por entonces Robbins vivía en Vranje, en Serbia, y buscaba artistas que fueran «autointervencionistas», como él. Con este término se refiere a gente que hace arte con el fin de tomar parte en su propia vida. Y Paulson, que por ese entonces trabajaba en Copenhague con el colectivo artístico Parfyme, encajaba en esa descripción.

Robbins contactó con él y este le propuso quedar a mitad de camino. Medio en broma, Robbins buscó el punto intermedio exacto entre ambos, que era el lago mencionado, ubicado en el sur de la República Checa. Eso era justo lo que tenía en mente Paulson, así que eligieron una fecha y una hora y fijaron unas normas:

- Nada de comunicarse durante el trayecto.
- Robbins se encarga de la comida.
- Paulson se encarga de la bebida.
- Nada de llegar tarde.

Fueron dejando constancia de los preparativos y el viaje en sendos blogs, donde detallaron la ruta y las provisiones, y publicaron fotos, vídeos y pensamientos sobre el proceso (como estos de Paulson: «¿Y si no lo encuentra? ¿Y si no viene? ¿Cuánto espero?»). Paulson fue hasta el punto acordado en una balsa inflable y Robbins fue nadando. Luego comieron juntos a bordo antes de que el frío y la lluvia los hicieran volver a la orilla.

El reto era una especie de aventura forzada en la que ambos artistas tenían mucho margen para interpretar e innovar, aunque con ciertas limitaciones. Para Robbins y Paulson ese concepto fue un punto de partida fructífero para crear trabajos nuevos, cada uno en su línea artística. Abordaron el proyecto por separado y usaron un título ligeramente distinto para describir lo mismo: Robin lo llamó *Meet Me Halfway* [Espérame a mitad de camino] y Paulson, *Let's Meet Halfway: Lunch on a*

Lake, Somewhere in the Czech Republic [Nos vemos a mitad de camino: Pícnic en un lago de la República Checa].

Robbins y Paulson han tirado muchas veces de esta misma excusa para sus correrías, como en 2013, cuando ambos vivían mucho más cerca, en Estados Unidos. Aquella vez quedaron en lo alto de un árbol, en el jardín de un desconocido de New Rochelle, en el estado de Nueva York, con el único objetivo de animarte a ti a buscar tu propia aventura.

Quedada de Douglas Paulson y Christopher Robbins en 2013 en un árbol de New Rochelle, en el estado de Nueva York.

TE TOCA

Esta tarea es tanto para gente precavida como intrépida. Se puede ejecutar tanto a escala internacional y expandirse, como dentro de los límites de tu barrio o de las habitaciones de una casa. Con cada paso irás tomando decisiones a la vez que te replanteas los espacios que habitas y los caminos que recorres (y los que no) a diario. Cruza fronteras, salva muros y límites de propiedad, y explora (o no) edificios. En una época con un acceso sin precedentes a la información y la tecnología, esta tarea requiere que renuncies a cualquier forma de conexión y le confíes ciegamente tu futuro a otra persona. Elige bien a quién.

1 Piensa en un amigo y averigua el punto geográfico intermedio exacto entre ambos.

2 Una vez acordado, decidid una fecha y una hora para quedar.

3 No volváis a comunicaros hasta entonces.

4 Documenta el viaje y la experiencia como tú creas conveniente: fotos, vídeos, texto, dibujos, etc.

CONSEJOS, TRUCOS Y VARIACIONES

▶ Hay páginas web que calculan el punto geográfico intermedio entre dos sitios. También puedes averiguarlo con un mapa físico, trazando una línea entre ambas ubicaciones y marcando el medio.

▶ Sed creativos y fijad vuestras propias normas. Robbins y Paulson decidieron comer juntos a mitad de camino, pero a lo mejor tu amigo y tú preferís otra cosa. Usad la ubicación geográfica y la hora como una guía para darle forma a la aventura.

▶ Puedes hacer esta tarea con más de un amigo. Costará más calcular el punto intermedio, pero a cambio la quedada será multitudinaria. Una alternativa es calcular los puntos intermedios de forma secuencial,

empezando con dos personas; luego la siguiente lo calcularía con respecto al suyo.

▶ ¡Nadie ha dicho que tenga que ser un viaje épico! Una artista quedó en mitad del pasillo de su casa con su bebé, que fue gateando.

▶ Por favor, no incumpláis ninguna ley ni os pongáis en peligro. Decidid el punto de encuentro con sentido común. Si no podéis quedar exactamente en ese sitio, buscad un lugar contiguo para no desviaros demasiado de la tarea. Por ejemplo, cuando Robbins y Paulson vieron que el punto intermedio de su quedada en Nueva York era el tejado de una casa, decidieron quedar en un árbol limítrofe con la propiedad. (¡Sigue siendo ilegal! ¡No lo hagáis!).

«CADA AMIGO REPRESENTA UN MUNDO DENTRO DE NOSOTROS, UN MUNDO QUE TAL VEZ NO HABRÍA NACIDO SI NO LO HUBIÉRAMOS CONOCIDO.»

—ANAÏS NIN, *DIARIOS AMOROSOS*, MARZO DE 1937

DÉJATE GUIAR POR LA HISTORIA

Marina Abramović y Ulay, *The Lovers*, marzo-junio de 1988, *performance*, la Gran Muralla china, 90 días.

Tras escuchar que las únicas construcciones artificiales visibles desde la Luna son las pirámides y la Gran Muralla china (que, por cierto, no es verdad), los colaboradores artísticos Marina Abramović (1946) y Ulay (Frank Uwe Laysiepen, 1943) decidieron quedar en un punto intermedio de la Muralla, ir andando desde extremos opuestos y casarse. Pero durante los ocho años que les llevó planificarlo todo y conseguir el permiso del Gobierno chino, la relación se fue deteriorando. Decidieron hacer el recorrido igualmente, pero el encuentro a mitad de camino marcaría el final de su colaboración. Durante noventa días, ambos anduvieron dos mil quinientos kilómetros y cuando llegaron al punto de encuentro se abrazaron y se despidieron.

FORMA UN GRUPO DE MÚSICA

Mark Stewart y Julia Wolfe, de Bang on a Can (desde 1987)

Una vez que Mark Stewart estaba de pícnic, saltó la alarma de un coche en repetidas ocasiones. Después de sonar como diez veces, o así lo recuerda él, su mujer, Karen, se puso de pie de un salto e improvisó un baile. Y después, cada vez que sonaba la alarma, todos se echaban a bailar entre risas y alegría. Stewart, que toca y diseña varios instrumentos, canta y compone, se sintió inspirado por lo que había pasado y se fue a casa a componer una canción. La tituló *The Siren Song: The Rehabilitation of an Urban Earsore* [La canción de la sirena: regeneración de un estruendo urbano]. Transformó un ruido discordante, aparentemente odiado por todo el mundo, en algo alegre.

Todos los veranos, Stewart se junta con gente innovadora y pionera de la música experimental para intercambiar técnicas similares con compositores e intérpretes jóvenes en el Bang on a Can Summer Music Festival que se celebra en el MASS MoCA, un museo de North Adams, en el estado de Massachusetts. Allí imparte el taller Orquesta de Instrumentos Originales, donde los asistentes descubren sonidos nuevos y hacen música con materiales tan humildes e insospechados como tuberías de drenaje para bombas de sumidero y limas de uñas. Estos músicos formados en conservatorios de manera rigurosa y formal tienen la oportunidad de experimentar con objetos aleatorios y dispares para descubrir sonidos. Por ejemplo, un trozo de manguera crea un tono maravilloso cuando lo balanceas lentamente como si fuera una mangana, que va modulándose con cada meneo.

Julia Wolfe, compositora y cofundadora de Bang on a Can, compara esta especie de resurrección del sonido con los acoples de guitarra eléctrica de Jimi Hendrix en la década de 1960. Él usó de forma intencionada ese efecto sonoro que anteriormente había sido despreciado, aprovechando los acoples para hacer unos despliegues magistrales. Wolfe enfatiza que en este proceso es muy importante saber escuchar, percibir los sonidos que te rodean y ser consciente de que la inspiración puede surgir en cualquier parte.

Esta tarea de Stewart y Wolfe promueve los ideales de Bang on a Can, la organización de artes escénicas que los une habitualmente. Quieren

Mark Stewart en la exhibición *Gunnar Schonbeck: No Experience Required*, 2017, en el MASS MoCA de North Adams, en Massachusetts. Foto de Jason Reinhold.

que escuches bien y descubras ruidos insospechados en tu entorno para resucitarlos y regenerarlos.

TE TOCA

Puedes ir por la vida cabreado por todos esos ruidos ingratos e in-oportunos que existen, como bocinazos, alarmas de coche, obras, aires acondicionados..., o puedes asumir que están ahí, empáparte de ellos y reaccionar. El mundo entero es una sinfonía.

1 Durante un día entero, presta atención a los sonidos de tu entorno.

2 Elige uno o varios y conviértelos en un grupo de música.

3 ¡Sé parte de él! Tararea, da palmas, canta, haz percusión o crea sonidos nuevos para acompañar.

CONSEJOS, TRUCOS Y VARIACIONES

▶ El mundo está lleno de tonos y ritmos: el ventilador, el lavavajillas, el canto de las cigarras, un martillo neumático, la lluvia, el viento, una conversación cercana, el tren, tus pasos, el zumbido de una autopista... Quítate los auriculares y aguza el oído.

▶ Cualquier cosa puede ser un instrumento: tu voz, el crujido de una bolsa de basura, la superficie de una mesa, una caja de cereales o este libro. Una cosa muy sencilla puede dar lugar a sonidos maravillosos y agradables.

▶ No es necesario haber estudiado música previamente. Empieza silbando, dando golpecitos con los dedos del pie o diciendo una frase de varias formas. Comienza por lo fácil y ve progresando. Grita, imita a animales, o simula el sonido de una gota o un corcho con la boca y un dedo.

▶ Si alguna vez te han dicho que no sabías cantar, estoy casi segura de que se equivocaban. Si puede reconvertirse una alarma de coche, tu voz también. Haz la prueba y escucha atentamente tu propia voz y los sonidos que te rodean.

▶ Da un paso más y fabrica un instrumento. Coge cosas que tengas por casa o rebusca en la basura y a ver qué sonidos descubres. Luego combínalos hasta dar con algo maravilloso e inédito en el mundo de la ingeniería de sonido.

▶ Deja constancia de lo que haces. Guarda la grabación para ti o difúndela. Quién sabe, a lo mejor le sirve a alguien para formar un grupo o se convierte en el comienzo de una posible colaboración.

DÉJATE GUIAR POR LA HISTORIA

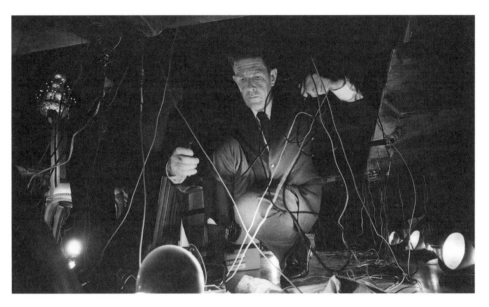

John Cage interpretando *Variations VI*, Washington D. C., 1966. Foto de Rowland Scherman/Getty Images.

El compositor revolucionario John Cage (1912-1992) dijo en repetidas ocasiones que «todo lo que hacemos es música». Y para muestra, su obra *Variations,* apta para «tantos intérpretes y formas de producir sonido» como se quiera, y su legendaria composición *4'33",* en la que un intérprete tiene el cometido de crear sonidos intencionados durante cuatro minutos y treinta y tres segundos. Cage compuso para un amplio abanico de instrumentos, artefactos y sonidos cotidianos: radios, circuitos electrónicos, caracolas, el sonido que hacemos al beber agua y un piano preparado con tornillos y gomas elásticas entre las cuerdas. Pero él prefería el sonido del tráfico en la Sexta Avenida neoyorquina, así que acabó regalando su piano y dejó de escuchar discos, y rara vez iba a conciertos. «Lo que para unos es ruido para mí es música», dijo en una ocasión. (*Nota bene:* A pesar de todo, Cage sí que estuvo en varias de las primeras actuaciones de Bang on a Can).

PAISAJE ARTIFICIAL

Paula McCartney (1971)

Paula McCartney no es de esa clase de fotógrafos que se dedica a captar escenas que ya están ahí. Ella evoca una imagen en la mente y luego le da forma en la vida real.

Esta práctica está inspirada en una vez que estuvo en el zoo del Bronx. Allí se quedó fascinada enseguida por los hábitats de los pájaros del aviario. Eran habitáculos individuales, mitad naturales, mitad artificiales, con mucha luz natural, fondos pintados, rocas artificiales, flora real y, por supuesto, aves vivas. Según McCartney, si lograbas obviar tu campo de visión periférica, era como teletransportarte desde el Bronx hasta una jungla exuberante de Costa Rica. Hizo fotos del aviario en blanco y negro, enfocando de cerca los hábitats que daban pistas sutiles de que lo que se ve no es cien por cien auténtico, como una manguera que hace las veces de tutor de una planta.

Después de la serie *Bronx Zoo*, McCartney le dio la vuelta a este enfoque e introdujo fauna falsa en paisajes naturales. Cuando iba de paseo por el bosque, veía aves a lo lejos, pero nunca había pensado en documentarlas. Siempre estaban demasiado lejos y nunca en una posición que propiciara una composición buena. Así que compró pájaros cantores de mentira en varias tiendas de manualidades y los colocó en ramas de árboles, pero justo donde ella quería. Luego hizo fotos de los «pájaros» bajo sus propias condiciones, usando una iluminación adecuada y tomándose su tiempo para componer las imágenes minuciosamente. A primera vista, las escenas son realistas y convincentes, pero, cuando las observas de cerca y seguidas, la artificialidad es evidente. Es imposible acercarse tanto a un pájaro de carne y hueso. Se ve un alambre enrollado que une la pata del pájaro a una rama. Poco a poco te vas dando cuenta de que se trata de un paisaje fabricado y de que lo que ves no es un ser vivo, sino un cuerpo de gomaespuma con plumas teñidas.

McCartney no pretende engañarnos, sino alentar a que nos replanteemos lo que se ve en cualquier fotografía o paisaje. Casi todos los entornos que vemos son en cierto modo artificiales, desde algo tan

evidente como un bloque de casas hasta una discreta reserva natural. McCartney usa este procedimiento para adentrarse en un territorio ambiguo entre lo natural y lo adulterado, y en esta tarea te anima a ser atrevido y hacer lo mismo.

Paula McCartney, *Bird Watching (Aqua Tanager)*, 2004, impresión cromogénica.

TE TOCA

No tienes que conformarte con el mundo tal como es. Sal a la calle y crea uno a tu gusto. Dale rienda suelta a tu imaginación. No esperes a que un paisaje aparezca ante ti, evócalo tú. No hace falta ni que salgas de casa para conseguir pruebas fotográficas de los mundos que hay al otro lado.

1 Piensa en qué paisaje te gustaría fabricar y busca materiales para recrear todos sus elementos, tanto naturales como artificiales.

2 Colócalo todo en una superficie y elabora un telón de fondo.

3 Haz fotos del paisaje desde muchos ángulos, ajustando la iluminación y la disposición de las cosas según avanzas.

4 Elige la imagen final, la foto más llamativa.

CONSEJOS, TRUCOS Y VARIACIONES

▶ Usa materiales y objetos que tengas a mano: piedras, una concha, plantas, hojas, material de embalaje, papeles... Haz una incursión en la despensa y busca sustancias para recrear nieve o arena, como harina y azúcar. Para el fondo puedes usar una foto de un lugar en el que has estado o una página de una revista.

▶ Encuentra una superficie propicia para fabricar tu paisaje, como una mesa pegada a una pared, o construye tu paisaje dentro de una caja. Piensa en qué se va a ver detrás de los objetos, ¿una ventana, un póster en la pared...?

▶ Puedes hacer esta tarea en un lugar cerrado o abierto. La hierba y la tierra son superficies muy propias para empezar, pero habrá elementos que escapen a tu control, como el viento y los seres vivos.

▶ Piensa bien en la iluminación. Levanta el paisaje cerca de una ventana, teniendo en cuenta la hora del día. Reubica las lámparas para

crear sombras y focos de atención. Usa una linterna para tener varias fuentes lumínicas.

▶ Mueve las cosas y prueba varias composiciones, comprobando siempre cómo queda todo visto desde el otro lado de la cámara. La escena parecerá totalmente distinta a como se ve en la vida real.

▶ Haz muchas fotos y ajusta el ángulo y la configuración de la cámara sobre la marcha. Saca elementos del encuadre o inclúyelos y ajusta la iluminación. Haz fotos en momentos distintos del día. Tómate las primeras imágenes como una práctica.

▶ Ojo con la escala. Piensa en dónde se supone que estás en relación con los objetos y adapta la escala; por ejemplo, para transformar una roca pequeña en un acantilado enorme o un charco en una gran extensión de agua. O todo lo contrario: haz que un objeto grande parezca más pequeño haciendo una foto desde lejos.

Paisaje artificial hecho por Paula McCartney para esta tarea en 2015.

DÉJATE GUIAR POR LA HISTORIA

James Nasmyth y James Carpenter, *Normal Lunar Crater*, lámina XVI del libro *The Moon: Considered as a Planet, a World, and a Satellite*, 2.ª ed., 1874.

Cuando se publicó la imagen de arriba en 1874, nadie antes había hecho una foto tan detallada de la superficie de la Luna. De hecho, ni siquiera los creadores de esta imagen. El escocés James Nasmyth (1808-1890), empresario industrial, dejó su fructífera carrera como inventor de maquinaria para dedicarse a la astronomía. Fabricó un telescopio de largo alcance y se dedicó a observar la Luna en detalle junto con su colaborador, el científico británico James Carpenter (1840-1899). Publicaron un libro ilustrado con sus hallazgos que incluye la imagen de los cráteres lunares de arriba. Con las notas y los dibujos que hicieron a partir de sus observaciones con el telescopio, Nasmyth y Carpenter fabricaron modelos de yeso para recrear la superficie lunar. Luego los iluminaron desde abajo e hicieron fotos desde arriba. El resultado son unas imágenes muy reales y precisas que transportaban al espectador a una tierra lejana que el ser humano visitó casi cien años después.

TIERRA NATAL

Wendy Red Star (1981)

Wendy Red Star se crio en la reserva Apsáalooke (Cuervo), ubicada en Montana, pero tuvo que mudarse a cuatro horas de coche cuando empezó la universidad. Allí se matriculó en una asignatura sobre estudios de nativos americanos. Algunos de los primeros temas cubrían las políticas que el Gobierno estadounidense les impuso a los pueblos indígenas. Red Star se quedó fascinada. Descubrió de forma clara y articulada las razones por las que su vida había transcurrido en una reserva. Era una faceta de su vida que tenía totalmente asumida. Expresiones como «asignación de tierras», un tema de debate habitual en su lugar de origen, empezaron a tomar relevancia cuando supo del Tratado del Fuerte Laramie de 1851, un primer intento para delimitar el territorio de ocho naciones indígenas, incluida la reserva Cuervo.

Su interés por su propia tribu fue creciendo a medida que iba descubriendo la historia de los pueblos indígenas en general. El Jefe Sentado en Mitad de la Tierra se encargó de comunicarle los límites del territorio de la reserva Cuervo al Gobierno estadounidense con un discurso en 1868, donde dijo: «Mi casa está donde esté mi tipi». No se refería a un tipi de verdad, sino a la técnica para construirlos que usaban en Cuervo: una base cuadrada formada por cuatro pilares principales en la que descansan todos los demás, envueltos por pieles o lona. Jefe Sentado en Mitad de la Tierra visualizaba un tipi grande cuyos cuatro pilares básicos eran las principales rutas migratorias que recorría la reserva Cuervo a lo largo de la temporada. «Cuando colocamos los troncos de nuestro tipi, uno llega hasta Yellowstone; otro, hasta White River; otro, hasta Wind River, y otro, hasta la sierra Bridger. Eso es nuestra tierra». Teniendo en cuenta estos puntos limítrofes, el «tipi» de Cuervo abarcaba unos 156.000 kilómetros cuadrados.

Red Star lo buscó en un mapa y se dio cuenta de que Bozeman, hogar de la Universidad Estatal de Montana, donde estudiaba, estaba dentro de esos límites. (Hoy en día, la reserva indígena Cuervo abarca casi 9.000 kilómetros cuadrados). Aquella revelación la emocionó y quiso difundir la noticia de que ese lugar, donde solo veía a estudiantes nativos ame-

ricanos cuando estaba en esa clase concreta, era parte de la reserva Cuervo. Por entonces, Red Star estaba estudiando escultura y decidió darle su reconocimiento a aquel territorio erigiendo sus propios tipis.

Sus padres le ayudaron a recoger troncos de pinos de unos nueve metros de altura en lo alto de la sierra Pryor, en la reserva, que luego despojaban de su corteza laboriosamente. Prepararon varios lotes de veintiún postes, los necesarios para levantar un tipi, y los llevaron al campus. Red Star primero construyó una serie de tipis delante del edificio de arte y luego los desarmó y volvió a erigirlos a lo largo de los caminos naturales que habían resultado del paso de los estudiantes por las áreas verdes del campus. Los instaló en posiciones y sitios distintos para enfatizar ese proceso de cimentación sobre cuatro postes, y concluyó disponiéndolos en la línea de las cincuenta yardas del campo de fútbol americano de la universidad. Fue una tarea complicada y agotadora, pero le dio mucha alegría, ya que estaba rindiendo homenaje a sus antepasados y reivindicando el derecho de Cuervo sobre ese territorio, aunque fuera fugazmente.

Desde entonces, la investigación ha sido el pilar de la práctica artística de Red Star, que abarca fotografía, escultura, vídeo, arte con fibras y *performances*. A partir de preguntas simples obtiene un material sorprendentemente rico y significativo, que reformula y redefine en sus obras para ofrecer una perspectiva distinta de su propia herencia cultural y de las historias sobre los pueblos indígenas conocidas por todos.

Wendy Red Star, *Interference*, 2003, pino contorta.

TE TOCA

Siempre hay algo que aprender, tanto si te has criado en una comunidad indígena como si nunca te has planteado quién vivía antes en la tierra que tú llamas hogar. Esta es tu oportunidad de conocer mejor la historia de un sitio y de la gente que vive allí, la que lo habitó en el pasado o la que fue desplazada para hacer sitio a tu existencia. Haz tuyas estas historias, ahonda en ellas y difunde tus hallazgos.

1 Investiga la historia de los pueblos autóctonos que habitaron en tu comunidad, provincia o región. Incluso si vives en una comunidad o reserva indígena.

2 Acota la búsqueda para saber qué comunidades autóctonas vivieron en tu pueblo o ciudad y estudia la historia de los nativos que ocuparon en el pasado la tierra que tú habitas ahora. Si vives en una comunidad indígena, estudia la historia de su movimiento, el cambio de fronteras y la asignación de tierras, o qué otros pueblos podrían haber ocupado ese lugar.

3 Usa la plantilla como guía para elaborar un cartel donde se identifique la comunidad indígena que ocupó los alrededores de donde vives. Imprime todas las copias que quieras, en papel o en un material más resistente.

4 Luego, cartel (o carteles) en mano y hallazgos en mente, sal y busca un sitio o varios donde colocarlo.

5 Hazle una foto en esa ubicación y súbela a la red social que quieras con la etiqueta #PueblosIndígenas. Si quieres, da a conocer tu investigación o reconoce públicamente la comunidad indígena en la que vives.

TERRITORY
OF THE
APSÁALOOKE NATION

Cuando hagas el cartel, empieza dibujando las fronteras de tu provincia, comunidad o país. En el área del territorio indígena elegido, escribe con fuente Arial o Helvética: «Territorio de [nación indígena]».

CONSEJOS, TRUCOS Y VARIACIONES

▶ Sal a dar una vuelta andando o en coche en busca de indicios: palabras o nombres indígenas en letreros de calles, tiendas y monumentos. El propio nombre de tu comunidad, provincia o ciudad también es un buen punto de partida.

▶ No te saltes el paso de hacer una búsqueda exhaustiva y circunscrita de los pueblos indígenas que vivían en tu zona. Investiga lo que puedas en internet, pero ve también a la biblioteca o a un museo si hace falta. Quizás en tu pueblo o ciudad hay grupos de activistas que estarían encantados de darte información.

▶ Cuando estés leyendo, apunta cualquier detalle revelador, por pequeño que sea. Quizás des con una cita de un discurso o una frase de

un tratado, ley o caso judicial que te toque la fibra sensible. O quizás quieras saber más de una persona destacada que te genera curiosidad. Tampoco obvies la historia reciente ni los acontecimientos presentes.

▶ Si la plantilla es tan simple es por algo. Evita usar imágenes, fuentes, dibujos y diseños que puedan herir la sensibilidad de ciertas culturas.

▶ Tienes dos formas de colocar el cartel: a lo vándalo o con cierta planificación y pidiendo permiso. Si has hecho el cartel con intención de que dure, quizás convenga que pidas permiso al dueño del edificio, ya sea un centro educativo, el ayuntamiento o similar. En caso contrario, se entiende que es pasajero, así que deja constancia con una foto y difúndela.

▶ Piensa en sitios donde es más probable que la gente vaya a ver los carteles o, por el contrario, camúflalos en el entorno. Muchos los quitarán o se estropearán por estar a la intemperie, pero puedes reemplazarlos. Prueba varias ubicaciones para ver qué tal.

INCURSIÓN URBANA

Maria Gaspar (1980)

Maria Gaspar creció entre Pilsen y La Villita, al oeste de Chicago, y allí se ha labrado una carrera como artista y educadora. Los barrios son el espacio cultural de la comunidad mexicano-estadounidense de la ciudad desde la década de 1960, y los muros de edificios, pasos elevados, andenes y terraplenes están llenos de murales brillantes. De joven, Gaspar vivió rodeada de esos murales y de los artistas, organizadores y voluntarios que, con esfuerzo, muchas veces conjunto, les dieron vida.

Gaspar combina este entendimiento tan arraigado del arte como algo colectivo e integrado en el espacio público con su práctica a través de las *performances*. Cuando era joven, su madre era DJ en una radio y payasa profesional. Ella le enseñó una forma de ver el mundo donde había cabida para la risa, la ternura y una creatividad brutal. A Gaspar no le gustaba que su madre hiciera de payasa con ella, pero con el tiempo supo apreciar la experiencia, que ha canalizado muchas veces desde entonces, incluso en 2010, cuando fue la artista principal de *The City as Site*, una serie de proyectos de arte público en conjunción con estudiantes de secundaria de la zona. Gaspar trabajó con ellos para que fueran más conscientes de la arquitectura de su instituto y del barrio en el que estaba. Hizo que interactuaran con ciertos sitios, que se colocaran de alguna forma que pusiera de relieve la singularidad del lugar. Un grupo se centró en un viaducto frío y oscuro que separa dos barrios. Se vistieron con colores vivos y se colocaron entre las estructuras en forma de equis que lo sostenían y ella lo plasmó en una foto. Le dieron vida a un lugar normalmente lúgubre y divisorio.

En 2009 Gaspar hizo por su cuenta una serie en la que se mimetizaba en algunos de los murales históricos de Pilsen. Primero analizaba varias imágenes de ellos; luego elegía su atuendo y atrezo, y finalmente se intercalaba estratégicamente en la escena, como si fuera una especie de personaje de acción real. En estas incursiones fotografiadas, Gaspar usa su cuerpo para rescatar y reformular los murales con intención de darles una vida nueva.

Gracias a su trabajo, tanto el propio como el colaborativo, ha logrado llamar la atención sobre estructuras e historias de su barrio que suelen ser tan grandes y omnipresentes que mucha gente ni las ve. Ella explora estos sitios y analiza su significado para forjar imágenes nuevas que los resucitan y cambiar así la historia que los precede.

Maria Gaspar, *Untitled (16th Street Murals)*, 2009, incursión urbana.

TE TOCA

¿Qué lugares oculta tu barrio a pesar de estar a plena vista? ¿Dan sensación de agobio? ¿Rezuman historia? ¿Están en transformación? ¿Pasan desapercibidos? ¿Te parecen alegres, tranquilos, inigualables...? Gaspar nos invita a identificar esos sitios y recuperarlos. Tienes el poder de reformular el significado impuesto por la arquitectura y verlo desde una perspectiva nueva. ¿Qué ves tú que no ven los demás? ¿Qué podrías hacer para que lo vieran?

1 Elige una ubicación aparentemente invisible a ojos de los demás.

2 Piensa en qué representa.

3 Haz una incursión con tu cuerpo para empezar una historia nueva.

4 Documéntalo todo.

CONSEJOS, TRUCOS Y VARIACIONES

▶ Date una vuelta por tu barrio o cerca del trabajo y fíjate bien en todo lo que ves. También puedes hacerlo durante el trayecto a la oficina. O mira detenidamente un mapa de una zona que conozcas bien en busca de áreas o lugares en los que no habías reparado antes y ve a verlos.

▶ Pregunta a alguien si quiere hacerlo contigo. Así quizás te resulte más cómodo y seguro. La otra persona puede hacerse cargo de la cámara o ayudarte en lo que sea. Elegid el sitio, intercambiad ideas y llevadlas a cabo en conjunto. Ambos tenéis que sentiros a gusto.

▶ ¿Qué palabras asocias con ese lugar? Escríbelas. ¿Qué pinta tiene? ¿Qué te hace sentir? ¿Qué era antes? ¿Y ahora? Piensa en cómo darle la vuelta a esas palabras o ideas para empezar una historia nueva. ¿Qué conductas serían normales allí y cuáles no? ¿Cómo intercalarías tu cuerpo para reafirmar esas ideas o contrastarlas?

▶ Sírvete a tu antojo de ropa, disfraces, maquillaje, accesorios o atrezo. ¿Te puede ayudar el propio paisaje? ¿Hay vegetación, residuos o algo que tú puedas reorganizar usando el cuerpo? ¿Qué formas ves? ¿Puedes imitarlas con el cuerpo o crear otras opuestas?

▶ ¡Improvisa! No tienes por qué saber lo que vas a hacer de antemano. Juega, haz el tonto, prueba cosas distintas... y a ver cómo queda a través de la cámara.

▶ Es importante que lo documentes. Piensa en la mejor forma de hacerlo: una foto, un vídeo, una animación, en un diario o lo que mejor transmita el sentido de tu incursión. Y cerciórate de ofrecer una imagen clara de los alrededores.

▶ ¿Tienes una buena idea pero no te atreves a llevarla a cabo? Elabora una propuesta donde describas e ilustres lo que harías.

DÉJATE GUIAR POR LA HISTORIA

Ana Mendieta, *Untitled: Silueta Series*, 1973, de *Silueta Works in Mexico*, 1973-1977, fotografía a color.

Ana Mendieta (1948-1985) nació en Cuba y llegó a Estados Unidos como exiliada a los doce años. Se estableció con su hermana en Iowa, donde acabó dedicándose al arte. Estando de viaje de estudiantes en México en 1973, Mendieta visitó Yágul, un sitio arqueológico mesoamericano, y así se embarcó en la serie *Silueta*. En su «escultura de cuerpo y tierra» aparece tendida en una tumba zapoteca desnuda y cubierta de flores blancas. En Iowa hizo otra para esa misma serie: dejó la marca de su cuerpo en un campo de hierba. Y en la localidad mexicana de La Ventosa hizo otra escultura de cuerpo y tierra: dejó su silueta en la arena de la playa y la rellenó de pigmento rojo, que luego el agua se fue llevando. Mendieta hacía fotos y vídeos de los resultados, que en muchas ocasiones eran la huella de su cuerpo ausente. Para ella, desplazada de su tierra natal y separada desde pequeña de sus padres, lo que hacía simbolizaba una conexión con la tierra. A través del arte encontró una forma dinámica de restablecer la relación de su cuerpo con el mundo, aunque solo fuera por un momento.

ALEGATO

Dread Scott (1965)

Dread Scott hace arte revolucionario para darle un impulso a la historia. Esta es su misión y la lleva a cabo planteando preguntas, provocando y revelando verdades incómodas a un público muy amplio. Cuando estudiaba en la School of the Art Institute de Chicago, Scott se planteó cuál era la forma correcta de exhibir una bandera estadounidense en su obra «What is the Proper Way to Display a U.S. Flag?» [¿Cuál es la mejor forma de exhibir la bandera de Estados Unidos?], que formó parte de una exposición en 1989. Se trataba de un fotomontaje en una pared compuesto por el título y dos imágenes: por un lado, estudiantes surcoreanos quemando banderas estadounidenses, y por otro, ataúdes envueltos con ellas. Más abajo, una balda flotante con un libro de visitas que invitaba al público a escribir su respuesta a esa pregunta. Justo debajo de la balda, una bandera de Estados Unidos desplegada en el suelo, animando a la gente que quisiera escribir en el libro a pasar por encima o a sortearla. La obra generó mucha controversia y dio lugar a protestas, indignación e incluso amenazas de muerte. El por entonces presidente estadounidense, George H. W. Bush, la calificó de «vergonzosa» (un honor para Scott) y el Senado votó su prohibición. Aunque fue una época peligrosa para él, no cabe duda de que, al final, su trabajo fue un bombazo y dio lugar a un diálogo sobre la libertad, el patriotismo y el derecho a disentir.

Desde entonces, Scott ha creado un amplio abanico de obras que incitan a la gente a oponerse al racismo y la injusticia sistémicos. En 2015 un policía disparó contra Walter Scott por la espalda tras pararlo por llevar una luz trasera rota, y Dread Scott hizo una pancarta que decía: «A Man Was Lynched by Police Yesterday» [Ayer un policía linchó a un hombre]. Se basó en una pancarta de la Asociación Nacional para el Avance de la Gente de Color (NAACP). Como parte de su campaña para acabar con los linchamientos, entre 1920 y 1938, cada vez que mataban a alguien, la NAACP exhibía una pancarta en la fachada de su sede nacional que decía: «A Man Was Lynched Yesterday» [Ayer lincharon a un hombre]. Al implicar a la policía, Scott transformó el significado

de la proclama para integrarla de lleno en la política actual. En julio de 2016, la pancarta de Scott se exhibió en la fachada de la galería neoyorquina Jack Shainman en respuesta al asesinato de Philando Castile y Alton Sterling a manos de la policía. La pancarta actualizada de Scott establece una conexión directa entre los linchamientos de principios del siglo xx y el papel de la policía en la actualidad, y es una protesta contundente contra el racismo persistente y las muertes desproporcionadas de gente de color a manos de la policía.

Dread Scott ahonda en el pasado para enseñarnos cómo este preparó el terreno para el presente. Sus obras generan conversaciones dolorosas pero muy necesarias sobre las cuestiones sociales más relevantes de nuestra época. Con estos alegatos que tanto cuesta aceptar y estas preguntas tan difíciles de responder, Scott le da un impulso a la historia.

¿Qué clase de revolución mundial te gustaría presenciar? ¿Y qué harías para impulsar la historia hacia ella?

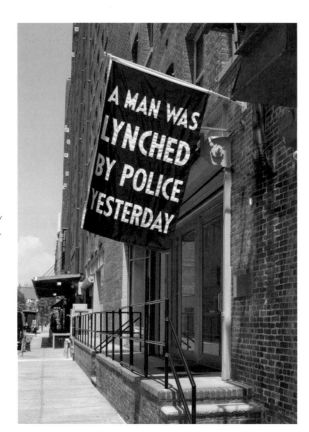

Dread Scott, *A Man Was Lynched by Police Yesterday*, 2015, nailon.

TE TOCA

El mundo es un lugar complejo y la gente que lo habita tiene opiniones muy dispares. Tu trabajo es encontrar eso en lo que crees a pesar de todo. Y eso implica investigación, diligencia y el compromiso de entender mejor dicho mundo. Y también estar dispuesto a plantar la semilla de la duda, ofender y hacer que el público se enfrente a ideas incómodas. A fin de cuentas, podrás ayudar a la gente a comprender un problema desde una perspectiva ligeramente distinta y a ver una parte del mundo como tú la ves. Una labor noble como ninguna.

1 Piensa en un problema social relevante que te importe y que afecte a cientos de miles o millones de personas.

2 Investígalo a fondo: lee libros y artículos, y entrevista a fuentes directas.

3 Elabora un alegato (frase, cita o pregunta) de doce palabras o menos para identificar, llegar al meollo o aclarar, en cierto modo, ese problema social.

4 Haz un cartel, una bandera o una pancarta con tu alegato para incitar a la gente a pensar en ese problema desde un ángulo nuevo o poco habitual. Si quieres, incluye una imagen, aunque no es necesario.

CONSEJOS, TRUCOS Y VARIACIONES

▶ Puedes investigar de muchas formas: viendo las noticias, leyendo libros y artículos, escuchando pódcast y debatiendo con la gente. Adéntrate en el problema para entender por qué es un asunto controvertido. Conoce a tu enemigo y usa sus argumentos contra él.

▶ Como sabiamente dijo Emily Dickinson, «di toda la verdad, pero dila sesgada». No te limites a transmitir la idea abiertamente. Piensa en cómo hacerlo de una forma nunca vista, yendo más allá o modificando de manera inesperada un alegato común.

▶ Prepárate para ofender a esas personas que crees que deberían sentirse ofendidas, aunque sin pasarse. Los héroes populares actuales que lideraron el movimiento de los derechos civiles en la década de 1960 ofendieron a mucha gente.

▶ Antes de elegir el diseño y los materiales para el mensaje, tantea varios enfoques: formato digital o físico, con muchos colores o solo uno, estridente o tranquilo, grande o pequeño... o cualquier cosa intermedia. Fíjate en cómo se ha abordado ese problema a lo largo de la historia y plantéate incorporar algún elemento a tu trabajo, como la forma de escribir, el diseño o el formato.

▶ Si incluyes una imagen, no cojas la primera que aparezca en los resultados de búsqueda. Encuentra una que te llame, que sintetice el problema, que transmita tensión o incluso que no guarde ninguna lógica con el alegato.

▶ ¿Te da cosa pecar de pesado? A veces hay que insistir para que los feligreses difundan el mensaje entre la gente eficazmente. Aborda la cuestión de una manera que otros ni se plantearían. Sal de la zona de confort del templo y llévate a los feligreses contigo.

▶ ¿Difundir o no difundir? Eso es cosa tuya, pero piensa en si puedes desplegar tu alegato con los medios que tienes a tu alcance y cómo. Además, al margen de si va a estar en una exposición o en la calle, ten en cuenta el contexto cuando elijas el diseño y los materiales. Puedes presentar tu alegato de varias formas y adaptarlo a distintas situaciones y a los acontecimientos históricos que estén por venir.

CUÁNTO MIDE EL PASADO

Sonya Clark (1967)

En 2005, la artista textil Sonya Clark se dispuso un día a hacer un autorretrato y le pareció que tenía lógica usar su propio pelo como materia prima. Ya lo había usado antes en su trabajo —lo llamó «fibras autocultivadas»—, para estudiar la cabeza y el pelo como formas de autoexpresión y también como un indicador del género, la edad y la raza de la gente. Para ella, el cabello siempre ha sido un autorretrato, ya que contiene ADN y alberga no solo información esencial sobre una persona, sino también sobre el enorme legado de sus antepasados. Así que empezó a guardar el pelo que se quedaba en el cepillo cuando se peinaba y fue formando una rasta con él. Y así hasta alcanzar casi 170 centímetros, que en pulgadas son 67, lo mismo que mide y su año de nacimiento, 1967.

Mientras trabajaba mano a mano con un fotógrafo para documentar lo que había hecho, se preguntó hasta dónde llegaría la rasta si midiera más que su altura o su año de nacimiento; si midiera toda la vida. ¿Cuánto mediría una rasta desde la infancia hasta, por ejemplo, los noventa años? Clark lo calculó, hizo una impresión digital de la rasta, multiplicó la imagen original y lo cosió todo digitalmente para formar una rasta de unos nueve metros. Presentó el resultado como si fuera un pergamino y también como un acordeón, que luego encuadernó y convirtió en un libro. No es tarea fácil (de hecho, es casi imposible) comprender de verdad cuánto dura una vida. Pero en este trabajo Clark ha logrado plasmar esa idea con pelo.

Sonya Clark, *Long Hair*, 2015, libro.

En 2016 puso de nuevo en práctica esta estrategia de medición. Por entonces vivía en Richmond, en el estado de Virginia, y empezó a pensar en la historia de la ciudad, que en su mo-

mento fue la capital de los estados confederados, y en Ghana, un área del África occidental de donde provenían millones de personas que fueron esclavizadas y llevadas al continente americano. Averiguó que la distancia entre Richmond y Accra, la capital de Ghana, era de unos ocho mil kilómetros. Cuesta concebir una distancia tan grande y más aún imaginar lo que debió de sentir la gente que iba en la bodega de los barcos encadenada a otras personas. Decidió medir la distancia con oro porque Ghana antes era conocida como la Costa de Oro, así llamada por el interés que despertaban entre los colonizadores europeos sus minas de oro y el comercio de esclavos. Clark se hizo con 127 metros de alambre de oro, unos 0,025 metros por cada 1,6 kilómetros más o menos, y lo enrolló con cuidado en un carrete de ébano, una madera densa y oscura procedente por lo general del continente africano. Era una forma de cuantificar una distancia y una experiencia aparentemente inconmensurables, pero también un recordatorio de los intereses económicos que llevaron a tratar a la gente como si fuera mercancía.

Para Clark la medición se ha convertido en una forma de comprender un poco mejor una idea, aunque sin llegar a aprehenderla. Y gracias a su trabajo dando forma a una medida para que todos lo vean, los demás también tienen la oportunidad de comprender mejor las cosas.

Sonya Clark, *Gold Coast Journey*, 2016, oro de 18 quilates y ébano.

TE TOCA

En la vida hay cientos de cosas inconmensurables, pero eso no significa que no podamos intentar entenderlas. ¿Qué parte de tu vida, tu familia, tu barrio o del mundo te gustaría comprender un poco mejor? Da igual si persiste o si ya ha pasado, si es a pequeña o a gran escala, algo colectivo o extremadamente personal; lo importante es que merece la pena reflexionar sobre ello, valorarlo e intentar visualizarlo. Por el camino vas a conocerte mejor y a descubrir algo sobre ti que puedes hacer extensivo a los demás. ¿Qué mejor razón para hacer arte?

1 Piensa en un aspecto de tu pasado o tu cultura que te gustaría transmitir, pero que cuesta imaginar o concebir.

2 Intenta explicárselo a alguien usando un material que cuantifique, mida, concrete o materialice ese aspecto.

O hazlo al revés:

1 Emprende una acción, algo que suelas hacer, y sírvete de los materiales con los que más a gusto trabajas para hacer ese algo durante todo el tiempo que puedas.

2 Luego mídelo e intenta averiguar cómo encaja esa medida con algo de tu pasado personal o cultural.

CONSEJOS, TRUCOS Y VARIACIONES

▶ Esto quizás te lleve más de un día. Piensa bien en ese aspecto concreto de tu pasado, anota las ideas que surjan y déjalas macerar un tiempo. ¿Hay algo que la gente no sepa de ti? ¿Qué influencias, en mayor o menor medida, han moldeado tu vida? ¿Has sido víctima o cómplice en alguna situación determinada? ¿Cuál? Piensa en un aspecto de tu vida o del mundo que te gustaría conocer mejor.

▶ Cuando tengas claro en qué te vas a centrar, investiga. Si es sobre el pasado, busca diarios y álbumes de fotos antiguas, habla con familiares e indaga sobre tu genealogía. Si el tema es más amplio, lee con mucha atención material relacionado y busca las cifras y formas usadas para concretar esa historia. ¿Cuál era la distancia del Sendero de las Lágrimas? ¿Cuánta gente recorrió el Pasaje Medio?

▶ Elige un hecho o un detalle de esa historia que te resulte particularmente conmovedor o relevante. ¿Cuántas personas de tu familia puedes nombrar? ¿Qué distancia hay entre tu casa y la de tu abuela? Algunos problemas son tan grandes que cuesta concebirlos, como el cambio climático, pero ciertos aspectos sí se pueden medir, como el retroceso de las costas.

▶ Piensa en qué materiales se relacionan con la historia en cuestión o en colores y formas asociados a ella en cierta medida. ¿Qué material te llama la atención o te gustaría trabajar? Puedes invertir la escala. Si la cantidad que vas a medir es grande, piensa en qué cosas pequeñas podrías usar para medirla; si es pequeña pero significativa, usa objetos grandes o mucho material para concretarla.

▶ Si la primera estrategia no funciona, hazlo como mejor se te dé. Si tejes, teje de una sentada todo lo que puedas y descubre a qué longitud corresponde el resultado. Si pintas, averigua cuánto tiempo puedes estar dando una misma pincelada. ¿Cuánto has tardado? ¿Cuánto te llevaría rellenar una página entera? Si tocas el trombón, comprueba cuánto tiempo aguantas sin respirar. ¿Qué otra cosa dura lo mismo? Mide cuánto tiempo pasas delante de una pantalla un día normal y corriente. ¿Qué más podrías hacer durante esa cantidad de tiempo?

▶ Si para ejecutar tu idea necesitas tiempo, que así sea. Una rasta de 170 centímetros no se forma en un día.

DÉJATE GUIAR POR LA HISTORIA

Felix Gonzalez-Torres, «*Untitled*»
(Portrait of Ross in L.A.), 1991,
caramelos sueltos envueltos en celofán
de muchos colores, suministro infinito.
Peso ideal: 79 kilos.

Felix Gonzalez-Torres (1957-1996) hizo una serie de obras basándose en las estrategias minimalistas de artistas como Carl Andre, que usó materiales cotidianos, como ladrillos, para crear estructuras. Gonzalez-Torres también usó materiales que parecen fuera de lugar en una galería de arte, como caramelos. Los desparramó por el suelo y luego hizo formas geométricas con ellos y los amontonó en una esquina. En la cartela de *«Untitled» (Portrait of Ross in L.A.)* pone que el peso ideal de la pila de caramelos es 79 kilos (175 libras); se entiende que se refiere a lo que pesaba su pareja de toda la vida, Ross, que murió por complicaciones relacionadas con el sida el año que esta pieza vio la luz. El público podía coger los caramelos. Eso hizo que la pila fuera disminuyendo, igual que el cuerpo de Ross, que fue mermando gradualmente por culpa de esa enfermedad devastadora. Coger uno significaba saborear algo dulce y efímero y experimentar una serie de asociaciones y alusiones potenciales: al cuerpo de Cristo, a los millones de vidas acortadas por el sida, a los medicamentos usados para tratarlo, al miedo al contagio y a nuestra propia complicidad en esta epidemia sin fin. Se podría decir que las obras de Gonzalez-Torres miden una historia tanto personal como monumental; son una muestra contundente tanto de la presencia como de la ausencia.

PAISAJE PSICOLÓGICO

Robyn O'Neil (1977)

Observar un dibujo de Robyn O'Neil es como perderse en un universo paralelo. Muchos de los elementos, si no todos, son de este mundo (cadenas montañosas, árboles, animales, hombres pequeñitos con sudadera...), pero aun así parece que vienen de otro. O'Neil dibuja en papel con grafito (aunque ocasionalmente usa ceras) y en sus dibujos conviven elementos típicos de un paisaje, pero de forma poco convencional. Por ejemplo, tiene un paisaje marino muy gracioso donde aparece una figurita suspendida de un cable. Hay otro paisaje montañoso nevado muy realista donde lo que desentona es la disposición simétrica y poco natural de los árboles y las figuras. En otro, unos tocones flotan en el cielo sobre una explanada junto a unas cabezas muy bien peinaditas y dos tropas suspendidas cuyos integrantes van vestidos igual y levantan el puño en el aire.

La escala y el alcance de los dibujos de O'Neil son epopéyicos y su efecto va de lo ominoso a lo etéreo, pasando por lo apocalíptico. Juega con la línea del horizonte, la dirección y la dispersión de la luz, y también con la escala entre las distintas figuras. Despliega varias técnicas de trazado en una misma pieza, donde áreas muy trabajadas y minuciosas contrastan con otras mucho menos definidas. Todos estos elementos confluyen y dan lugar a mundos donde se intuyen historias en las que podría pasar cualquier cosa.

La forma de dibujar de O'Neil bebe de muchas fuentes, desde la pintura rupestre hasta el simbolismo pre-Renacentista, pasando por la mitología maya, y de pequeña pintaba al óleo paisajes de Vermont con su abuela. Ha logrado sintetizar estos enfoques tan dispares gracias a un sinfín de imágenes creadas a partir de notas, observaciones, investigación y una imaginación muy activa.

Con el tiempo ha aprendido a dibujar con gran maestría paisajes que no solo describen de forma convincente el tema, sino que suscitan un estado de ánimo: una sensación generalizada de inquietud, misterio, posibilidad y temor. ¿Qué estado mental psicológico te gustaría transmitir? ¿Cómo podrías conseguirlo?

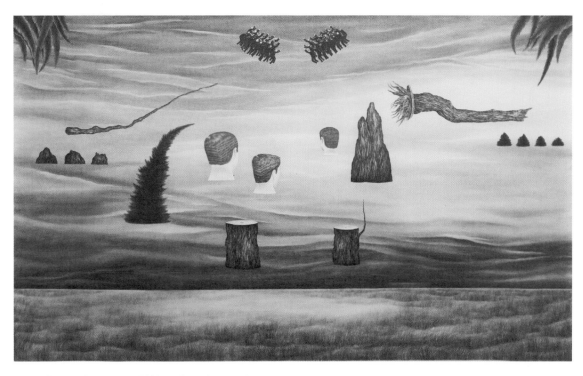

Robyn O'Neil, *A Dismantling*, 2011, grafito sobre papel.

TE TOCA

Representar el mundo que nos rodea es un impulso humano básico, como así lo atestiguan las pinturas rupestres encontradas en cuevas. Y de pequeños nos enseñan a dibujar paisajes trazando una línea en un folio y, encima, árboles con forma de piruleta. Pero ¿cómo aprende uno a ir más allá, a ajustar y adaptar los elementos básicos de una imagen para dotarlos de sentimiento?

1 Coge un papel del tamaño que sea y algo para dibujar.

2 Empieza por crear el escenario (lo que viene siendo el fondo): una explanada de hierba, una ola, el interior del cerebro, la superficie lisa del papel...

3 Puebla el suelo de figuras (animales, vegetación, minerales...) con características humanas.

CONSEJOS, TRUCOS Y VARIACIONES

▶ Dile adiós al miedo a dibujar. No se trata de crear imágenes que parezcan fotos. Posa el lápiz sobre el papel y a ver qué surge. Usa imágenes originales o recorta figuras de una revista. O cálcalas. No hay trampas. Todo vale.

▶ No te olvides de la línea del horizonte. Cuando está hacia la mitad suscita calma. Cuando está hacia la parte inferior, deja mucho espacio para trabajar con el cielo, y si está hacia arriba ganas ese espacio en la parte inferior.

▶ Plantéate usar un enfoque reduccionista. Con grafito o carboncillo, haz unos garabatos y luego ve borrando para definir la línea del horizonte, eliminando ciertas áreas para crear la atmósfera. Luego añade figuras en la parte superior.

▶ Piensa en la perspectiva. ¿El espectador va a verlo desde arriba o desde abajo? ¿Las figuras deben verse a lo lejos o muy cerca del espectador? ¿O prefieres prescindir de la perspectiva y juntar muchas historias y vistas a la vez?

▶ ¿Dónde se supone que deberían estar las figuras? ¿Cómo podrías alterar esas expectativas?

▶ ¿Te has bloqueado? Busca imágenes en internet usando términos al tuntún, como «salón feo», «Dolly Parton» o «Vermont». Junta dos cosas que te encanten, como un paisaje de playa y tu cómico preferido. También puedes coger inspiración viendo tu serie favorita, leyendo un libro, dando un paseo o tomándote un té al aire libre.

▶ Elige un título al principio o al final del proceso. Esto te ayudará a determinar la dirección *(Taco)* o a ampliar el significado de lo que ya tienes *(Miserable Hawaii)*. (Ambos son títulos reales de Robyn O'Neil).

¿QUÉ ES UN MUSEO?

Güler Ates (1977)

Güler Ates se fue a vivir a Londres por los museos. Antes vivía en una zona rural del este de Turquía y recuerda que de pequeña visitó el palacio de Topkapi, en Estambul. Estaba lleno de objetos del Imperio otomano, pero, en su mente, las salas, las vitrinas y los focos destacaban algo más que su contenido. Cuando Ates empezó a estudiar Dibujo Arquitectónico y Bellas Artes en Estambul, admiraba los muchos cuadros que se exhibían en el Museo de Pintura y Escultura, pero se percató de que la mayoría parecía que los habían hecho artistas franceses o siguiendo al pie de la letra la tradición de la Europa occidental. Durante su primer viaje a Londres, con dieciocho años, su visita a la National Gallery fue toda una revelación. Estando allí rodeada de obras maestras de Cézanne y Van Gogh, que solo había visto en los libros, sintió que se iba a desmayar. Quería tocar los cuadros, pero se abstuvo; no paraba de saltar y abrazar a su amiga, que estaba tan emocionada como ella. Ambas se pasaron días hablando de la experiencia y acabaron ideando un plan para volver a Londres y quedarse allí.

Poco después, ella volvió para estudiar pintura y empezó a trabajar como auxiliar de museo nada menos que en la National Gallery. Se pasaba los días en una o dos salas, así que llegó a conocer muy bien la colección. No solo aprendió contemplando las obras de arte, sino también hablando con docentes, conservadores, historiadores del arte y los artistas que pasaban por allí habitualmente. Ella preguntaba, iba a charlas y rebuscaba entre los recursos de la biblioteca y la librería del museo. A medida que fue familiarizándose con el edificio, las preguntas aumentaron. ¿Tenían lógica el diseño y la disposición de las galerías? ¿Las renovaciones del museo realmente habían supuesto una mejora? Quería saber más. ¿Cuándo se construyó el edificio? ¿Quién lo hizo? ¿Con qué dinero? Mientras estudiaba la historia del arte en las galerías y en clase, Ates se preguntaba cómo se representaban el arte y la arquitectura en Oriente. ¿Dónde encajaba ella en esta historia?

Su curiosidad se extendió a su trabajo cuando empezó a ejercer de artista. Cuando la invitaron a crear obras nuevas para el Museo Leighton

House de Londres en 2010, Ates sintió curiosidad por aquel edificio tan peculiar de la época victoriana. Lo que antiguamente fue la vivienda y el estudio del artista y lord Frederic Leighton (1830-1896) alberga tal cantidad de estilos que llega a ser abrumador. Arte y muebles victorianos totalmente prototípicos se mezclan con elementos arquitectónicos y ornamentales de Italia y Oriente Medio, incluido el Salón Árabe, con mosaicos intrincados y una cúpula dorada en el techo. Mientras investigaba, Ates se enteró de que lord Leighton usaba modelos para los cuadros, las cuales solo podían entrar en la casa por una puerta trasera secreta. Durante su residencia en el museo, Ates empleó su propia modelo (que sí usaba la puerta principal). La fue dirigiendo por las salas para llenarlas con su presencia, tanto desnuda como envuelta en telas. Esta figura solitaria y misteriosa hacía alusión al pasado del edificio e incitaba a los visitantes a preguntarse qué historias se ocultaban tras la decoración recargada de la casa.

Desde entonces Ates ha recibido varias invitaciones para explorar museos, colecciones y bibliotecas. Siempre trabaja con una modelo y se lleva maletas llenas de telas para dar vida a los espacios con una figura solitaria que viste un velo nebuloso, a la que luego fotografía bajo luz natural. No se ve quién es la figura, pero su presencia da vida y anima esos espacios e incita a los visitantes a hacerse preguntas sobre los museos, a que cuenten sus historias latentes y revelen aspectos menos visibles del presente.

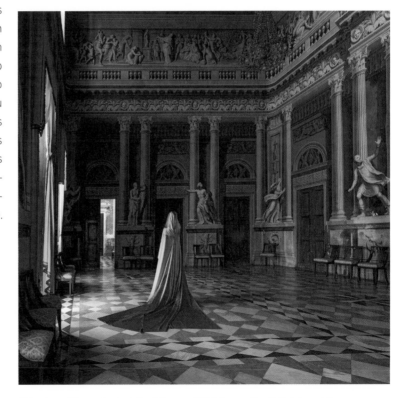

Güler Ates, *Woman in Castello di Govone*, 2018, impresión digital de archivo.

TE TOCA

Un museo es mucho más que su contenido. Ates nos da una guía para explorar estas instituciones más allá del arte y de los objetos expuestos; nos anima a pensar de forma crítica en estos custodios del patrimonio cultural, tan primordiales como imperfectos. Para esta tarea tienes que ponerte en la piel de un escéptico astuto y perspicaz. Reprime el impulso de ser un mero espectador pasivo de objetos preciosos y cuestiónate el museo como institución.

1 Visita un museo, una galería o una colección y recréate explorando todos los espacios.

2 Mientras caminas, observa atentamente y hazte las siguientes preguntas:

- ¿Qué le aporta el museo a los visitantes?
- ¿Quién lo inauguró? ¿Cuál es su misión? ¿La cumple? ¿De qué estilo es el edificio? ¿De qué época? ¿Quién es el arquitecto?
- ¿Hay varias formas de visitar las salas o solo una?
- ¿Cómo está organizada la colección? ¿Por qué se exponen juntos ciertos objetos? ¿Qué relación hay entre ellos?
- ¿Qué altura tienen los techos? ¿Cómo es la iluminación? ¿De qué color son las paredes? ¿Hay sitio para sentarse? ¿Dónde están las escaleras, las fuentes, los baños y las salidas? ¿Qué te hace sentir el diseño de las salas?
- Concéntrate en un objeto y averigua de dónde proviene. ¿Quién lo hizo? ¿Cuál era la finalidad del objeto? ¿Tiene influencias de otras culturas? Imagínate su recorrido a lo largo del tiempo. ¿Cuánta gente lo ha poseído? ¿Cómo y cuándo llegó al museo? ¿Tiene presencia en la librería o la biblioteca? ¿Aparece en alguna postal?
- Si hay, ¿dónde están las taquillas, el guardarropa, la librería, el centro educativo y la cafeterías?
- ¿Quién financia el museo? ¿Se reconoce de alguna forma a los patrocinadores?

3 Piensa en estas preguntas tanto durante la visita como después. Con el tiempo darás con las respuestas.

CONSEJOS, TRUCOS Y VARIACIONES

▶ Son muchas preguntas, pero puedes centrarte en una o dos que te interesen particularmente. Luego planea el recorrido por el museo en base a eso. Si tienes la oportunidad de volver otro día, reparte las preguntas en varias visitas.

▶ Muchos museos no son gratuitos. Investiga primero si tienes derecho a algún descuento. Los hay que ofrecen entrada gratuita ciertos días u horas; planea la visita teniendo esto en cuenta. Ve en bicicleta o en transporte público para no pagar aparcamiento. Evita la cafetería y prepara en casa un almuerzo o unos bocatas y déjalos en el guardarropa.

▶ Los empleados de los museos están ahí para ayudarte. Localízalos y hazles preguntas. Te sorprendería la cantidad de información que saben. Averigua si ofrecen recorridos gratuitos o pide en la biblioteca o la librería que te orienten sobre el tema que vas a investigar.

▶ ¿Qué cosas que te gustaría saber no aparecen en los carteles y la señalización? Ese podría ser el punto de partida para investigaciones futuras, ya sea en las salas, en la biblioteca o en línea.

▶ Lleva papel y boli para tomar apuntes o haz fotos para tener notas visuales; registra detalles arquitectónicos, carteles, señales y objetos. Eso sí, primero verifica si está permitido hacer fotos. ¡Y no uses nunca el flash! Otra opción es dejar las preguntas para después y pasear por el museo sin nada en las manos; luego te puedes sentar en algún lado para apuntar tus ideas y hallazgos.

▶ Esta actividad es perfecta para hacerla en grupo o con una clase. Id todos al museo con las preguntas en la mano, dispersaos para buscar respuestas por separado y juntaos al final para comentar los hallazgos. El docente puede pedirles a los estudiantes que hagan un trabajo o una presentación sobre su objeto. O se pueden dividir las preguntas entre todos para que investiguen en grupo o individualmente. Luego cada grupo presenta sus hallazgos y toda la clase analiza las respuestas.

▶ No pasa nada si no consigues contestarlas. A veces basta con preguntar y buscar.

MOBILIARIO EMOCIONAL

Christoph Niemann (1970)

Christoph Niemann lleva toda la vida dibujando. Cuando era pequeño su hermano y él competían para ver quién dibujaba mejor. La ecuación era simple: cuantos más detalles y reflejos, mejor era el dibujo. Pero cuando Niemann empezó a estudiar arte y conoció el modernismo se dio cuenta de que la clave del buen arte a veces es ocultar información. Transmitir una idea eficazmente por lo general implica dar solo los detalles estrictamente necesarios.

Niemann aplica esta lección sistemáticamente y con aplomo a su trabajo como artista, autor, ilustrador y animador. Tanto en sus variados trabajos por encargo como en los dibujos, libros y aplicaciones que hace por su cuenta, ha ido perfeccionado el arte de dar solo la información necesaria. En el proyecto *Sunday Sketching* todo empieza con un objeto que tiene por casa. Luego lo coloca sobre un folio y hace un dibujo partiendo de ese objeto. Por ejemplo, tiene un jugador de béisbol con el brazo extendido y tocando un aguacate partido por la mitad que hace las veces de pelota y de guante. Y dos plátanos unidos por el tallo que parecen los cuartos traseros de un caballo amarillo. Para lograr estas proezas usa tinta, que aplica con mucho cuidado, pero hace solo los trazos estrictamente necesarios para transmitir la idea, ni más ni menos.

Aunque a primera vista parece simple, hace falta practicar y experimentar mucho, pero también frustrarse y perseverar. Niemann aplica técnicas que ha ido aprendiendo con el tiempo, como el poder de la escala y la yuxtaposición. Poner un objeto en contexto junto a otros lo ayuda a generar tensión y contar historias. Si bien es un medio muy eficaz para transmitir emociones, ha aprendido que el rostro del ser humano también puede ser restrictivo y tan fascinante que no te deja ver más allá. Con estos objetos inanimados Niemann consigue orquestar mucho dramatismo y transmitir una emoción muy profunda.

¿Cómo aplicarías parte de la magia de Niemann a tu realidad para aprovechar el potencial emotivo y expresivo de las cosas más cotidianas de la vida?

Christoph Niemann, *Sunday Sketch (Horse)*, 2017, impresión *offset*.

TE TOCA

Eres el director de una obra de teatro y los actores son los muebles. Examina los objetos que habitan tu casa y obsérvalos desde otro punto de vista. ¿Qué emociones podrían transmitir, tanto solos como yuxtapuestos con otros objetos? Luego ponte manos a la obra y colócalos de otra forma para ver qué efectos teatrales surgen.

1 Colócalos de tres maneras distintas para transmitir estas tres emociones:
 • Envidia
 • Melancolía
 • Seguridad

2 Haz una foto de cada composición.

CONSEJOS, TRUCOS Y VARIACIONES

▶ Estas emociones son algo confusas. La envidia puede significar ambición en el buen sentido o ser algo insoportable. La seguridad puede ser algo feliz y positivo o algo abrumador y odioso. Plantéate qué significan estos términos para ti. Hazte las siguientes preguntas: ¿Qué componentes de esa emoción son visibles o físicos? ¿Es grande o pequeña? ¿Es una o varias? Dibuja o escribe tus pensamientos y visualiza las composiciones.

▶ No le pongas cara al mobiliario. Ni filtros ni letras. Puedes inclinarlos, apilarlos, darles la vuelta... Aprovecha la escala y la yuxtaposición. Cuando vayas a hacer la foto, prueba varios ángulos y distancias.

▶ Ten en cuenta el fondo y quita cualquier objeto que pueda dar lugar a que se confunda la emoción. Si es necesario, coloca los muebles en otro sitio. La iluminación también influye en la emoción que expresan los objetos. Procura no usar una demasiado dramática para transmitir la emoción.

▶ Prueba a hacer la tarea con objetos más pequeños: material de oficina, utensilios de cocina, lámparas, alimentos, plantas, zapatos o piezas decorativas pequeñas (pero sin cara). ¡También valen los muebles de las casas de muñecas!

▶ Enséñale a alguien las composiciones para ver si las entienden. Difúndelas en las redes sociales o enséñaselas a un compañero de trabajo, un amigo o tu hermana pequeña. ¿No lo captan? ¡Sigue intentándolo!

▶ Elabora tu propia lista de emociones: cabreo, dicha, agotamiento, entusiasmo, concentración, disgusto, satisfacción, terror, soledad, vergüenza, compasión, amor... O, si lo prefieres, pídele a alguien que te haga una.

RESULTADO

Emotional Furniture, Christoph Niemann, 2014.

Envidia

Melancolía

Seguridad

OBJETO DE LA INFANCIA

Lenka Clayton (1977)

¿Qué pasaría si te pidieran que fabricaras un zapato marrón solo con material que tienes por casa? ¿Qué se te viene a la cabeza? ¿Cómo lo fabricarías? Aunque esta no es la propuesta de Lenka Clayton (si bien es buena), da la casualidad de que es una tarea que sí ha asignado anteriormente. En 2013 les pidió a cien parejas casadas que fabricaran un zapato marrón cada uno, por separado y sin hablar ni informar de qué material iban a usar ni cómo iban a hacerlo. Al terminar, las parejas se enseñaron los zapatos, que formaban un par que no coincidía.

Esta instrucción tan clara y directa dio lugar a resultados extremadamente dispares. Cuando los participantes se imaginaron «un zapato marrón», cada uno visualizó una imagen clara de cómo iba a ser, que en la mayoría de los casos difería de la imagen mental de la pareja. Juntos, cada par de zapatos es un retrato de un matrimonio y cuenta la historia de cómo personas distintas se juntan para formar una relación. Los retazos de material que usaron para fabricar los zapatos no tenían nada de especial en muchos sentidos, pero el hecho de yuxtaponerlos e imaginarlos hizo que cobraran sentido.

Clayton es conocida por su capacidad para percibir esta especie de poesía en los objetos y situaciones más prosaicos. En 2014 empezó una colección titulada *Spared Tires*, para la que recogió clavos, tornillos, grapas y cualquier objeto afilado que encontró en la carretera. Y en 2015, en un supermercado de Pittsburgh, buscó todos los objetos que podrían considerarse una esfera perfecta para *Perfect Spheres from the Supermarket*, como una naranja, una albóndiga de pavo y una bola de naftalina. Más allá de identificar objetos modestos y establecer conexiones con otros, Clayton promueve intercambios que dan vida a objetos nuevos, como *One Brown Shoe* o su proyecto de 2017 *Sculpture for the Blind, by the Blind*. Para el segundo invitó a gente que se identificaba como ciega o con discapacidad visual a escuchar su descripción de *Escultura para ciegos*, de Constantin Brancusi (1920), y a crear su propia versión a partir de su interpretación de dicha descripción.

La tarea que nos ocupa es similar: tienes que crear un objeto basándote en los recuerdos y la descripción de otra persona, en vez de en cualquier tipo de información visual. Clayton ideó esto para una clase que impartió en la Universidad Carnegie Mellon a principios de un semestre, por lo que los estudiantes no se conocían mucho. Esta directriz dio lugar a un debate y un intercambio muy personales. Cuando hagas tú la tarea, el resultado quizás sea modesto, pero también será un acto radical de generosidad e imaginación.

Lenka Clayton, *One Brown Shoe* (par 84, Terry Jackson y Chantal Deeble), 2013.

TE TOCA

Aquí van a tener lugar dos acciones creativas: la primera, en tu mente, y la segunda, en un espacio real con materiales tangibles. Prepárate para escuchar bien y hacer preguntas pertinentes; la imaginación se encargará de completar la información que falta. Vas a tener que extrapolar pequeñas píldoras informativas a un ente totalmente nuevo, y no olvides que toda creación artística es como hacer un regalo.

1 Pregúntale a alguien por un objeto de su infancia que le gustara mucho. Haz preguntas sobre las dimensiones, el material, la textura y la forma. Visualiza el objeto.

2 Recréalo de la forma más fiel posible usando material que tengas a mano.

3 Dáselo a esa persona.

CONSEJOS, TRUCOS Y VARIACIONES

▶ Esta tarea es fantástica para hacerla en pareja. Primero preguntaría uno por un objeto y luego el otro, y al final habría un intercambio de objetos. No obstante, sigue siendo un ejercicio maravilloso aunque solo se haga un objeto. Piensa en esta tarea como en una forma bonita de hacerle un regalo a alguien sin gastar dinero.

▶ Pregúntale a un amigo, un familiar, un compañero o alguien a quien acabas de conocer. Es una buena forma de romper el hielo cuando comienza cualquier relación o en una clase llena de desconocidos.

▶ Entrevista a esa persona en profundidad y haz todas las preguntas que quieras; no te quedes solo en los colores y los materiales. ¿Pesaba mucho o poco? ¿Puede mostrarte qué tamaño tenía? ¿Quién se lo dio? ¿Dónde y cuándo lo hizo? ¿Dónde lo guardaba? ¿Para qué lo usaba? ¿Dónde lo vio por última vez? ¿Dónde fue a parar?

▶ La primera vez que Clayton asignó esta tarea, no dejó a los alumnos tomar nota. Tuvieron que basarse exclusivamente en la memoria y en la imagen mental formada a partir de la descripción. Tú decides si quieres hacerlo así o tomar notas escritas o sonoras de la descripción del objeto.

▶ Procura hacerlo lo mejor posible y que no te dé miedo probar materiales y técnicas nuevos. El objeto no tiene que ser perfecto, sino que debe notarse que está hecho a mano. Usa toallas viejas, una caja de cereales, cinta adhesiva, hilo… Si nunca has cosido, hazlo, o prueba con la cerámica. Si hace falta, haz que parezca viejo lijándolo o tiñéndolo con té.

▶ Si lo vas a hacer en pareja, haced del intercambio de objetos un acontecimiento. Envuélvelo o prepara un paquete. Tomad algo. Abridlo a la vez y luego comentad en qué se diferencia del objeto original. Tómate tu tiempo para observar y apreciar el objeto recibido.

▶ Esto se puede hacer a distancia, por ejemplo, por teléfono, videollamada o por escrito. Pídele a la otra persona que te mande una descripción escrita de su objeto y luego envíaselo. Si no es posible, hazle una foto y mándasela.

RESULTADO

Recreación hecha por Lenka Clayton de la casa de Lego de la infancia de Sarah Urist Green, 2015.

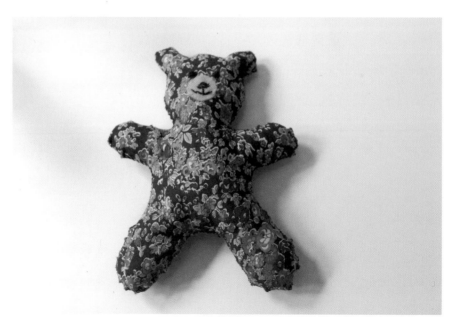

Recreación hecha por Sarah Urist Green del oso de peluche de la infancia de Lenka Clayton, 2015.

SIMULTANEIDAD

Beatriz Cortez (1970)

Beatriz Cortez tuvo un *déjà vu* mientras contemplaba la ciudad de Los Ángeles desde un sendero del parque Griffith. Por un momento, se retrotrajo a su ciudad natal, San Salvador, a una panorámica similar desde Los Planes de Renderos. Aunque ambas ciudades no se parecen en nada, a Cortez le llamó la atención esa sensación de simultaneidad tan intensa, como estar a la vez en dos lugares o momentos. Empezó a sentir lo mismo en otros ámbitos de su vida y a estudiar ese concepto en su trabajo. Esa simultaneidad surgió no solo como parte de su experiencia como inmigrante, sino también como algo que cualquier persona experimenta cuando intenta encontrarle sentido al mundo en dos o más idiomas o transformar dos o más tecnologías o marcos culturales a la vez.

Para su exposición de 2016 *Nomad World*, Cortez colaboró con Mauro González en la creación de una escultura interactiva hecha con una gramola readaptada. Esta tecnología claramente del siglo XX se diseñó originalmente para sacar los CD almacenados en su interior y reproducirlos en una consola. Cortez y González adaptaron la gramola para que reprodujera sonidos grabados digitalmente por ella durante sus viajes por San Salvador. Editó las grabaciones para que durasen un minuto y programó el aparato para que reprodujera sonidos de paisajes distintos que nombró con una sola palabra, como «Lluvia», «Circo», «Loros», «Fuego», «Entierro» o «Cafetería». En *The Jukebox* coexisten la tecnología antigua y la nueva. Además, invita al público a adentrarse en sus propias zonas de simultaneidad para estimular la imaginación, viajar a otros mundos y evocar lugares visitados en el pasado.

Todas las obras de la exposición combinaban alegremente tecnología, geografía y temporalidad, incluida *The Photo Booth*, donde los visitantes se hacían selfis con fondos de lugares de América Central. Era una manera de invitar al público a formar parte de su trabajo y de que la gente se imaginara que estaba en dos sitios distintos a la vez. Para *The Beast* Cortez reconstruyó una máquina de *pinball* Black Pyramid de la década de los ochenta con tecnología Arduino más moderna (placas

de circuitos y software de programación). También la repintó con laca, dibujó a mano inmigrantes en un tren y transformó los números en cifras relativas a gente deportada en ciertos lugares y momentos. Gracias a la combinación de varias tecnologías e historias, esta máquina reinventada por Cortez es a la vez nueva y antigua.

Su *Nomad World* es un espacio donde todo el mundo puede experimentar la simultaneidad, viajar a través del espacio y el tiempo, y vislumbrar la realidad fragmentada de la migración y los desplazamientos. Cortez aprovecha el poder tan inmenso que tiene jugar con la imaginación para que imaginemos presentes alternativos e inventemos futuros posibles.

Aquí te invita a crear tu propia versión de una gramola. Tienes que transformar tus propias grabaciones en portales hacia otras dimensiones capaces de evocar el pasado y desencadenar experiencias de simultaneidad potentes.

Beatriz Cortez; *The Photo Booth* (2016), en primer plano, y *The Jukebox* (2016), en segundo plano, en la exposición *Nomad World*, Museo Vincent Price Art.

TE TOCA

Estamos rodeados de sonidos que definen el lugar donde vivimos, a pesar de que muchos casi ni los percibimos. Busca un lugar seguro, cierra los ojos y fíjate bien en los sonidos que te rodean. Intenta imaginar qué podrían suscitar en los oyentes en otros contextos, fuera de ese entorno. Algunos sonidos son tan comunes que no evocan simultaneidad, pero otros tienen un potencial sin igual para transportar al oyente a otros lugares y momentos.

1 A lo largo de un día, fíjate en los sonidos que te rodean o ve a sitios concretos donde escuchar los sonidos que quieres recopilar.

2 Graba los que te parezca que podrían funcionar como portales hacia otras dimensiones.

3 Las grabaciones no deberían durar más de un minuto.

4 Nombra cada una con una única palabra; eso ayudará a la gente a imaginarse los sonidos como parte de otros mundos, más allá de los sitios concretos donde los grabaste.

CONSEJOS, TRUCOS Y VARIACIONES

▶ Si no puedes desplazarte a un lugar donde te gustaría grabar un sonido, intenta recrearlo. ¿Qué cosas podrías usar para imitar ese sonido que echas de menos o que ya no forma parte de tu entorno?

▶ ¿Qué sonidos de tu infancia te gustaría escuchar de nuevo? ¿Cómo podrías captarlos? Si es viable, pídele a un familiar o un amigo que viva en ese sitio que te grabe un sonido que echas de menos y te lo mande.

▶ Ve a lugares a los que no vas normalmente. Quizás eso te ayude a descubrir paisajes sonoros interesantes para el proyecto.

▶ Ve una película con los ojos cerrados e intenta imaginar un paisaje basándote en los sonidos que componen la banda sonora. Tu propia experiencia puede darte ideas para tu colección de paisajes sonoros.

▶ Piensa en qué formato te gustaría almacenar las grabaciones antes de difundirlas, ya sea físico o virtual. Una opción es hacer un pódcast o una lista de reproducción en una plataforma de música. O a lo mejor prefieres usar deliberadamente tecnología más antigua y hacer un vinilo, grabar los sonidos en un CD o guardarlos en una memoria USB. También puedes diseñar y fabricar tú un dispositivo de reproducción.

GIF ÍNTIMO E IMPRESCINDIBLE

Toyin Ojih Odutola (1985)

Para Toyin Ojih Odutola, sus manos son algo íntimo e imprescindible. Con ellas ha hecho infinidad de dibujos, desde su personaje favorito de cuando era pequeña, Timón de *El rey león*, hasta retratos llamativos y con detalles intrincados que llenan galerías en la actualidad.

Ojih Odutola emigró a Estados Unidos desde Nigeria a los cinco años y ha vivido en varios sitios, desde Berkeley, en California, hasta Huntsville, en Alabama. El dibujo se convirtió en una constante en su vida y en una forma de crear una realidad concreta y particular, a pesar de la aparente precariedad de su entorno. Conforme fue haciéndose mayor, desarrolló un estilo de dibujo muy particular, con influencias que van desde el manga hasta las obras de John Singer Sargent, Elizabeth Catlett, Charles White y Kerry James Marshall.

Sus primeros dibujos los hizo a bolígrafo; son una red densa de marcas que representan el cuerpo y la piel de los sujetos, normalmente, ella misma, su familia o sus amigos. Hoy en día abarca un abanico más amplio de materiales, como pasteles y carboncillo, y sus dibujos, más grandes y llenos de tonalidades brillantes, hablan de dos familias nigerianas ficticias. Su obra se caracteriza por su forma de representar las pieles de color, intensas y llenas de texturas gracias a la infinidad de materiales, trazos y tonos que usa.

Por lo general, es un proceso laborioso; no es raro que la artista se encuentre de repente apretando y aflojando la mano por culpa de los calambres. Aunque se ha dibujado a sí misma muchas veces, en 2014 empezó a centrarse exclusivamente en su mano. Primero le hizo fotos en distintos momentos, apretando y aflojando, y luego las usó como referencia para crear una serie de cinco dibujos. Luego los escaneó e hizo un GIF animado, donde las imágenes se suceden muy rápido. El efecto de poner en bucle los dibujos es una mano que se abre y se cierra sin descanso, una imagen muy potente que da que pensar.

Para Ojih Odutola sus manos son un instrumento primordial para progresar en la vida. Y para esta tarea quiere que encuentres y representes tu análogo. Tienes que identificar algo de tu vida que tú consideres

valioso para entender mejor su historia a través de su fragmentación y su posterior recomposición.

Toyin Ojih Odutola, *Undoing* (captura de GIF), 2014, bolígrafo sobre papel.

TE TOCA

Adapta esta tarea a tus puntos fuertes basándote en tus habilidades e intereses. Ojih Odutola es un as del dibujo, pero a ti a lo mejor te encantan la animación digital, la pintura, la fotografía, el origami o la plastimación. Y hacer un GIF es fácil, de verdad. En internet los hay a patadas.

1 Piensa en algo íntimo e imprescindible para ti.

2 Represéntalo con un GIF animado o en cualquier formato de imagen en bucle.

DEFINICIÓN GIF

/guif/ o /jíf/, sustantivo

Acrónimo de la expresión inglesa *graphic interchange format,* un formato que comprime imágenes sin pérdidas, tanto animadas como estáticas. Un GIF animado combina varias imágenes en un único archivo, las cuales se suceden en forma de animación o vídeo corto. Se pueden programar para que se muestren en bucle.

En contexto: «¿Has visto el GIF del gato tocando el piano?».

CONSEJOS, TRUCOS Y VARIACIONES

▶ Tu «algo» íntimo e imprescindible puede ser un objeto, un lugar, una persona, un problema, un recuerdo, una idea..., cualquier cosa, ya sea esta visible o imperceptible. Analiza detenidamente tu habitación, tu casa o tu oficina y fíjate bien en qué cosas haces, dices o invocas a lo largo del día. Rebusca entre tus fotos, notas y diarios. Dile a alguien que te conoce bien que te ayude a hacer una lluvia de ideas.

▶ Cuando tengas decidido el tema, piensa en cómo hacer que se mueva o cobre vida. Si, por ejemplo, es una baqueta, simula que golpetea una

mesa (o..., eh..., una batería). Si te encanta cuando tu amigo pone los ojos en blanco, reprodúcelo en bucle. Si el tema es tu tenacidad, piensa en una metáfora, como unas tijeras que se rebelan contra una piedra que quiere machacarlas.

▶ No olvides que tienes que poner las imágenes en bucle, así que tenlo en cuenta cuando elijas la cosa y ejecutes la idea. ¿Y cuánto debería durar la secuencia para que esa idea se entienda? Piénsalo también.

▶ ¿No sabes hacer GIF animados? Busca un vídeo en internet o descárgate una aplicación. Es muy fácil. ¡Tú puedes!

▶ ¿Estamos en el futuro y la gente ya pasa de los GIF? Haz un vídeo cortito, una película o lo que sea que hace la gente ahora para mostrar imágenes en movimiento de forma ingeniosa.

▶ ¿Pasas de complicaciones tecnológicas? Crea una serie de imágenes fijas y móntalas a modo de folioscopio. O represéntalas como una sucesión.

«¿QUÉ ES SER NEGRO? ES LO QUE YO QUIERA QUE SEA. ¿QUÉ ES SER MUJER? ES LO QUE YO QUIERA QUE SEA. Y EN ESO RESIDE LA BELLEZA DE CREAR IMÁGENES. PUEDES HACER LO QUE QUIERAS. CREAR LO QUE QUIERAS. SOLO DEPENDE DE TU IMAGINACIÓN.» —TOYIN OJIH ODUTOLA

MOMENTO DILATADO

Jan Tichy (1974)

Jan Tichy estuvo una vez viendo detenidamente las casi once mil imágenes de la colección del Museo de Fotografía Contemporánea de Chicago y se percató de que muchas eran parte de un proyecto llamado *Changing Chicago*. En esta iniciativa a gran escala de 1987 participaron treinta y tres fotógrafos cuya misión era documentar la vida de la ciudad desde perspectivas distintas. Más de veinte años después de que esas fotos se hicieran, Tichy sintió la necesidad de dar su propia respuesta. El museo lo había invitado a explorar su colección con el fin de organizar una exposición sobre ella, y, entre otras cosas, él se propuso formar parte a su manera de *Changing Chicago*.

Tichy es de Praga, la capital de la República Checa, y vivió en Israel antes de mudarse a Chicago en 2007, donde estudió y acabó dando clase en la School of the Art Institute de Chicago. A lo largo de los cinco años que vivió allí, creó una serie de obras sobre el entorno urbanístico de la ciudad, que incluía el John Hancock Center, el Crown Hall de Mies van der Rohe, en el campus del Instituto Tecnológico de Illinois, y las viviendas sociales de Cabrini-Green. De hecho, en 2011, durante los días previos a su demolición, alumbró las habitaciones de lo que quedaba de esta torre de apartamentos con luces que parpadeaban al ritmo de poemas escritos por antiguos residentes.

Para dar respuesta a la iniciativa *Changing Chicago*, optó por el vídeo en vez de por la fotografía fija tradicional. Cámara en mano, se dispuso a retratar distintas escenas urbanas: una calle vacía justo después de un desfile, un tramo del muro que alberga la cárcel del condado de Cook, o una parte de las gradas del campo de béisbol de los White Sox. La cámara no se mueve, pero los paisajes sí, unas veces más notablemente que otras. En un vídeo de la costa del lago Míchigan, hecho desde lo alto de una torre adyacente, se aprecian las sombras de la silueta de la ciudad desplazándose gradualmente por el encuadre, a medida que avanza el día. Hay otro del cruce de Englewood, una zona conocida por ser la más peligrosa de la ciudad. En el vídeo todo parece tranquilo, solo se ve alguna persona de vez en cuando, ensimismada en su día a día.

En contraste con las fotos originales de *Changing Chicago*, que captan lo que pasa en un instante, las imágenes de Tichy cuentan lo que ocurre en un lapso de tiempo. Su Chicago muta con el paso de los años, sí, pero también con el transcurso de los segundos, cargados de millones de historias incesantes y simultáneas. Con esta tarea quiere que te animes a dar tu propia perspectiva de los lugares que ves a lo largo del día a día. Pero no se trata de captar un momento, sino una versión dilatada de él.

Jan Tichy, *Changing Chicago (Sox)* (fotograma), 2012, instalación visual.

TE TOCA

Olvídate de tus tendencias fotoperiodísticas e ignora casi todo lo que sabes de la historia de la fotografía (aunque esto no significa que no sea importante). Aquí no tienes que captar un momento único ni la típica imagen icónica que condensa a la perfección un lugar, un tema o una época, sino todos los instantes imperfectos y triviales anteriores o posteriores a ese momento.

1 Busca un lugar con movimiento visual potencial.

2 Coloca la cámara encima de algo estable o fíjala a algún sitio y prepara el encuadre.

3 Graba un mínimo de dos minutos, sin mover la cámara y sin sonido.

CONSEJOS, TRUCOS Y VARIACIONES

▶ No hace falta que el movimiento sea extremadamente evidente. El vaivén de las hojas o los juegos de luces podrían valer. Otra opción es un lugar por donde transiten gente u otras cosas: un pasillo, una acera, un museo, un cementerio...

▶ El trípode es tu amigo, pero hay formas más ingeniosas de estabilizar la cámara: una pila de libros, gomas elásticas o cuerdas para atarla a algo fijo, o el suelo. Lo que seguramente no funcione es sujetarla con las manos. Si la cámara tiembla, por poco que sea, la tarea se va al traste. Si la primera toma es inestable, hazlo de nuevo.

▶ Tómate tu tiempo con el encuadre. Imagínate que vas a pintar un cuadro: ¿Dónde está la línea del horizonte? ¿Dónde quieres que estén los objetos fijos? ¿Qué quieres que se vea, que no se vea o que solo se vea un poco? Ten en cuenta el ángulo de la cámara: ¿La escena va a verse desde arriba, desde abajo, de frente o desde un ángulo sutil o exagerado?

▶ Busca el movimiento que quieres grabar o escenifícalo tú mismo. Prepara la cámara y ¡que empiece la acción!

▶ Probablemente se cuelen sonidos en la grabación, así que elimínalos cuando edites y difundas el archivo final.

▶ Vuelve al mismo sitio y repite el ejercicio en otro momento: ese mismo día pero más tarde, dentro de unas semanas o incluso pasados cinco años. ¿Qué sigue igual? ¿Qué ha cambiado?

DÉJATE GUIAR POR LA HISTORIA

Henri
Cartier-Bresson,
Hyères, France,
1932, impresión
en gelatina
de plata.

El fotógrafo Henri Cartier-Bresson (1908-2004) publicó su primer libro
de fotografías en 1952, bajo el título *Images à la sauvette,* que se podría
traducir como «Imágenes a hurtadillas». Sin embargo, el título que se
eligió para la edición en inglés fue *The Decisive Moment* [El instante
decisivo], en referencia a una cita del prólogo del cardenal de Retz:
«No hay nada en este mundo que no tenga un instante decisivo». El
libro reúne una selección de las primeras obras icónicas de Cartier-
Bresson, hechas antes de la Segunda Guerra Mundial en Europa,
Marruecos y México. En él describe sus comienzos como fotógrafo,
merodeando «por las calles todo el día... dispuesto a "atrapar" la vi-
da... [él] anhelando capturar, en los confines de una única fotografía, la
esencia misma de cualquier situación a punto de tener lugar delante
de los [sus] ojos». Las imágenes son una muestra de su estilo carac-
terístico y su filosofía: «La fotografía es reconocer simultáneamente,
en un instante, el significado de un acontecimiento y la perfección con
la que están organizadas las formas para dotar ese acontecimiento
de la expresión adecuada». El enfoque de Cartier-Bresson tuvo una
influencia enorme, tanto en sus imitadores como en sus detractores.

PALABRAS QUE SON DIBUJOS QUE SON PALABRAS

Kenturah Davis (1984)

Kenturah Davis siempre lleva una libreta encima. Y, aunque estuvo un tiempo sin hacer arte, ella siguió llenando las páginas de notas. Cuando retomó la actividad, se percató de que sus dibujos habían empezado a solaparse con su escritura. Entonces se le encendió una bombilla. Se había dado cuenta de que la naturaleza de una línea escrita no distaba mucho de la de una línea dibujada, salvo que en el primer caso nos enseñaron a dotar de significado esa secuencia concreta de marcas. Fue una revelación emocionante que le abrió una vía de investigación que sigue recorriendo a día de hoy.

Davis empezó a hacer dibujos superponiendo textos a mano, solapando palabras y frases repetidas para hacer un retrato de una persona. Los textos a veces son legibles, pero no siempre, y cada marca hace referencia en cierto modo a la persona retratada, ya sea a través de una descripción visual o de palabras vinculadas a su vida. Davis ha experimentado mucho con este proceso de trasladar la escritura al dibujo: ha usado sellos de caucho de letras en vez de escribir a mano, ha incluido códigos binarios y QR, y ha trabajado en 3D ciertos objetos e instalaciones. Las palabras y la imagen no plasman del todo bien a la persona, pero ese es el quid. El proceso de Davis es una metáfora de cómo la imagen y el lenguaje intentan con ahínco, aunque en vano, abarcar al ser humano. Las palabras insinúan la profundidad insondable de una persona y la imagen nos remite a su realidad física y su presencia en el mundo. De esa combinación surge un esbozo donde hay cabida para los matices de la existencia humana, que representa mejor a la persona que el texto o la imagen por sí solos.

En 2012, Davis se topó con la palabra *sonder*, que al parecer describe precisamente esta idea. Es una palabra original inventada por John Koenig para su proyecto *The Dictionary of Obscure Sorrows*, algo así como un diccionario de sentimientos tristes, y significa «comprensión de que cualquier transeúnte tiene una vida tan intensa y compleja como la tuya». A raíz de esto empezó una serie donde analiza esta experiencia de ver y reparar en desconocidos, donde estampa retratos de gente que

conoce (o no) con la palabra *sonder* y su definición (*Sonder*, 2015-2018). Al igual que en sus trabajos anteriores, Davis empezó escribiendo, siguió dibujando y acabó retrocediendo hasta crear una forma nueva de escritura que se puede leer de manera totalmente distinta.

Esta tarea la diseñó teniendo en mente una clase sobre la invención de la escritura que tuvo cuando estudiaba el posgrado, durante la cual no dejó de escribir en el cuaderno; no letras ni dibujos, simplemente formas. Para ella fue fascinante descubrir que su mano quería dibujar un estilo particular de marcas y que podía asignarles el significado que quisiera.

¿Dónde y en qué momentos el lenguaje no es suficiente? ¿Qué tipo de marca podrías hacer con la mano para empezar a describirlo?

Kenturah Davis, *Erin* (detalle), de *Infinity Series*, texto manuscrito, grafito sobre papel.

TE TOCA

Somos conscientes de que los diccionarios no recogen todas las palabras, ni siquiera los virtuales, que evolucionan constantemente. El lenguaje es flexible y eso es maravilloso. Las autoridades no son las únicas con potestad para manipularlo, tú también puedes. En un mundo cada vez más digitalizado, a veces nos olvidamos del poder misterioso de la caligrafía y de que el texto que brilla en las pantallas fueron en otro tiempo rayajos en piedra, un intento del ser humano de comunicarse con los de su especie. Y es todo obra nuestra, amigos. Todo.

1 Piensa en un sentimiento o una experiencia difícil de describir con el vocabulario existente. Déjalo macerar.

2 Con un bolígrafo, haz una marca en un folio con solo dos movimientos, sin levantar el boli del papel. Repítelo diez veces y procura que cada marca sea distinta.

3 Ahora, con tres gestos.

4 Y ahora, con cuatro.

5 Y ahora, con cinco.

6 Comprueba tu creación. Probablemente descubras que la mano tiende de forma natural a hacer ciertas marcas; identifica las que se parecen. De estas elige una que represente el sentimiento o la experiencia que te vino a la mente en el primer paso.

CONSEJOS, TRUCOS Y VARIACIONES

▶ Echa un ojo a tu libreta, diario o cualquier otro medio digital que uses para plasmar tus cosas. Busca ideas o sentimientos que te costó describir con pocas palabras o que no conseguiste captar del todo bien. Otra opción es seguir con tu día a día y fijarte en cualquier sensación o pensamiento que te gustaría transmitirle a otra persona.

▶ Aquí se especifica que hay que usar papel y boli, pero puedes interpretarlo como tú quieras. ¿Prefieres usar pincel, tinta, rotuladores, grafito...? Pues adelante. Lo mismo con la superficie de dibujo. Escoge lo que mejor te vaya a ti.

▶ No hace falta practicar. Lánzate a la piscina sin más y a ver qué pasa. Seguramente notes que te vas relajando según avanzas, cuando des con la cantidad de gestos que tú consideres óptima.

▶ ¿Has dado con una marca que describe a la perfección ese sentimiento o experiencia? ¡Viva! ¿No del todo? Inténtalo de nuevo. Repite esa cantidad de gestos las veces que haga falta hasta dar con el adecuado. O déjalo reposar y retómalo pasado un día o dos. Puede que pasaras por alto la marca perfecta, así que toma cierta distancia para ver si la reconoces posteriormente.

LÍMITES

Zarouhie Abdalian (1982)

En su trabajo, Zarouhie Abdalian parte siempre deliberadamente de las características más comunes de un lugar. Sus intervenciones van desde cubrir la ventana de un edificio de oficinas del centro de Oakland con plástico Mylar que vibra a distintas frecuencias (*Flutter*, 2010) hasta colocar cuñas de madera lacada entre las tablas del entarimado de una galería de Melbourne (*Simple Machines*, 2014). Con estas acciones relativamente simples y poco espectaculares, Abdalian dio vida a esos espacios de forma sutil pero impactante.

Cuando la invitaron a participar en la Bienal de Berlín de 2014, Abdalian eligió la escalera del KW Instituto de Arte Contemporáneo como foco de atención. Abrió la ventana que hay al final de las escaleras, colocó un señuelo de plástico con forma búho en el alféizar e instaló cerca un equipo de sonido que reproducía «Nacht und Träume» [La noche y los sueños], de Franz Schubert. Nada más entrar en el edificio se escuchaba la música a lo lejos, que iba aumentando progresivamente mientras te acercabas al final de las escaleras, donde estaba el búho mirando al exterior, una panorámica de los tejados berlineses. Justo ahí la experiencia sonora alcanzaba su cota más alta e intensa, un *lied* alemán muy emotivo cantado por una soprano que expresa su anhelo por la noche y los sueños venideros, con el humilde búho contemplativo a tu lado, guiando tu mirada y protegiéndote de los intrusos del mundo exterior. Quizás estando allí uno piensa en la diferencia entre el interior y el exterior, entre qué espacios están designados para albergar experiencias «artísticas» y cuáles no. Estando en Berlín, quizás te acuerdes de ese pasaje del filósofo alemán G. W. F. Hegel sobre la lechuza de Minerva, que «solo alza el vuelo cuando llega el crepúsculo»; viene a decir que el filósofo entiende una época cuando esta ya ha pasado. O quizás simplemente le sonrías a ese búho tan gracioso y pares un momento para disfrutar de la panorámica y la música.

A Abdalian le atraen los umbrales, esas zonas que señalan una transición entre dos tipos de espacios distintos. Usa materiales comunes y de cierta ligereza para hacer modificaciones que cambian sutilmente

la percepción de la gente que interactúa con su obra. Sus instalaciones están hechas de tal manera que casi parece que el lugar en cuestión habla por sí mismo, poniendo de relieve insistentemente, aunque sin levantar la voz, cosas que ya están ahí, pero que cuesta percibir.

Abdalian quiere que identifiques los umbrales, visibles o invisibles, que hay a tu alrededor. ¿Qué harías para sacarlos a la luz y darles la palabra?

Zarouhie Abdalian, *a caveat, a decoy*, 2014, panorámica desde la instalación, VIII Bienal de Berlín.

TE TOCA

Hay límites en todas partes, pero no siempre son evidentes. Algunos son artificiales, como ventanas, puertas y vallas, pero también los hay naturales, como la línea del horizonte, los ríos o los acantilados. Un límite marca la transición entre varias naciones, entre espacios públicos y privados, o dónde puede llevarse a cabo (o no) una actividad. Vas a tener que aguzar tu capacidad de observación, fijarte en los espacios que te rodean como si lo hicieras por primera vez, y ayudar a los demás verlos así también.

1 Busca dos espacios con un límite en común.

2 Haz algo para destacar o alterar la relación entre ambos espacios, como reconfigurar o estimular el límite donde se encuentran.

CONSEJOS, TRUCOS Y VARIACIONES

▶ Un día cualquiera o durante un paseo, haz fotos de todos los límites que veas o intuyas. Observa las fotos, dales una vuelta y elige la que más te llame la atención. Vuelve a ese sitio y piensa en qué podrías hacer para destacar la división existente.

▶ Busca lugares proclives a la tensión, como una frontera controvertida entre varios países o la línea donde tu vecino deja de cortar el césped. El espacio disputado puede ser emocional o psicológico. Averigua dónde te sientes bienvenido y dónde no, dónde te sientes cómodo o incómodo.

▶ Investiga el lugar, obsérvalo. ¿Cómo lo atraviesa la gente? ¿Qué expectativas genera? ¿Qué tipo de materiales encajarían allí y cuáles parecerían fuera de lugar? Ayúdate de estas preguntas para dar con formas de resaltar el límite.

▶ Si es visible, una opción rápida es hacer una foto o un frotado (véase la p. 1, «Muestras de superficies»). Sea como fuere, plantéate añadir o quitar algo. Puedes promover tú mismo una acción, como una actividad o una *performance*. Organiza un concierto en un lugar donde la sombra cae en un sitio y un momento concretos. Haz un vídeo o graba un audio del propio acto de cruzar el límite.

▶ Estos son algunos de los límites identificados y destacados hasta el momento: el cambio de una página a otra en un libro; una obra de arte y la superficie de trabajo; la casa propia y el mundo; la acera y la calle; dos lugares donde en cada uno se habla un idioma distinto; naturaleza y civilización; orden y caos; el bien y el mal; células cancerosas y no cancerosas; infancia y adultez; peces y animales terrestres; mi espacio mental y el mundo físico; lo inacabado y lo acabado.

RESULTADO

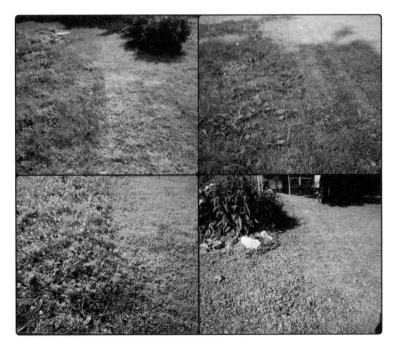

Caroline-Isabelle Caron, *Stolen Boundaries*, 2015, fotomontaje.

Siempre me ha fascinado lo mucho que los vecinos se esmeran (o no) con su jardín delantero, que en realidad es el mismo; tienen muy claro dónde acaba cada uno. Establecen un límite de propiedad imaginario ajeno a la naturaleza. Los vecinos lo dan todo marcando en el césped los límites de su propiedad, una línea que con cada segada se desplaza un poco más. Es bastante irónico, teniendo en cuenta que mi ciudad está en territorio *anishinaabeg* no cedido. Nosotros, los colonos, nos hemos adueñado de tierras robadas y hemos usurpado su soberanía. Es todo mentira, todo es robado.

APAGADO

Lauren Zoll (1981)

Solemos asociar el color negro al vacío. Pero los cuadros totalmente negros de Lauren Zoll te llevan a mundos dinámicos llenos de color, textura, luz e información.

Esta artista sintió el impulso de hacerlos después de pasar una época de mucho sueño. Empezó por intentar representar la experiencia de tener los ojos cerrados y vertió una cantidad ingente de pintura de látex negra sobre unos paneles. Pero se dio cuenta de que, intentando representar el vacío, algo se había materializado. Mientras la pintura se secaba, la superficie brillante de los cuadros se fue arrugando, replegando y llenándose de motas, creando reflejos caprichosos y maravillosos.

Cuando los paneles estuvieron secos del todo, Zoll probó varias formas de presentarlos y darles vida. Dispuso los cuadros delante de bodegones hechos con accesorios, telas y papeles de colores que se reflejaban en la superficie y creaban formas difusas de colores. Los fue colgando de maneras distintas para captar los reflejos cambiantes en fotos y vídeos. Fijó uno de los cuadros en el techo de su coche, con una cámara de vídeo apuntado a la superficie, y salió de noche para grabar los juegos de luces y los colores temblorosos.

No son cuadros estáticos colgados en una pared donde se muestra una imagen fija a un público pasivo. Más bien, estos paneles brillantes suscitan movimiento y presentan vistas distintas según el ángulo desde el que se miren, el momento del día y las condiciones cambiantes de la sala y sus ocupantes. Zoll dio vida a los cuadros, que parecían decirle: «Nosotros también vemos».

Un día que estaba tan tranquila en el sofá se le ocurrió esta tarea. Al igual que cuando tienes los ojos cerrados, estar «apagado» en este sentido no tiene que ser menos productivo; pueden surgir pensamientos inesperados y formas de ver alternativas. ¿Qué más, aparte del cuerpo, es importante cuando estamos «apagados»? Estando en el sofá mirando a la nada, vio que se abría un claro en un campo normalmente dominado por el negro, donde la información visual era sorprendentemente variada.

Lauren Zoll, *Fabric + Film,* (fotograma), 2012, vídeo monocanal.

TE TOCA

Aunque parezca que este proceso no va a dar lugar a conocimientos profundos ni imágenes interesantes, no es así. Aprovecha la plétora de pantallas que abundan en el día a día del siglo XXI y, en vez de usarlas para sumergirte en imágenes de lugares y épocas distintos, úsalas para mostrar el mundo visual y dinámico que nos rodea por doquier. Apaga la pantalla, aguza la vista y descubre las ilusiones ópticas ocultas tras las pantallas «apagadas».

1 Apaga una pantalla cualquiera.

2 Haz una foto donde solo aparezca ella, pero piensa bien en los colores, los patrones y las formas. No incluyas ninguna figura humana.

CONSEJOS, TRUCOS Y VARIACIONES

▶ El móvil, el ordenador, la tableta y la tele son las opciones más obvias, pero la puerta del horno o del microondas también son pantallas en cierto modo, o una mesa muy brillante, o la superficie de un estanque iluminada de determinada manera.

▶ Cuando ya tengas elegida una pantalla «apagada» y una cámara a mano, empieza a hacer fotos, muchas. Cambia de sitio y sigue haciendo fotos. Intenta captar el reflejo desde muchos ángulos y luego echa un ojo a las fotos para ver cuáles destacan. No te centres en lo que ves tú, sino en lo que ve la pantalla.

▶ Aunque un espacio parezca aburrido, puede que oculte reflejos alucinantes. No hace falta que vayas a ningún lugar espectacular. Luces, sombras y formas borrosas pueden dar resultados muy chulos cuando se reflejan en una pantalla quebrada y llena de huellas.

▶ Haz la tarea expresamente y luego estate atento a los «apagados» que surgen de forma natural en el exterior. A lo mejor estás en una reunión distraído y de repente ves un reflejo maravilloso en la pantalla ladeada de un portátil

Jean Lieppert Polfus, *Wedding Phone*, 28 de junio de 2014, Escanaba, Míchigan.

DÉJATE GUIAR POR LA HISTORIA

Espejo de Claude, fabricante desconocido, 1775-1780, espejo negro.

Entre la gente rica y elegante del siglo XVIII que hacía el «grand tour» por Europa, el espejo de Claude era el accesorio de viaje por excelencia. Era habitual que, cuando aparecía un paisaje especialmente bonito, la gente sacara de su estuche este espejito ligeramente convexo con la superficie tintada de negro. El portador, ya de espaldas al paisaje, lo sujetaba de tal manera que este se reflejaba en el espejo. El cristal simplificaba la gama de tonalidades y hacía que la imagen resultante se viera más clara y definida. Se llama así en honor al artista francés del siglo XVII Claude Lorrain, ya que sus conocidos cuadros de paisajes tenían un brillo similar al que se aprecia en el espejo de Claude. Los artistas lo usaban para enmarcar y nivelar la imagen, mientras que a los turistas les gustaba la apariencia «pintoresca» que dotaba a las panorámicas, término recientemente acuñado y descrito por aquel entonces por William Gilpin como «esa clase de belleza peculiar que resulta agradable a la vista».

PENSAMIENTOS, OPINIONES, ESPERANZAS, MIEDOS, ETC.

Gillian Wearing (1963)

Gillian Wearing no es extrovertida, pero, por voluntad propia, ha cogido la rutina de interactuar y colaborar con desconocidos. A principios de la década de los noventa, se asentaba en cualquier lugar de Londres con su cámara y un portapapeles, paraba a los viandantes y les pedía que escribieran lo que se les pasara por la cabeza. A veces la ignoraban, pero mucha gente sí paraba, y la escuchaban y se tomaban en serio el proyecto. Luego hacía una foto al participante sujetando su escrito y le pedía permiso para usar la imagen en su serie *Signs That Say What You Want Them to Say and Not Signs That Say What Someone Else Wants You to Say* [Señales que dicen lo que tú quieres que digan, no señales que dicen lo que otra gente quiere que digas] (1992-1993).

Esta serie de más de cien fotografías conforma un abanico muy amplio de retratos que representan personas e ideas. Algunas declaraciones son un reflejo del momento y el lugar en el que se recopilaron («¿Saldrá Gran Bretaña de esta recesión?»); otras son de corte filosófico («Todo en la vida está conectado; la cuestión es saberlo y comprenderlo»), y muchas más son bastante íntimas («Estoy desesperado»). A Wearing le sorprendió mucho lo francos y vulnerables que eran los colaboradores. No tuvo que persuadir a la gente. Les gustaba tener la oportunidad de expresar lo que pensaban. Ella los invitaba a participar en su propia representación y ellos aceptaban sin más.

En sus trabajos posteriores siguió indagando sobre la distancia que separa la apariencia exterior y la realidad interior, y de nuevo invitó a la gente a participar. En 1994 puso un anuncio en la revista *Time Out* que decía: «Confiesa tus secretos en un vídeo. No temas, irás disfrazado. ¿Tienes curiosidad? Llámame». Invitó a la gente que contactó con ella a ocultarse tras un disfraz y accesorios y a confesar sus secretos como ellos quisieran en un vídeo. Eso alentó a los participantes a admitir cosas que jamás habrían admitido de otra forma, y, una vez más, a Wearing le sorprendió tanto la franqueza de la gente como su facilidad para abrirse.

De pequeña vio *The Family* y *Seven Up!*, unas de las primeras series documentales de la televisión británica, consideradas por muchos como las precursoras de la telerrealidad, y ya entonces le llamó mucho la atención la autenticidad de la que se vanagloriaban. En su trabajo, Wearing analiza el terreno pantanoso que separa la vida pública de la privada, algo mucho más difícil en la era de las redes sociales, que ofrecen formas infinitas de anonimato, fisgoneo y confesiones. A ella no le asusta involucrarse en su propia investigación y analiza con tanta facilidad su forma de crear y presentar su identidad como la del resto. En uno de sus trabajos más recientes la artista se fotografió a sí misma disfrazada y con máscaras intrincadas, y se puso en la piel de artistas famosos y familiares suyos mientras miraba fijamente a la cámara.

Wearing define así su enfoque: «Me invento una estructura, una idea que me abre la puerta a muchos mundos distintos». Aquí te invita a que busques tu propia estructura o idea, una puerta que te atrevas a atravesar, sin miedo.

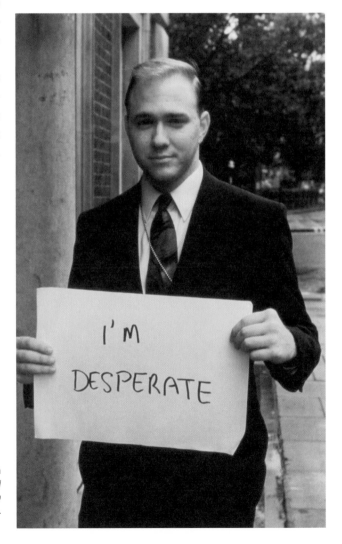

Gillian Wearing, *«I'm desperate»*, 1992-1993, de la serie *Signs That Say What You Want Them to Say and Not Signs That Say What Someone Else Wants You to Say*, impresión cromogénica sobre aluminio.

TE TOCA

La gente tiende a rodearse de personas con las que se lleva bien, con deseos, necesidades e ideas sociales y políticas similares. Wearing quiere que salgas de tu zona de confort conformada por amigos y allegados con ideas afines y que entables conversación con desconocidos, fuera de tu esfera social. Tienes que estar preparado para afrontar perspectivas políticas y vitales distintas a las tuyas, y recuerda que la idea no es que esas personas sean un reflejo de ti.

1 Busca a alguien a quien te gustaría retratar, alguien que no conoces y de quien no sabes nada, ya sea en un espacio público o a través de un anuncio, de un amigo o de un compañero de trabajo.

2 Hazle una pregunta concreta o más general.

3 Deja constancia de la respuesta en una foto o un vídeo; intenta que sea algo único y que exprese de verdad sus pensamientos, opiniones, esperanzas, miedos, etc.

CONSEJOS, TRUCOS Y VARIACIONES

▶ Hace falta echarle mucho valor para ponerte a hablar con alguien que no conoces, pero si empiezas con una pregunta significativa para ambas partes quizás la otra persona acceda a colaborar.

▶ Si abordas a la gente en público para hacerle una pregunta, seguro que más de uno te va a ignorar o a rechazar. No pasa nada. No es nada personal.

▶ ¿La pregunta ha funcionado? Probablemente no lo sepas hasta después de hacérsela a varias personas. Si la gente no te sigue, modifica la pregunta e intenta plantearla de otra forma. A lo mejor influye la ubicación que has elegido.

▶ Intenta no poner palabras en boca de los participantes. Déjalos hablar, no interfieras para llevarlos a tu terreno.

▶ ¿Esto te agobia? Imagínate que eres otra persona y plantéate cómo lo afrontaría ella. Saca al reportero o al encuestador que llevas dentro o inspírate en artistas de la fotografía como Lisette Model, Roy DeCarava, Diane Arbus o Bill Cunningham.

▶ Evita la tentación de hacer lo mismo que Wearing en *Signs*. ¿Qué otros enfoques podrías usar para hablar de quién eres, dónde estás y en qué momento de tu vida?

▶ Como siempre que trates con gente desconocida, ándate con cien ojos y sé prudente. Dile a alguien lo que vas a hacer y dónde vas a estar o ve con un amigo, familiar o colaborador. Si para conseguir participantes pones un anuncio o buscas en las redes sociales, procura quedar con ellos en un lugar público.

«EL TRABAJO ME OBLIGA A AFRONTAR MIS POSIBLES CARENCIAS, COMO SER INTROVERTIDA Y RESERVADA. ESO NO QUIERE DECIR QUE NO SEA ATREVIDA O QUE NO QUIERA EXPERIMENTAR COSAS; TODO LO CONTRARIO. CONOZCO UN MONTÓN DE ARTISTAS TÍMIDOS DE LOS QUE JAMÁS LO HABRÍAS PENSADO AL VER SU TRABAJO.»

—GILLIAN WEARING

OBJETO VERGONZOSO

Geof Oppenheimer (1973)

Geof Oppenheimer siempre ha tenido predilección por los materiales y por lo que tienen que decir. Cuando estaba estudiando, Oppenheimer supo de esta cita del filósofo Alan Watts: «Una cosa es un pensamiento». Se quedó flipando; tuvo la revelación de que todas las cosas que nos rodean tienen un significado inteligible para nosotros y para los demás. Esta idea hizo que se replanteara su actividad escultórica, que empezó a ver como una forma de dotar de un significado nuevo a un objeto que ya tiene uno, a través de su disposición en el espacio. A diferencia de la pintura, que para él era un mundo aparte, en un marco distinto, la escultura ocupa espacio, el cual rellena con materiales y objetos comunes a todos.

Una obra que creó en 2014 combina materiales tradicionales de la escultura, como mármol y acero, con objetos tan insospechados como unos pantalones y un soplador de hojas. La escultura se parece vagamente a una figura; es una especie de armazón de acero galvanizado en forma de escalera, montado sobre una base de mármol. A la altura de los hombros de la estructura cuelga un soplador de hojas, y un poco de yeso cubre una unión donde iría una rodilla; alrededor de los «pies» descansan unos pantalones de lana de la casa Brooks Brothers. El conjunto se alza sobre un pedestal de madera reacondicionada de unos sesenta centímetros y el tubo del soplador apunta hacia el suelo como inerte.

Es una escultura curiosa y graciosa. Incluso tiene cierto patetismo. Es todo lo contrario a la típica escultura heroica de un político, un filósofo o de un general de guerra proclamado. La escultura es fruto de la curiosidad de Oppenheimer por lo que implica hacer cosas en el mundo actual, donde los trabajos más duros suelen pasar desapercibidos o reemplazarse por máquinas. El trabajo ya no es rastrillar las hojas a mano tranquila y metódicamente, sino que un aparato las sople por ti. La figura se erige como una especie de monumento al trabajo, un recordatorio de su deshumanización, su devaluación y su abstracción.

A Oppenheimer le da vergüenza esta escultura, pero eso le gusta. Tituló la pieza *The Embarrassing Statue* [Estatua vergonzosa], sin aclarar, de forma intencionada, si el adjetivo se refiere al público, al artista o a la propia escultura. La escultura de Oppenheimer y la tarea que propone son un recordatorio de que el arte provoca infinidad de reacciones y estados mentales, incluso desagradables.

¿Qué materiales y objetos te incomodan? ¿Podrías usarlos para crear tu propia escultura vergonzosa?

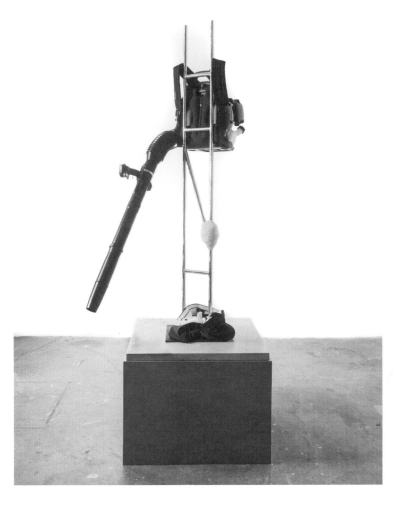

Geof Oppenheimer, *The Embarrassing Statue*, 2014, acero galvanizado, soplador Husqvarna 150BT, pantalón Brooks Brothers, mármol, vendas de escayola y madera MDF.

TE TOCA

El arte no siempre hace que te sientas bien. Refleja los momentos dolorosos y desagradables de la vida igual de bien, o incluso mejor, que los más maravillosos y grandiosos. En esta tarea tienes que pensar en tus propias experiencias y analizar los objetos que te rodean bajo el foco de «una cosa es un pensamiento». ¿Qué harías para transformar materiales conocidos en cosas ajenas? ¿Qué combinación original de objetos te haría sentir como si fueras por la calle con los pantalones bajados? ¿Como si tu soplador de hojas fuera un colgajo inerte a la vista de todos?

1 Crea algo que te incomode usando un material o varios.

2 Ponle título.

CONSEJOS, TRUCOS Y VARIACIONES

▶ El término «vergonzoso» no significa lo mismo para todo el mundo. ¿Es algo que te hace sentir desgraciado o que te genera cierta emoción? Piensa en qué significa para ti y en momentos en los que lo pasaste muy mal por su culpa. Toma nota, haz bocetos o recopila imágenes que representen esos momentos. ¿Qué materiales te dan vergüenza? ¿Algo blando y húmedo, bulboso, duro, afilado...? (El material vergonzoso de Geof Oppenheimer es el tejido de felpa).

▶ El objeto no tiene que ser metafórico. Intenta hacer esta tarea usando el lenguaje material, pensando en formas y texturas vergonzosas pero que no parezcan necesariamente un cuerpo o símbolo que dé vergüenza a primera vista. La gelatina es una sustancia vergonzosa sublime: tiembla, se encoge y recuerda al cuerpo sin ser algo humano.

▶ Si quieres representar una figura, adelante. Lo bueno del cuerpo es que todo el mundo tiene uno y es algo que todos entendemos.

▶ Puedes hacer una escultura, preparar una instalación o presentar tu original composición de materiales a través de fotos, vídeos o animaciones.

▶ Sustituye «vergonzoso» por otro adjetivo y haz la tarea de nuevo. Puede ser un objeto ansioso, guapo, celoso, obediente, famoso, tímido, vacío, frío, aburrido, cariñoso, indeciso, malhumorado, lógico…

RESULTADO

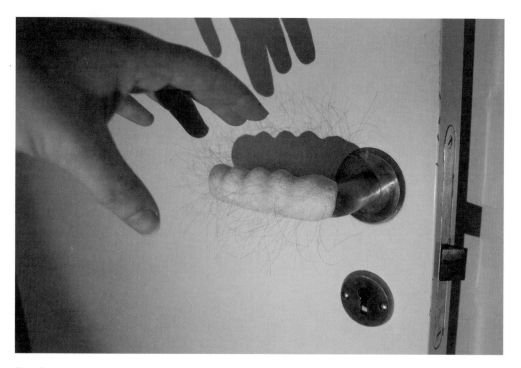

Tilda Dalunde, *Embarrassing Object (hair is only allowed in certain places)*, 2016, manija de puerta y pelo.

¡AL ACECHO!

Deb Sokolow (1974)

Hace tiempo, Deb Sokolow y su pareja tuvieron que resolver un enigma: los domingos por la mañana, al salir a la entrada de casa a coger el *New York Times*, el periódico nunca estaba si eran más de las siete y media. Estuvieron varias semanas tratando de adelantarse al ladrón, pero, después de muchos intentos fallidos, se propusieron atrapar al culpable. Un domingo, Sokolow se levantó pronto, cogió el periódico y dejó en su lugar una edición antigua en una bolsa con una nota que decía: «TE ESTAMOS VIGILANDO». Y aunque esa era la intención, estaban muy cansados y volvieron a acostarse. La semana siguiente plantaron otro señuelo con una nota que decía: «YA SABEMOS QUIÉN ERES». Esta vez, Sokolow sí que se apostó en la cafetería de enfrente de casa para vigilar la entrada. Estuvo toda la mañana vigilando y esperando, pero nadie se llevó el periódico, ni entonces ni nunca más.

Sokolow tiene predilección por las tramas elaboradas y el teatro. Lleva desde 2003 haciendo dibujos e instalaciones tan altas como una pared, donde usa letras gruesas manuscritas, diagramas y bocetos para contar historias enrevesadas. Combina realidad y ficción para abordar todo tipo de temas, desde el argumento de la película *Rocky* y la vida de sus vecinos hasta complejas teorías conspirativas y tramas políticas. Entre sus dibujos se encuentran trabajos con diagramas sobre las rarezas de los expresidentes de Estados Unidos o donde investiga la desaparición sospechosa de un restaurante griego llamado Pentagon, así como *Frank Lloyd Wright's Sadistic Side* (2015-2016), que cuenta la historia de una silla de tres patas, diseñada por el famoso arquitecto para el secretariado de la empresa Johnson Wax, que se volcaba si no te sentabas de una manera concreta. El narrador de todas estas historias es una persona poco fiable, pues mezcla verdad y especulación, seriedad y ridiculez.

Para esta tarea tienes que ponerte en la piel de un narrador y desencadenar una historia, colocando algo, común o inusual, en un lugar público y observando qué pasa. Sokolow hizo un experimento tras la operación de vigilancia del periódico: dejó un objeto curioso en la acera

de enfrente de su casa, un libro sobre conspiraciones con ciertos capítulos marcados con un billete de un dólar. Estuvo observando desde la ventana, anotando sin perder detalle quién paraba y miraba, quién lo cogía y qué pasaba después.

Ha llegado la hora de que pongas a prueba tu capacidad de observar, prestar atención e improvisar. Ha llegado la hora de… ¡acechar!

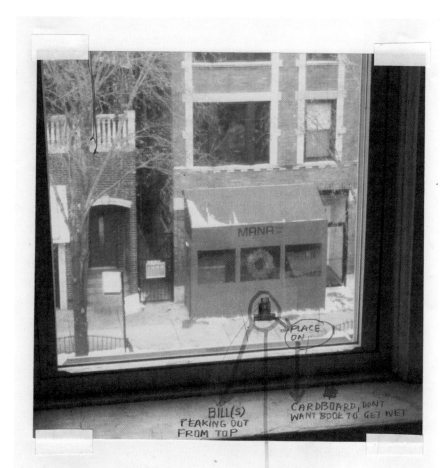

Deb Sokolow,
Stakeout Journal,
Page 3, 2013, foto y
lápiz sobre papel.

FINALLY

MAN, BETWEEN AGES 24-37

PICKS UP BOOK AFTER CIRCLING BACK
 AROUND

PULLS OUT BILLS, PLACES BILLS IN

POCKET

DOESN'T DISCARD IT! ☆ TAKES BOOK.
THIS IS SIGNIFICANT.

~~GETTING MORE~~ NOT TIGHT
~~INTERESTED~~ HE'S WEARING KHAKI PANTS

WILL HE READ HAT STUDENT?
THE BOOK? BACKPACK NOT FASHIONABLE
IT'S AN EASY MORE UTILITARIAN
READ

Deb Sokolow,
*Stakeout Journal,
Page 1*, 2013,
foto y lápiz sobre papel.

EXITS THIS
WAY DOWN
DIVISION
STREET.

~~TAKES~~ 33
MINUTES
WAITING?

TE TOCA

¿Te encanta observar a la gente? Levanta los ojos de la pantalla, mira la vida real y dale un uso productivo a tu impulso voyerista. Pero hazle caso a tu instinto y busca una manera adecuada de hacerlo. Puede que tengas que hacer el esfuerzo de salir un poco de tu zona de confort, pero en el fondo esta tarea trata de la empatía. Tu cometido es imaginarte a los demás de manera compleja e idear una forma de hacerle un regalo a un desconocido sin asustarlo.

1 Busca un objeto llamativo y déjalo en un lugar público, a disposición de la gente.

2 Elige un puesto de vigilancia desde donde observar lo que pasa.

3 Documenta la experiencia.

CONSEJOS, TRUCOS Y VARIACIONES

▶ Piensa bien en la ubicación, en el tipo de gente que pasa por allí y en qué momentos. ¿Te da cosa hacerlo en un espacio abierto? Hazlo en una cafetería cercana, en la oficina, en tu habitación, en el pasillo de la universidad o incluso en tu propia casa, con algún familiar incauto.

▶ Elige un objeto que atraiga a los transeúntes que pasan por esa ubicación concreta. Quizás algo obvio y que cante, o quizás algo más curioso pero sutil. ¿Qué podría despertar la imaginación de la gente? ¿Una escultura de una rana que ofrece pastillas de menta? ¿Un tutú amarillo con una nota que dice: «Baila conmigo»? ¿Una pistola de burbujas? ¿Una cámara desechable con directrices para hacerse un selfi? (¡Son todas respuestas reales!).

▶ ¿El objeto casi no llama la atención? Cámbialo de sitio, modifícalo o prueba con otra cosa. Elige un momento del día en el que ese lugar esté más o menos concurrido. Ponte en la piel de los transeúntes. ¿Qué haría que parases?

▶ Desarrolla tu habilidad de observación: toma notas, dibuja, graba tus hallazgos en audio o usa cualquier otro método que a ti te parezca lógico. No escatimes en detalles y deja constancia incluso de aquello aparentemente irrelevante, como la ropa que llevan, cuánto tiempo pasan mirando el objeto, si hablan con el acompañante, etc. Resalta las notas que más te llamen la atención.

▶ No acoses a nadie ni infrinjas la ley. Estás en tu derecho de usar los ojos y el sentido de la vista en público (casi siempre), pero no sigas a nadie ni te pongas en peligro.

▶ Nunca dejes que la verdad interfiera en una buena historia. Si no pasa nada realmente destacable, ¿por qué no te imaginas lo que podría haber pasado?

DÉJATE GUIAR POR LA HISTORIA

Vito Acconci, *Following Piece*, 1969, impresiones en gelatina de plata, rotulador y mapa sobre tabla.

Vito Acconci (1940-2017) se lanzó a la aventura y entre el 3 y el 25 de octubre de 1969 estuvo recorriendo las calles de Nueva York buscando al azar transeúntes que fueran solos. Se propuso seguirlos hasta que entraran en un edificio o un espacio privado. Acconci ideó un plan y fue trazando en un mapa todos los recorridos que hacía siguiendo a la gente; también apuntaba el tiempo invertido y cualquier hecho destacable acontecido durante el trayecto. A mitad de camino entre la *performance* y el arte conceptual, *Following Piece* obligó a Acconci a renunciar al control artístico y a dejar su destino en manos ajenas. «Ya casi no soy yo; vivo a merced de este plan». Este proceso pone de manifiesto los límites, generalmente confusos, entre el espacio público y el privado y plantea cuestiones como qué acciones se consideran socialmente aceptables.

AMIGO IMAGINARIO

JooYoung Choi (1982/1983)

El mundo ficticio expansivo de JooYoung Choi se llama Cosmic Womb [Matriz Cósmica] y su lema es «Ten fe, porque siempre habrá alguien que te quiera». Choi empezó a imaginarse este sitio de pequeña, cuando vivía con sus padres adoptivos en Concord, en el estado de New Hampshire; descubrió Corea del Sur, su lugar de nacimiento, gracias a los libros y el cine. El Asia sobre el que leía parecía mágico, lleno de dragones, mitología y artes marciales, y Choi suplía los vacíos de su pasado con una patria imaginaria creada por ella misma.

Con el tiempo, Choi fue consciente de los matices de la realidad de su país de origen y ya de mayor conoció a su familia biológica. Pero no quería deshacerse ni olvidar el mundo que se había inventado, así que se propuso contar sus historias a través de su arte. Para narrar los relatos sobre Matriz Cósmica y sus habitantes utiliza cuadros, decorados, títeres, prendas de ropa, música, vídeos e instalaciones. Este paracosmos lo rige la reina Kiok junto con la capitana Spacia Tanno, y su población está compuesta por una infinidad de seres fantásticos y un terrícola de Concord. Cada personaje tiene su propia historia sobre su creación y relatos interconectados que configuran la mitología de Matriz Cósmica.

Uno de los personajes, Bernadette Aala Bronaugh, surgió cuando Choi se dio cuenta de que algunos amigos suyos se sentían desalentados y desesperados. Por entonces ya existía Larry, al que le gusta tirar del carro y comerse los sentimientos feos; así que le dio una hermana, que siempre quiere estar contigo. Ella es valiente como un oso y se come las desesperaciones. El nombre completo de Bernadette combina sus herencias estadounidense, alemana e irlandesa por parte de su familia adoptiva, y su forma es una amalgama del equidna y su hocico largo; del hipogrifo, una criatura legendaria mitad águila (parte superior) y mitad caballo (parte inferior), y del mítico Bulgasari coreano, un ser que come tallarines, metal y fuego, conocido por luchar contra el mal. Mientras estaba dibujando y fabricando una marioneta de su personaje, Choi descubrió que Bernadette es muy buena bailarina.

Solemos concebir la imaginación como algo que no tiene lugar en la vida adulta. Pero Choi propone retomar el contacto con nuestra capacidad imaginativa más radical y suplir los vacíos de nuestra propia vida con la creatividad. Si tuvieras que concebir un ser, ¿cómo sería? ¿De dónde vendría? ¿Cuál sería su propósito en la vida?

JooYoung Choi, *Sketches of Bernadette*, 2016, escaneo de boceto hecho a mano.

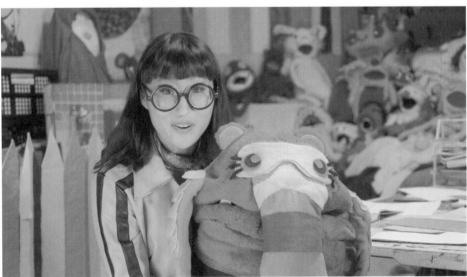

JooYoung Choi con *Bernadette*, 2016, forro polar, fieltro y espuma de polietileno.

TE TOCA

Choi ha creado muchos personajes, pero tú solo vas a hacer uno. No obstante, esto no es excusa para no inventar un mundo para tu amigo nuevo ni para concebirlo como un ser completo con pensamientos, talentos, motivaciones y sentimientos; aunque quizás no descubras estos atributos hasta que tu amigo sea una realidad.

1 Crea un amigo imaginario con los medios que tú quieras.

2 Hazlo realidad y preséntaselo a la gente.

CONSEJOS, TRUCOS Y VARIACIONES

▶ ¿Tienes algún problema o asunto que afrontar? Piensa en qué clase de amigo podría consolarte, protegerte o ayudarte con una necesidad que tengas. O quizás conoces a alguien a quien le vendría bien un amigo imaginario, en cuyo caso podrías hacerlo para esa persona.

▶ ¿Te encanta tallar madera o trabajar con alambre? Empieza con un material que te guste y a ver cómo se desarrolla la cosa. Animaciones, dibujos, fotografías, collages... Todo vale.

▶ ¿Qué tres animales te encantaban cuando eras pequeño? Combínalos en un único ser, teniendo en cuenta las cosas que más te gustan de cada uno. (Las jirafas, con su cuello largo, tienen unas vistas fantásticas).

▶ Para mentalizarte, ¡ve algún programa infantil! *Fraggle Rock*, *Los teleñecos*, *Barrio Sésamo*... Cualquier cosa que diera rienda suelta a tu imaginación cuando eras pequeño.

▶ Dale todas las vueltas que haga falta. Tu amigo podría aparecer en un santiamén o hacerse de rogar un poco. Escribe las ideas que surjan o empieza a dibujar y a ver qué pasa.

▶ Para entender el pasado de tu amigo quizás lo primero que debes hacer es crearlo.

▶ Jugar con él te ayudará a tener una idea de quién es realmente, de dónde viene y cuál es su cometido en la vida.

▶ ¡No te saltes el último paso! Esta criatura es solo para ti, pero échale valor y preséntaselo a más gente, a ver qué pasa. Ponlo en tu mesa de trabajo, llévalo a una cena familiar o a dar una vuelta, o preséntalo públicamente en las redes sociales.

DÉJATE GUIAR POR LA HISTORIA

Alexander Calder, *Pegasus*, parte de *Cirque Calder*, 1926-1931, madera pintada, alambre, chapa y cuerda.

Mucha gente asocia a Alexander Calder (1898-1976) con sus esculturas abstractas colgantes llamadas «móviles» o con sus estructuras «estables» a gran escala que descansan en el suelo firmemente. Pero antes de todo eso, Calder creó un circo con piezas de aquí y allá e hizo una representación con él para amigos y otros artistas. Fabricó una colección de figuras en miniatura con alambre, tapones de botella, pinzas para la ropa, corchos y tela, que se movían y hacían cosas; acróbatas, payasos, un tragasables y distintos animales que Calder presentó sucesivamente para entretener a sus invitados con rutinas elaboradas que él mismo narraba, todo acompañado de música y matracas. Quedó patente lo bien que este artista dominaba la energía, al igual que su ingenio, su empatía por el público y su imaginación desbordante.

CARTEL FALSO

Nathaniel Russell (1976)

Cuando Nathaniel Russell estaba en el instituto, sus amigos y él querían montar un grupo. Se les ocurrió el nombre Dolemite Junior y Russell incluso diseñó una camiseta. El grupo nunca llegó a buen término, pero poco después uno de verdad contactó con Russell para que les hiciera la carátula de su álbum. Y él lo hizo con mucho gusto.

Desde entonces ha hecho muchos trabajos por encargo: ha diseñado portadas de álbumes, carteles, monopatines y murales, todo con un estilo característico que combina un uso comedido de líneas y formas, texto y mucho humor. Y sus trabajos como artista independiente o para clientes imaginarios rezuman el mismo estilo: hace serigrafías y grabados en madera, cuadros, ilustraciones, libros y esculturas. El dibujo es la esencia de toda su obra. Cuando estudiaba el arte del grabado y sus exponentes, Russell empezó a apreciar de verdad el poder de la línea y entendió que tomar una decisión muy buena es mejor que tomar veinte que están bien sin más.

Su obra entera se caracteriza por un tira y afloja sosegado entre la realidad y la imaginación. Para su serie *Fake Books*, evocó portadas de volúmenes imaginarios donde combina imágenes pintadas o encontradas con títulos escritos a mano (*Introduction to New Amateur Graffiti for Beginners*; *The Caverns of Tomorrow*; *Wood Soup: Cookbook for Dropouts 1973*) y fabricó estantes con libros de madera con portadas y títulos diseñados y pintados por él (*Becauses*; *Health Poem: Volume One*).

Hay otra serie que surgió de una broma que se le ocurrió y que acto seguido plasmó en papel. Basándose en el típico cartel de perro perdido, se inventó un caniche francés orgulloso y esponjoso que se había ido por voluntad propia. Es el líder de una gran resistencia en contra de la propiedad humana, que hace un llamamiento a las armas para reclutar a más perros. Russell empezó a hacer más carteles y eso acabó convirtiéndose en una especie de ejercicio diario. Algunos eran graciosos y otros eran más abstractos; es una forma de analizar ideas que podrían parecer absurdas pero que también se toma en serio. (DIAL-A-QUIET / 1-800-SILENCE / I PROMISE NOT TO SAY ANYTHING).

Si bien Russell no ha inventado el concepto de cartel, libro o anuncio ficticio, es posible que lo haya perfeccionado. Su serie y esta tarea plantean el reto de reflexionar, con humor y usando materiales no muy rebuscados, sobre la forma de comunicarnos con los demás, de evocar mundos distintos y de reinventar el nuestro.

Nathaniel Russell,
Fake Flyer (Opposite of Lost), 2011, fotocopia.

TE TOCA

Los carteles que la gente pega en tablones de anuncios y postes suelen ser prácticos y publicitar actividades, causas o servicios. Esta es tu oportunidad de elaborar un cartel inútil. Relájate, dale rienda suelta a tu imaginación y empieza a evocar cualquier razón rara pero maravillosa por la que alguien (o algo) querría comunicarse con los demás.

1 Elabora un cartel con consejos, contando algo sobre ti o promocionando una actividad imaginaria.

2 Hazlo público.

CONSEJOS, TRUCOS Y VARIACIONES

▶ Lo único que necesitas es papel de tamaño estándar para imprimir y un rotulador permanente. Usa todo el material que quieras, aunque si optas por algo sencillo también vale.

▶ Puedes empezar por una imagen que ya existe. Recorta fotos de revistas o periódicos, o imprime imágenes de internet. También puedes dibujar algo y ver qué mensaje pega con el dibujo.

▶ Haz muchas versiones, siempre intentando divertirte. Invita a un amigo y haced varios juntos. Echaos unas risas y dejaos sorprender por la sabiduría que rezuman.

▶ Hazlo público de verdad: fotocopia el cartel falso y pégalo por la calle, haz una foto, escanéalo y envíaselo a un amigo por correo, o compártelo en las redes sociales.

PERSONAJE DE CIENCIA FICCIÓN

Desirée Holman (1974)

La bahía de San Francisco es un hervidero tanto de tecnología punta como de espiritualidad *new age*. Ambos mundos son totalmente independientes, pero a Desirée Holman le parece fascinante el hecho de que sus propósitos y sus ideales se solapen. Holman, que vive en Oakland, en California, empezó un proyecto en 2011 donde analiza las soluciones que proponen ambas culturas para resolver cuestiones complejas y teoriza sobre la forma de relacionarnos con nuestro cuerpo y entre nosotros.

Comenzó investigando el avistamiento de extraterrestres, la tecnoespiritualidad, la teosofía, el misticismo del *new age*, el movimiento «volver a la tierra» y la contracultura jipi de las décadas de los sesenta y setenta. Recopiló imágenes de todo esto y de los dispositivos, sistemas e ideas tecnológicos más avanzados que salen de Silicon Valley. Holman compró caretas de extraterrestres y les hizo fotos con una cámara que capta auras; le fascinan la concepción cultural de los extraterrestres y esta forma pseudocientífica de plasmar lo que se siente pero no se ve. Fue engrosando la serie con instalaciones visuales, *performances*, disfraces, una banda sonora, cuadros, trabajos en papel y esculturas. La tituló *Sophont*, en referencia a un término acuñado por el autor de ciencia ficción Poul Anderson que designa seres avanzados inteligentes, pero no necesariamente humanos.

Para este proyecto Holman ideó tres tipos de personajes ficticios: viajeros del tiempo, bailarines extáticos y niños índigo; todos ellos cobran vida gracias a vídeos y *performances* en vivo. Ella misma confeccionó el vestuario y los accesorios de personajes y actores para interpretar los papeles. Los viajeros del tiempo más mayores llevan un sombrero que ella denomina «casco psiónico», que mejora las habilidades extrasensoriales de los personajes. Estuvo en varios mercadillos de segunda mano y reunió utensilios de cocina y otros chismes para trastear con ellos y ver qué otros usos podía darles. Una sartén, un infusor de té con forma de bola y una correa componen uno de estos cascos; Holman trabajó con un programador para tunearlo con un

microprocesador que hace que parpadee una luz que varía en ritmo e intensidad.

Ella considera que sus cascos psiónicos están a medio camino entre unas gafas inteligentes funcionales, como las Google Glass, y los gorros caseros de papel de aluminio ideados por sus usuarios para transmitir o bloquear señales. Si bien lo primero es innovador y lo segundo un indicio de locura, ambos son dispositivos técnicos diseñados a modo de apéndice corporal y cuyo fin es mejorar la percepción del portador. Holman entiende estos dispositivos como formas de manifestar las fantasías que tenemos sobre nuestra persona y de expresar tanto los miedos como las aspiraciones de cara al futuro. Los cascos de Holman y la tarea que ha preparado plantean una cuestión fundamental: ¿Cómo podemos superar nuestros problemas más acuciantes haciendo uso de la tecnología?

Desirée Holman, *Future Time Traveler*, 2013, lápiz y aguada sobre papel.

Desirée Holman,
*Sophont in Action
Napa,* 28 de junio de
2014, Centro de Arte
Contemporáneo di
Rosa, Napa, California.

TE TOCA

Hoy en día todos somos cíborgs. Vamos por la calle atados y anexados a dispositivos tecnológicos de muchas maneras; dispositivos que compramos nosotros mismos diseñados por gente que se basa en suposiciones sobre lo que necesitamos. Si tuvieras la facultad de hacerlo (y la tienes), ¿qué dispositivo diseñarías para ti? ¿Qué cosas te facilitaría? Difumina la línea entre fantasía y realidad y recuerda que la ciencia ficción del pasado ya no es ficción en el presente.

1 Diseña un personaje de ciencia ficción solo para ti.

2 Fabrica algún tipo de equipo para la cabeza que mejore tus habilidades extrasensoriales (telepatía, viajes por el tiempo, etc.).

3 Póntelo y transfórmate en tu personaje.

CONSEJOS, TRUCOS Y VARIACIONES

▶ Piensa en cosas en las que las tecnologías existentes no te ayudan. Un ejemplo: puedes hacer la compra y llamar a un fontanero, pero ¿puedes hacer un híbrido de limón y repollo, silenciar el mundo o llamar a tu tatarabuela? Piensa en algo que te gustaría hacer, pero para lo que tu cuerpo no está capacitado. ¿Te gustaría oír frecuencias altas o respirar bajo el agua?

▶ Tómate tu tiempo para concebir tu personaje. ¿Qué habilidades extrasensoriales va a tener y cómo las va a poner en práctica? Anota las ideas que surjan, lee ciencia ficción, investiga, adéntrate en la búsqueda de imágenes, ve vídeos y haz bocetos.

▶ Busca objetos en el garaje, el trastero o el armario, o prueba suerte en una tienda de segunda mano. ¿Qué función podrían cumplir a pesar de no estar diseñados para ello? ¿Qué cosas podrías ponerte en la cabeza de alguna manera? ¿Cómo podrías reutilizar o rediseñar algo para apoyar una causa nueva? Prueba con utensilios de cocina jubilados, tornillos y pernos sobrantes, o un cinturón viejo que haga las veces de correa. Desempolva el soldador y la pistola de pegamento y ponte manos a la obra.

▶ Organiza un taller de cascos psiónicos para fabricarlo en compañía. Haz acopio de objetos y material para trastear de antemano y anima a los demás a aportar lo que tengan. Invita a conocidos que sepan programar, coser, soldar..., gente mañosa en general. ¡O no!

▶ Ponte el tocado que has diseñado. Si lo vas a hacer sin ayuda, asegúrate de que encaja bien y ajústalo según proceda. ¿Con qué podrías conjuntarlo? ¿Necesitas maquillaje o un calzado especial? Métete de verdad en tu personaje y procura quedarte un buen rato. Hazte fotos o un vídeo.

▶ Invéntate un nombre. Si fueras el protagonista de un cómic, un libro o una película, ¿cuál sería el título? Piensa en el lugar donde vive el personaje, en sus familiares, amigos y enemigos, y, en general, en el mundo en el que habita.

▶ Si por lo que sea no puedes hacer ni usar un casco real, haz un dibujo o una animación de tu personaje imaginario. Graba un audio o un vídeo describiendo lo que harías. Más adelante, cuando tengas el material y los medios necesarios, hazlo realidad.

«CIENCIA FICCIÓN ES CUALQUIER IDEA QUE AÚN NO SE HA MATERIALIZADO PERO QUE NO TARDARÁ MUCHO EN HACERLO. ALGO QUE LO CAMBIARÁ TODO Y PARA TODOS, Y QUE HARÁ QUE NADA VUELVA A SER LO MISMO. EL MERO HECHO DE TENER UNA IDEA QUE PODRÍA CAMBIAR EL MUNDO, POR POCO QUE SEA, YA ES ESCRIBIR CIENCIA FICCIÓN. ES SIEMPRE EL ARTE DE LO POSIBLE, NUNCA DE LO IMPOSIBLE.»

—RAY BRADBURY, *THE PARIS REVIEW*, PRIMAVERA DEL 2010

DÉJATE GUIAR POR LA HISTORIA

Rebecca Horn, *Handschuhfinger (Finger Gloves)*, 1972, *performance*, tela y madera de balsa.

A mediados de la década de los sesenta, la artista Rebecca Horn (1944), que estaba estudiando en Hamburgo, hizo varias esculturas de poliéster y fibra de vidrio sin protegerse la cara. Desconocía que era un material peligroso y sufrió una intoxicación pulmonar muy grave que la obligó a deshacerse del material y a estar un año ingresada en un sanatorio para recuperarse. Aislada y confinada en la cama, empezó a hacer bocetos y dibujos que dieron lugar a un conjunto de esculturas textiles que ella denominó «extensiones corporales». Una de ellas es *Finger Gloves.* Horn fabricó dos prótesis para las manos, cada una con cinco dedos estrechos y alargados hechos de madera y tela. Estos guantes servían para coger objetos lejanos y llevar a cabo acciones que de otra forma no serían posibles, como arañar dos paredes a la vez (algo que hizo en una película en 1974). «El efecto palanca de estos dedos alargados intensifica los datos sensoriales que recibe la mano… Noto cómo toco, me veo agarrar las cosas, controlo la distancia entre los objetos y yo», contó Horn. *Finger Gloves* y la tarea que propone Holman nos invitan a reflexionar sobre cómo nos relacionamos con el entorno, a ser conscientes de que el cuerpo tiene puntos fuertes y débiles, y a imaginar cómo podrían ayudarnos a mejorar nuestras habilidades ciertos materiales y tecnologías.

PARTITURA GRÁFICA

Stuart Hyatt (1974)

Stuart Hyatt es compositor y tiene un problema: no sabe leer ni escribir música. Cuando tenía tres años, sus padres lo apuntaron a violín para intentar que se centrara y para apaciguar su mente hiperactiva. Estudió el método Suzuki, por el cual se aprende a tocar instrumentos basándose en el ritmo, la repetición y el entrenamiento del oído. Justo cuando estaba empezando a estudiar notación musical, Hyatt lo dejó de repente y se cambió a la tuba y al contrabajo, instrumentos que tocaba en la banda del colegio. Cuando entró en el instituto ya sabía tocar la guitarra, el teclado y la batería, y había editado y superpuesto fragmentos musicales con una grabadora de casete de cuatro pistas prestada, que para él era un instrumento más.

Luego empezó a estudiar pintura, escultura y arquitectura, sin dejar de escribir, grabar ni tocar música. En la actualidad hace álbumes bajo el nombre Field Works, compilaciones de sonidos grabados en lugares concretos y momentos determinados que combina con frases musicales de músicos de todo el mundo. Su serie de dos álbumes *Initial Sounds* combina grabaciones de campo, como el sonido desde el borde de un volcán o el chirrido de las ondas gravitatorias en el espacio exterior, con música suya y ajena. Para transmitirles sus ideas a los colaboradores, Hyatt les muestra grabaciones básicas de guitarra y teclado que saca de oído. También se sirve de su formación en artes visuales para describir frases musicales en términos de forma, color, línea y volumen.

Para él, las partituras gráficas son una herramienta muy útil para representar sus ideas musicales. Estas representaciones visuales, desarrolladas por músicos experimentales después de la Segunda Guerra Mundial, surgieron como una forma de que los compositores rompieran con la notación tradicional y limitadora. En 2014, Hyatt creó una partitura gráfica para su composición y posterior interpretación de *E Is for Equinox*, que tuvo lugar en el Museo de Arte de Indianápolis, debajo de una obra de arte de Type A, *Team Building (Align)*. Hyatt les pidió a setenta guitarristas eléctricos que se reunieran debajo de los dos anillos de metal que conforman dicha obra; miden unos nueve metros de

diámetro y están sustentados por postes telefónicos y árboles, y están orientados de tal forma que su sombra se alinea durante el solsticio de verano. La partitura gráfica de Hyatt era a la vez la notación musical y la trama escénica para su equipo y los intérpretes, situados en círculo debajo de los anillos. Los guitarristas (puntos azules) se situaron delante de los amplificadores (rectángulos con una pequeña línea curva) y siguieron a Hyatt (punto amarillo), que empezó la actuación tocando cuatro redondas introductorias (cuadrados amarillos). Luego empezaron a rasguear el acorde de mi mayor al unísono, tocando redondas (cuadrados naranjas) y luego negras (cuadraditos rojo claro) y corcheas (cuadraditos rojo oscuro); el volumen y la distorsión aumentaban según avanzaban (cuanto más oscuro es el color, más alta es la nota). Para concluir, tocaron todos a la vez cuatro redondas.

En realidad, Hyatt sí sabe leer y escribir música, pero no como dicta la tradición. ¿De qué otra manera podría representarse la música?

Stuart Hyatt, *E Is for Equinox* (partitura gráfica), 2014, lápiz sobre papel.

Guitarristas interpretando la instalación sonora de Stuart Hyatt *E Is for Equinox*, en el Virginia B. Fairbanks Art & Nature Park: 100 Acres at Newfields, 2014.

TE TOCA

Aprender a leer y escribir música es como aprender un idioma total-mente nuevo: tienes que descodificar formas y patrones para poder comunicarte eficazmente con la gente. Supón por un momento que la notación tradicional con pentagramas no existe. ¿Cómo representarías un concepto sonoro? Si tuvieras que inventarte un lenguaje musical, ¿cómo sería?

1 Coge unos folios y un lápiz o un bolígrafo negro.

2 Elige un fragmento breve de música o de una canción, da igual si es de Beethoven o de Beyoncé.

3 Mientras suena la música, deja que la mano interprete los sonidos en tiempo real según avanza por el papel, dibujando líneas, formas, símbolos o lo que mejor te parezca.

CONSEJOS, TRUCOS Y VARIACIONES

▶ Puedes elegir un clásico predilecto o algo que no has escuchado jamás. Mira qué se cuece en la radio o reproduce una canción al azar en la plataforma de música que utilices. Quizás sea más fácil escribir música instrumental que música con letra. Si una canción entera te parece demasiado, elige una frase.

▶ La primera vez intenta no darle muchas vueltas ni preocuparte demasiado. Cuando pare la música, evalúa el dibujo y piensa en qué cosas podrías cambiar. Haz otro intento; prueba varios enfoques hasta que te guste lo que ves.

▶ Sería conveniente desarrollar un conjunto de símbolos y formas para dirigir la partitura. ¿Un cuadrado suena diferente a un círculo? ¿Un triángulo grande suena más fuerte que uno pequeño? ¿Cómo expresa tu notación el tono, el ritmo, el volumen y el timbre?

▶ La partitura no tiene que ser lineal. Quizás podría fluir por la página de izquierda a derecha y de arriba a abajo, o tal vez en espiral desde el centro. También podría ser una especie de instantánea visual del conjunto en vez de una progresión.

▶ Cuando estés contento con el resultado, plantéate añadir un toque de color a la partitura con lapiceros, rotuladores o pintura. ¿Podría el color reflejar mejor la música?

▶ Puedes hacer este proyecto en solitario o con amigos, escuchando la misma pieza musical pero trabajando por separado, y luego ver las diferencias en los resultados. Pídele a la gente que elija una canción y probadlas todas.

▶ Si eres muy ambicioso, elabora una partitura gráfica totalmente nueva para una pieza musical inédita. Dásela a un músico para ver si es capaz de tocarla. O interprétala tú mismo y reparte la partitura a modo de programa.

▶ Difunde la partitura entre tus amigos sin decirles qué música representa y pídeles que intenten adivinar cuál es.

Cathy Berberian, *Stripsody*, 1966. Dibujos de Roberto Zamarin.

Cathy Berberian (1925-1983) fue una vocalista estadounidense conocida por adaptar extraordinariamente su voz a la música contemporánea y por su capacidad de hacer transiciones abruptas entre sonidos y estilos. En 1958 interpretó el emblemático *Fontana Mix* (1958) de John Cage, donde entona consonantes sueltas y canta a gritos en varios idiomas. La partitura de Cage consistía en diez páginas llenas de líneas curvas y otras diez de película transparente llenas de puntos, y todas podían superponerse para interpretarse de varias formas. La partitura de la primera composición musical de Berberian, una pieza para solista de 1966 titulada *Stripsody*, también era poco convencional. Es una composición trazada sobre líneas horizontales con palabras que representan onomatopeyas propias del cómic y viñetitas ilustradas por el dibujante de historietas italiano Roberto Zamarin (1940-1972). Hay muchos momentos memorables, como las exclamaciones «BLEAGH!», «BLOMP» y «Boinnnggg».

CENA CRUZADA Y REVUELTA

J. Morgan Puett (1957)

En mitad del bosque, en el noreste de Pensilvania, Mildred's Lane es, aparte de una instalación de arte, el hogar de J. Morgan Puett. Después de toparse con este terreno de casi cuarenta hectáreas estando de viaje con unos amigos en 1997, Puett lo transformó en un sitio singular donde ella y un elenco rotatorio de participantes e invitados practican la «domesticación creativa». En Mildred's Lane todos los aspectos de la vida se han replanteado: desde la obtención y la preparación de los alimentos hasta la limpieza, pasando por el estilismo, los juegos, el sueño, la lectura e incluso la forma de pensar. Puett es la fundadora y la «embajadora del enredo», pero el replanteamiento de las rutinas se lleva a cabo de forma colectiva, y la concepción y puesta en marcha de los enfoques nuevos es una tarea colaborativa.

Si vas a Mildred's Lane puede que afrontes el reto de lavar los platos de forma ingeniosa e intencionada a cielo abierto. En vez de ir al súper, a lo mejor te toca buscar setas y hierbas en la propia finca. O quizás participes en un taller sobre cómo limpiar correctamente un inodoro o te toque encargarte de cuidar la nevera (un tipo de estilismo que Puett llama hooshing, algo así como «acicalar»). Los invitados ponen en común investigaciones y conocimientos sobre: botánica, arqueología, apicultura, hidrología, ingeniería, taxidermia... El objetivo a largo plazo es desarrollar formas nuevas de vivir y trabajar, usando recursos de proximidad de forma consciente y creativa.

Comer bien y con imaginación es una parte esencial de la experiencia: desde una variedad de alimentos humildes pero organizados concienzudamente por un «coreógrafo digestivo», hasta una cena muy elaborada determinada por un juego de algoritmos. Este proyecto surgió como una manera alternativa de confeccionar una comida, obviando las formas tradicionales de combinarla y presentarla. El chef no puede atribuirse el mérito del resultado ni pueden seguirse las recetas al pie de la letra, aunque sí consultarse. Como grupo, hay que seguir una estrategia común para preparar los platos, conseguir los recursos y repartir las tareas culinarias.

¿Te parece lioso? No te preocupes. Aunque salga mal, el resultado será una comida inolvidable; es más, puede que hasta sea mejor así. Organizar tu propia cena cruzada y revuelta será como vivir el espíritu vanguardista de Mildred's Lane; además, hará que te cuestiones todas esas labores y rituales que hacemos sin pensar. Comprobarás que, con una simple comida, la vida cotidiana se convierte en arte.

Participantes preparando una cena cruzada y revuelta en un taller del MoMA, 2012.

Juego sobre tela para recaudar fondos, 2010.

TE TOCA

Para este juego necesitas colaboradores apasionados sin miedo a fra-
casar. Esto es una mera aproximación a cómo jugar, pero eres libre de
adaptar las reglas como más te plazca. Sentirás el impulso de hacer
un plato conocido, pero la clave está en desafiar las convenciones y
hacer algo raro. La diversión del juego reside en preparar una comida
totalmente desconocida en la historia de la humanidad.

1 Consigue un paño bonito o un papel resistente, rotuladores
 indelebles y entre dos y seis personas.

2 Cada una tiene que escribir su nombre completo en la tela
 y luego usar las letras para hacer una lista de ingredientes
 (remolacha, jamón, albahaca...), procesos de cocción (hervir,
 saltear, freír...), medidas y formas de presentación (bol, cono,
 palito...).

sarah urist green

sugar nest grains
grits stir rashers
tea tuna
greens ghee
sage sushi
saute garnish
rare tin

3 Empieza alguien escribiendo una palabra de su lista.
 El siguiente participante escoge una letra de la primera
 palabra como punto de intersección (como en el Scrabble o
 en un crucigrama) y añade una palabra de su lista o forma
 otra totalmente nueva. Se pueden usar las letras más
 de una vez.

4 Los participantes se van turnando para crear una palabra a partir de otra que ya esté en el paño o papel, que va rotando según avanza el juego. No se puede predeterminar el resultado. Hay que seguir haciendo palabras hasta que estéis de acuerdo con el plato, sin olvidar que hay que obviar lo previsible y dar cabida a combinaciones extravagantes. Dibujad el plato concebido.

5 Repetid los pasos 3 y 4 para crear más platos, hasta que hayáis usado todas las palabras o tengáis un buen abanico que dé para una comida completa.

6 Elaborad un menú, repartid las tareas y decidid el horario de la cena.

7 Conseguid los ingredientes y ¡a cocinar! Desplegad todo vuestro ingenio a la hora de la preparación y la presentación.

CONSEJOS, TRUCOS Y VARIACIONES

▶ ¿Tu grupo es muy grande? Haced equipos y que cada uno elija qué persona va a participar en el juego. O mezclad los nombres para crear uno muy largo y sin sentido y jugad con ese.

▶ ¿Crees que el juego podría ser mejor? Pues adelante. Incluid nombres compuestos para tener más letras entre las que elegir. Aceptad que un jugador ponga la palabra «pizza» aunque su nombre solo tenga una zeta. O jugad con nombres de personas o artistas famosos. Decidid entre todos qué reglas queréis mantener y cuáles no.

▶ Para que todo el mundo tenga tiempo para intercambiar ideas y prepararse, plantead esta tarea en dos fases:
 • Planificar y jugar
 • Preparar los platos y disfrutar de la comida

▶ Antes de jugar, haz una lista de palabras relacionadas con la comida que podrías formar con las letras de tu nombre. Si quieres, busca en internet un generador de anagramas y aumenta la lista para tener más opciones cuando te toque jugar. Ayuda a los demás a buscar palabras con su nombre, antes y durante la partida.

▶ Aquí sugerimos jugar sobre tela porque así hará las veces de mantel, pero eres libre de usar lo que tengas disponible. Si manejáis con cuidado el material, puede convertirse en una obra de arte digna de exposición en el futuro (las manchas harán que sea más bonito, si cabe).

▶ ¿Tu plato no está saliendo como te lo habías imaginado? Adáptalo sobre la marcha. Si te ha tocado un ingrediente difícil, úsalo como guarnición. El esbozo de tu aportación al menú no es más que una idea de la que partir para crear un plato que represente mejor la esencia de la tarea.

▶ La presentación de la mesa tiene que ser igual de estrafalaria que la comida. Pensad en dónde vais a comer, en la preparación y la decoración de la mesa (si vais a usarla), en la música que va a sonar y en el orden de los platos.

▶ Esta tarea es fantástica para reuniones familiares en días festivos o vacaciones con amigos. El primer paso es jugar; ya compraréis y prepararéis la comida después, tranquilamente. ¿Quién se apunta a una cena cruzada y revuelta el próximo puente que haya?

DÉJATE GUIAR POR LA HISTORIA

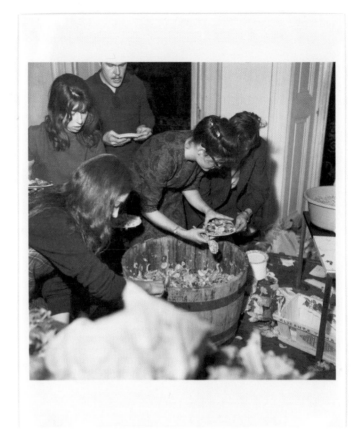

Alison Knowles, *Proposition #2: Make a Salad*, 1962, impresión en gelatina de plata, Festival of Misfits, Instituto de Arte Contemporáneo de Londres, 24 de octubre de 1962.

En 1962, Alison Knowles (1933) apareció en el escenario del Instituto de Arte Contemporáneo de Londres, hizo una ensalada y la compartió con el público. Estaba siguiendo las instrucciones de su propia «partitura de eventos», que simplemente indicaba: «Haz una ensalada». Knowles fue una de las fundadoras del grupo Fluxus, una red de artistas con ideas afines que consideraban que las acciones cotidianas eran arte. Le abrieron la puerta de su trabajo al azar con unas instrucciones muy abiertas que podían interpretarse de muchas formas y ser representadas por tantos artistas como quisieran. Con *Make a Salad*, Knowles no solo convierte lo prosaico en arte, sino que además profesionaliza una labor que suele pasar desapercibida y pone en valor una actividad que a principios de los sesenta estaba totalmente relegada al ámbito laboral de las mujeres.

PLATO DE PAPEL

Julie Green (1961)

Pocos objetos hay tan poco valiosos como un plato de papel, diseña-
do para usarse una vez y desecharse. Sin embargo, tras pasar por
las manos de Julie Green, estos platos se convierten en objetos bonitos
merecedores de una atención constante. En su serie *Fashion Plate*, Green
se inspiró en los patrones de los tradicionales platos de cerámica inglesa
para pintar platos de papel con multitud de imágenes cuyas temáticas
engloban la vida doméstica, la decoración, la moda, la identidad, la segu-
ridad y los prejuicios. Empieza aplicando capas gruesas de yeso sobre los
platos de papel, luego reproduce con pintura acrílica brillante imágenes
seleccionadas de platos de loza esmaltada en blanco y azul europeos
(flow blue) y de loza estampada *(transferware)* victoriana, y finalmente in-
corpora detalles contemporáneos en patrones y bordes. Uno de sus platos
muestra una escena pastoril en el centro, rodeada por varias piernas de
mujer enfundadas en medias de red y un edificio vallado del campus de
la Universidad Estatal de Oregón, donde es profesora. Para hacer esta
representación usó un verde monocromático y los adornos los hizo con
pintura que brilla en la oscuridad y solo se ve con las luces apagadas.

Fashion Plate es un contrapunto dinámico y divertido del proyecto
que tiene ocupada a Green casi a tiempo completo desde el año 2000.
La serie en la que está trabajando es *The Last Supper*, donde representa
la última cena de los condenados a muerte en Estados Unidos en pla-
tos de porcelana de segunda mano, que pinta en un azul cobalto que
recuerda a la porcelana tradicional inglesa y japonesa. Green pretende
humanizar a los presos ejecutados y con ese fin ha elaborado más
de ochocientos platos hasta la fecha; además, se ha comprometido a
plasmar cincuenta comidas al año hasta que se abola la pena de muerte.
Algunas comidas son copiosas («Tres muslos de pollo frito, 10-15 gam-
bas, bolitas de patata con kétchup, dos trozos de tarta de nueces de
pecán, helado de fresa, bollitos con miel y una Coca-Cola»); otras son
muy íntimas y nostálgicas («Raviolis alemanes y empanadillas chinas
de pollo preparados por mi madre y el personal de cocina de la cárcel»),

y muchas son tan sobrias que abruma («Una manzana» o «Nada»). No hace mucho empezó a documentar la primera comida tras la puesta en libertad de personas absueltas, que representa con colores brillantes, texto intercalado y detalles sacados de entrevistas con ellos.

El interés de Green por los recuerdos y por cómo los procesamos queda patente en todas y cada una de estas obras, donde analiza qué detalles del pasado elegimos guardar y recordar y cuáles descartamos y olvidamos. También es evidente su obsesión por el acto de comer y de hacerlo en compañía, una experiencia humana esencial y aglutinadora. Es algo que todos hacemos (y debemos hacer) para seguir adelante. Y el plato es el pilar que sustenta dicho empeño. ¿Qué mejor material para hacer arte?

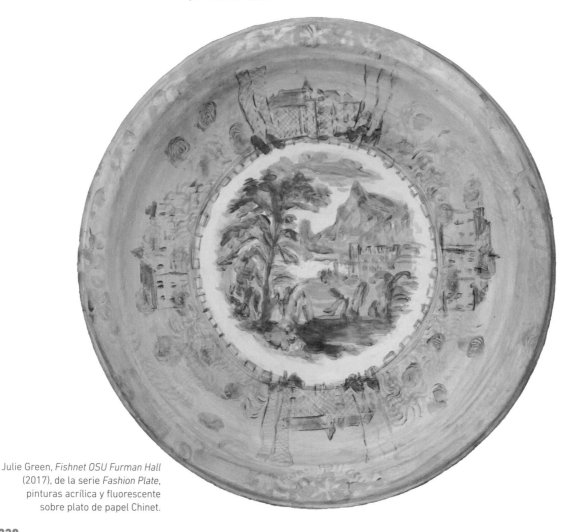

Julie Green, *Fishnet OSU Furman Hall* (2017), de la serie *Fashion Plate*, pinturas acrílica y fluorescente sobre plato de papel Chinet.

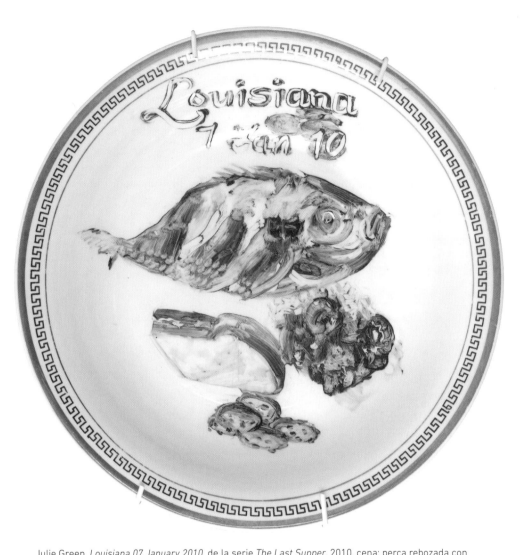

Julie Green, *Louisiana 07 January 2010*, de la serie *The Last Supper*, 2010, cena: perca rebozada con estofado de cangrejo, sándwich de crema de cacahuete y jalea de manzana, y galletas con chispas de chocolate.

TE TOCA

La comida evoca recuerdos profundos, vinculados a personas, lugares y experiencias del pasado. Comidas humildes, de lujo, íntimas, en compañía... ¿Cuáles recuerdas tú con más precisión? Aquí tienes la oportunidad de rememorar esos momentos y de trabajar con pintura, aunque te dé miedo. ¿Acaso hay algo que intimide menos que un plato de papel?

1 Evoca un recuerdo de un alimento, una comida o un plato de cerámica.

2 Plásmalo en un plato de papel.

CONSEJOS, TRUCOS Y VARIACIONES

▶ Green usa platos de papel de la marca Chinet porque son resistentes, rígidos e ideales para trabajar. Ella pega dos platos a presión con pegamento o gel medio, recubre ambas partes con tres capas de yeso acrílico blanco y luego aplica pintura acrílica encima. Aparte de dotar de firmeza al plato y de hacerlo apto para su archivo, la pintura acrílica se verá más brillante y no necesitarás mucha. Si vas a usar acuarelas, es mejor no imprimar los platos y prescindir de la capa de yeso.

▶ Fabrica un colgador para el plato antes de empezar. En la técnica descrita más arriba, Green hace unos agujeros en el plato inferior y mete un hilo a través de ellos antes de pegarlo al plato superior.

▶ Procura usar un solo color. La grisalla es una buena técnica para hacer esto; este término artístico se refiere a pintar en tonos grises. O escoge un color que te guste y pinta un recuerdo monocromo.

▶ ¿Tu recuerdo es muy difuso? No pasa nada. Representa una escena onírica, inspirándote en los cuadros de Leonora Carrington o Marc Chagall, y plasma en tu obra a la gente y lo poco que recuerdes. Si quieres hacer un patrón de un plato de loza, pero no puedes evocarlo, invéntatelo o busca en internet algo parecido al recuerdo que guardas.

IDEA UN ESTUDIO

Hope Ginsburg (1974)

El primer estudio de Hope Ginsburg consistía en una mesa y una silla en el hueco de la escalera del sótano de la casa donde se crio. Cuando vivía en Nueva York, su estudio era su apartamento y cuando organizaba visitas hacía muy bien la cama y proyectaba imágenes en una pantalla frente al sofá. A lo largo de su carrera, Ginsburg ha convertido varios espacios poco ortodoxos en su estudio: un patio trasero, donde unos apicultores le ayudaron a ponerse una barba de abejas; un desierto catarí, donde estuvo haciendo meditación enfundada en un equipo de buceo; o una cocina, donde teñía fieltro de lana en tinas para hacer esponjas marinas a gran escala.

Ginsburg admite abiertamente su obsesión por estos seres y en sus proyectos explora la biología de la esponja y su potencial metafórico, ya que es un animal muy versátil y social. Sus esponjas de fieltro son una realidad gracias a la cooperación con biólogos marinos, vendedores de lana, fieltristas y expertos en tintes naturales. Ha hecho talleres de esponjas de fieltro en colaboración con artistas y estudiantes autóctonos en Richmond, en el estado de Virginia y en Porto Alegre, en Brasil, donde al final se expusieron en una central termoeléctrica antigua.

Ella soñaba con «plantar» su base de operaciones con esponjas en un sitio fijo y al final inauguró su «sede de esponjas» en la escuela de arte de la Universidad Virginia Commonwealth. Durante cinco años, ese espacio hizo de laboratorio, estudio y aula interdisciplinarios, e incluía un taller de fieltro, un acuario, una colmena viva y una biblioteca. La sede acogió un amplio abanico de conferencias y proyectos de estudiantes y artistas visitantes, y se convirtió en el estudio de hecho de Ginsburg.

Cuando el proyecto llegaba a su fin, Ginsburg empezó a pensar en dónde le gustaría trabajar más adelante y en si de verdad necesitaba un estudio «formal». Soñaba despierta con su estudio ideal, que al final, siendo pragmática, decidió instalar en la habitación de invitados de su casa. ¿Y si su estudio fuera una tienda de buceo, una extensión de su serie *Breathing on Land*, donde proveer de equipos de buceo para hacer

meditación guiada en tierra firme? ¿O mejor un espacio más general, con cabida para todo tipo de proyectos?

Solemos pensar en el estudio de un artista como en un espacio solitario donde las obras de arte nacen ya terminadas. Pero la práctica de Ginsburg se basa en la investigación sobre el terreno, en aprender haciendo y en combinar talentos ajenos. ¿Qué lugar sería adecuado para llevar a cabo su trabajo? ¿Y qué tipo de estudio sería adecuado para el trabajo que desempeñas tú?

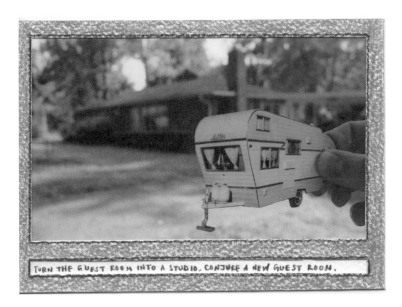

Hope Ginsburg, bocetos conceptuales de *Conjure a Studio*, 2016.

TE TOCA

Piensa en lugares en los que te has sentido muy inspirado y productivo.
¿Qué había allí que activara tu sinapsis? Al margen de que tu estudio
ideal sea absurdo aposta o fácil de montar en una tarde, piensa en qué
hace que un espacio sea adecuado para aprender, pensar y crear, y no
para un artista imaginario de antaño enfundado en una bata, sino para
ti y las cosas que tú te tomas en serio.

1. CONJURE A STUDIO: REAL OR IMAGINARY
 ★ WHERE DO YOU LIKE TO WORK?
 ★ WHAT WOULD YOU LIKE TO DO?
 ★ IF YOU COULD DO IT ANYWHERE (OR WITH ANYONE), WHERE WOULD THAT BE?

2. MAKE IT HAPPEN: REAL OR IMAGINARY
 ★ TAKE OVER, TRANSFORM, BUILD A SPACE...
 ★ MAKE A DRAWING, COLLAGE OR MODEL...
 ★ MAKE IT LIFE SIZE OR MINIATURE (OR GIANT)...
 ★ HIDDEN OR IN PLAIN SIGHT (GO SOMEWHERE OR STAY PUT)...

CONSEJOS, TRUCOS Y VARIACIONES

▶ ¿Qué sitios tienes a tu disposición? ¿Un rincón sin usar del trastero, un
armario, un cajón, el escritorio de tu ordenador, la mesa donde está...?

▶ A lo mejor tu estudio ideal es un estado mental y no un lugar físico.
Para concebirlo a lo mejor tienes que meditar habitualmente, ir a terapia,
hacer yoga, correr un rato, aprender música o enseñar a los demás.

▶ ¿El estudio de tus sueños es un yate de lujo repleto de personal en
medio del océano? Haz un dibujo, una animación o un collage. (Si estás

dispuesto, ¡busca un barco viejo y corre al garaje a transformarlo en una instalación o un estudio!).

▶ ¿Estás contento con el espacio de trabajo que ya tienes? Haz varios bocetos de formas posibles de cambiarlo. O vacíalo y colócalo todo de otra manera. Regala las cosas que no sean esenciales. El cambio es bueno.

▶ Si quieres invertir recursos en esta empresa, ¡ve a lo grande sin miedo! Aprovecha esta oportunidad para alquilar un local, pedirle a tu tía su autocaravana o abrir ese estudio de tipografía con el que llevas tiempo soñando.

RETRATO DE TU SOMBRA

Lonnie Holley (1950)

Lonnie Holley lleva toda la vida improvisando, por naturaleza y por necesidad. Su abuela lo llamaba su «abeja rey», porque siempre estaba haciendo algo. Ella le enseñó a rescatar y reutilizar lo que la gente tiraba, y se lo llevaba a peinar solares en busca de chatarra para venderla en el vertedero. Un día, Holley cogió un rollo de alambre y lo manipuló hasta convertirlo en una mariposa que luego colgó en casa. Cuando llegó su abuela y lo vio, se echó a llorar.

Las fundiciones de acero de Birmingham, la ciudad natal de Holley, en Alabama, también eran una fuente de recursos para sus creaciones. En 1979, dos hijos pequeños de su hermana murieron en un incendio doméstico y él talló sendas lápidas en planchas de piedra usadas previamente para hacer moldes industriales. Lo hizo para dar respuesta a una necesidad, pero también para procesar esa pérdida tan devastadora. «El arte me salvó», dice. Y por eso, con veintinueve años, empezó a hacer tallas en arenisca, seguidas poco después por esculturas y montajes con los muchos objetos que se encontraba y con residuos. Holley llenó los más de cuatro mil metros cuadrados de la propiedad de su familia con su arte, una mezcla de chatarra, raíces, ramas, alambre de espino, esquirlas de vidrio, tela, trocitos de plástico y caucho, y un largo etcétera. El resultado es un recorrido por un entorno artístico en expansión. «Recojo cosas, las ensamblo y creo eso que los seres humanos llamamos arte», cuenta.

Sus obras de arte son profundamente íntimas, cargadas de reminiscencias de una infancia traumática que cuentan la historia de su vida, pero también se abren al exterior y sondean historias comunes y temas de actualidad. Le preocupa en extremo lo que él llama «hábitos estadounidenses», es decir, un consumismo y un despilfarro desenfrenados que causan estragos en el planeta. Trabaja con materiales que la mayoría considera basura, cosas que rescata de cunetas, arroyos y callejones. Holley compara su actividad con la tarea de recopilación de un detective, y para él la belleza está, por ejemplo, en escuchar lo que tiene que contar un vinilo viejo y deformado para darle una vida nueva.

El material que recoge lo lleva a casa en la mochila y lo usa en obras potenciales, o lo trabaja sobre el terreno y lo deja a la vista de la gente, debajo de un paso elevado o entrelazado en una valla. «No se mueve de ahí. No se deteriora», dice. Esta es su forma de honrar a la madre

Lonnie Holley, *Memorial at Friendship Church*, 2006, metal, residuos, flores artificiales y cinta.

tierra: asumir la responsabilidad de la cantidad ingente de residuos que generamos y darles una vida nueva útil y significativa.

Holley, siempre en constante evolución, sacó sus primeras grabaciones musicales en 2012, con sesenta y dos años. Al igual que con su arte visual, su música es improvisada y nunca toca lo mismo dos veces. Durante una actuación en 2013, hizo una interpretación libre de parte del juramento a la bandera y «America the Beautiful», aderezada con silbidos, tarareos (o *scatting*) y críticas al Gobierno. También tiene un verso que sintetiza de maravilla su mensaje y su misión: «Hay mucho que recolectar y pocos recolectores».

Y en esta tarea Holley nos invita a ser recolectores. ¡Acepta la oferta!

TE TOCA

Los perfiles son recurrentes en la obra de Holley. Los hace a mano con alambre o se dejan ver en sus relieves de arenisca. Son homenajes tanto a personas que ha conocido como a desconocidos, y representan a nuestros antepasados y a la infinidad de gente que nos precede. Ha llegado la hora de replantearse y remodelar los materiales que tienes a tu alcance para sumar tu propio perfil a la diáspora de voces de Holley.

1 Coge una percha de alambre del armario (o busca una).

2 Gira el gancho para deshacer la unión y endereza el alambre.

3 Manipúlalo para crear un perfil de tu cara.

4 Si quieres, añade cuentas, tela, plumas o cualquier cosa que haga que te sientas identificado.

5 Sujeta la obra delante de una pared blanca y haz una foto de la sombra.

6 Cuelga tu perfil en la puerta de casa, por dentro, y siempre que salgas transfórmate en la persona que te imaginaste cuando lo hiciste.

CONSEJOS, TRUCOS Y VARIACIONES

▶ No compres nada para hacer esta tarea. Estarías yendo en contra de los valores de Holley. Busca y encontrarás lo que necesitas.

▶ Si quieres, usa unos alicates o, en su defecto, unos guantes de trabajo para protegerte las manos cuando dobles el alambre. (Holley no los usa, pero él tiene experiencia).

▶ Mírate de perfil en un espejo. Puede que lo hagas a diario de pasada, pero probablemente no te pares a observar bien tus curvas distintivas. No tienes que conseguir un parecido exacto, pero procura que haya alguna parte de ti que sí sea reconocible.

▶ La obra puede ir evolucionando. Haz el perfil y, si en principio no quieres añadir nada, cuélgalo tal cual. Si luego encuentras alguna cosita que te llame, añádela al perfil, que puede ir mutando con el tiempo.

▶ Holley te invita a publicar la foto de tu sombra en Instagram, mencionando su usuario (@lonnieholleysuniverse). Entra de vez en cuando en tu cuenta, porque quizás él te haya mencionado también en su foto.

«SI TE SUPERAN LA NEGATIVIDAD Y LAS DUDAS, SI CREES QUE TE HAN MALTRATADO, DESCUIDADO O RECHAZADO, PONTE MANOS A LA OBRA. TE CAMBIARÁ LA MENTE Y TU FORMA DE PENSAR.»

—LONNIE HOLLEY

NOTA DE DESPEDIDA

Seguro que estás agotado después de hacer todas las tareas (incluso si solo has hecho una o dos).

Descansa un poco y aparca el arte por un tiempo. Ve a pasear, lee un libro, ve una película, mira a la nada fijamente y, sobre todo, no pienses en cómo plasmar la experiencia ni en hacer partícipes a los demás.

Cuando estés listo para retomarlo, no olvides que nadie puede decirte cómo debes hacer arte. Te lloverán las opiniones, pero busca tu propio camino. Los planteamientos presentados en este libro son una nimiedad en comparación con las miles de formas que hay de crear objetos y experiencias que componen este campo de actividad en constante evolución que llamamos arte.

Espero que gracias a estas tareas estés más cerca de encontrar la mejor forma de trabajar para ti. A lo mejor has descubierto un material nuevo en una tarea, o has aplicado un enfoque conceptual de otra, o has identificado una idea o cuestión con potencial para mantenerte preocupado y sustentarte durante meses, años o incluso toda la vida. Como sabiamente dijo la artista y educadora Corita Kent en 1968, en sus diez reglas para artistas y profesores, «encuentra un lugar en el que confíes y luego trata de confiar en él durante un tiempo».

Y después, si vuelves a estancarte, confío en que rescates este libro para salir adelante.

AGRADECIMIENTOS

Estoy totalmente en deuda con los artistas que aparecen en estas páginas, porque, con su arte y sus ideas, son toda una inspiración para mí y para mucha gente. Y también por dedicarme su tiempo y energía sin esperar nada a cambio. Por todo ello, le doy las gracias a Zarouhie Abdalian, Güler Ates, Bang on a Can, Gina Beavers, Kim Beck, Genesis Belanger, David Brooks, JooYoung Choi, Sonya Clark, Jace Clayton, Lenka Clayton, Beatriz Cortez, Hugo Crosthwaite, Kenturah Davis, T. J. Dedeaux-Norris, Kim Dingle, Assaf Evron, Maria Gaspar, Kate Gilmore, Hope Ginsburg, Michelle Grabner, Julie Green, las Guerrilla Girls, Fritz Haeg, Pablo Helguera, Lonnie Holley, Desirée Holman, Stuart Hyatt, Nina Katchadourian, Peter Liversidge, Paula McCartney, Brian McCutcheon, Christoph Niemann, Odili Donald Odita, Toyin Ojih Odutola, Robyn O'Neil, Geof Oppenheimer, Douglas Paulson, Sopheap Pich, J. Morgan Puett, David Rathman, Wendy Red Star, Christopher Robbins, Nathaniel Russell, Dread Scott, Tschabalala Self, Allison Smith, Deb Sokolow, Alec Soth, Molly Springfield, Jesse Sugarmann, Jan Tichy, Gillian Wearing y Lauren Zoll.

Antes de que este proyecto se convirtiera en un libro, fue una serie de vídeos educativos coproducidos con PBS Digital Studios. Muchos de los colaboradores de la serie me han ayudado a materializar las ideas de este libro, pero sobre todo Mark Olsen, que ha hecho las veces de director, jefe de fotografía, cámara, editor, piloto y amigo, todo en uno. Mark se vino conmigo a todas partes para entrevistar a muchos de los artistas de este libro y produjo los fantásticos vídeos que conforman la serie, algunos de los cuales se corresponden con estas tareas. Agradezco mucho su ayuda, directa e indirecta, a Brandon Brungard, Rosianna Halse Rojas, Zulaiha Razak y a mis maravillosos colegas de Complexly. Muchas gracias a PBS Digital Studios y a su gente fantástica, de ayer y de hoy, por apoyar este proyecto, sobre todo a Matthew Vree, Lauren Saks, Ahsante Bean y Leslie Datsis.

Le estoy enormemente agradecida a la comunidad de *The Art Assignment*, que sigue nuestras hazañas desde que subimos el primer vídeo a YouTube en 2014. Es impresionante ver el entusiasmo que ponéis en

todas las tareas, vuestros comentarios acertados y vuestras fantásticas obras de arte. Todos y cada uno de vosotros habéis sido fundamentales en el desarrollo de estas tareas y siempre os he tenido en mente mientras escribía.

Ginny Lefler, gracias por tu ayuda crucial y por tu dedicación a este libro. También quisiera expresarle mi agradecimiento a Jodi Reamer, una persona imparable que le encontró un hogar a este libro, y a Meg Leder, por confiar en este proyecto y por su valiosísima opinión a la hora de darle forma.

Y gracias a la gente de Penguin Books, porque son muy grandes: Shannon Kelly, Kathryn Court, Patrick Nolan, Lydia Hirt, Brooke Halstead, Rebecca Marsh, Ciara Johnson, Paul Buckley, Sabrina Bowers, Nicole Celli y Sabila Khan.

Ya se lo he dedicado a mi madre al principio, pero tanto ella como mi padre, Connie y Marshall Urist, son los responsables de que el arte sea una parte fundamental de mi vida. Gracias también a mis suegros, Sydney y Mike Green, que son tremendamente creativos y siempre me han apoyado; a mis amigos Marina y Chris Waters, que son geniales; y a mis hijos, Henry y Alice, personas valientes y cariñosas, que, a pesar de resistirse (y con razón) a mis directrices artísticas, hacen cosas mucho más guais por su cuenta.

Escribir este libro no habría sido posible sin mi compañero omnipresente, John, mi primer lector y el más importante, además de mi contendiente perpetuo.

Muchas de estas tareas se recopilaron durante la realización de la serie web *The Art Assignment*, coproducida con PBS Digital Studios. En nuestro canal de YouTube puedes ver directamente a algunos de estos artistas y a muchos más. En la página web de *The Art Assignment* hay más tareas y recursos, así como una selección de obras de arte fruto de ellas.

Publica las tuyas en las redes sociales que más te apetezca con la etiqueta #EresUnArtista. Sigue dicha etiqueta para ver y disfrutar de obras de arte ajenas y para crear una comunidad propia de artistas con ideas afines.

CATEGORÍAS

EN EL EXTERIOR

El arte de protestar
Conviértete en otra persona
Incursión urbana
Copia una copia de una copia
Momento dilatado
Cartel falso
Forma un grupo de música
Nos vemos a mitad de camino
Tierra natal
Fotoperiodista
Propuestas
¿Qué es un museo?
El sitio más tranquilo del mundo
¡Al acecho!
Muestras de superficies
Pensamientos, opiniones, esperanzas, miedos, etc.

EN EL ESTUDIO

Concurso de títulos
Personalízalo
Forma un grupo de música
Partitura gráfica
Amigo imaginario
Estampado
Cuánto mide el pasado
Ni lo ves ni lo verás
Plato de papel
Entramado de papel
Propuestas
Retrato de tu sombra
Objeto humanizado en contexto
Pisotéalo

CON AMIGOS

Cadáver exquisito
Objeto de la infancia
Fabrica una jarapa
Nos vemos a mitad de camino
¿Qué es un museo?
Cena cruzada y revuelta
Libros ordenados

ESCULTURA

Límites
Paisaje artificial
Personalízalo
Objeto vergonzoso
Objeto de la infancia
Cuánto mide el pasado
Ni lo ves ni lo verás
Retrato de tu sombra
Objeto humanizado en contexto

FOTOGRAFÍA

Deseo de una mañana de verano
Incursión urbana
Paisaje artificial
Momento dilatado
GIF íntimo e imprescindible
Fotoperiodista
Apagado
Libros ordenados
Objeto humanizado en contexto
Pensamientos, opiniones, esperanzas, miedos, etc.
Panorama virtual
Paisajes blancos

DIBUJO

Dibuja lo que conoces, no lo que ves
Cadáver exquisito
Partitura gráfica
GIF íntimo e imprescindible
Ni lo ves ni lo verás
Paisaje psicológico
Autoforma
Muestras de superficies
Palabras que son dibujos que son palabras

PINTURA (SI QUIERES)

Concurso de títulos
Dibuja lo que conoces, no lo que ves
Cadáver exquisito
Estampado
Plato de papel
Autoforma
Panorama virtual

DISEÑO

El arte de protestar
Idea un estudio
Mobiliario emocional
Cartel falso
Entramado de papel
¿Qué es un museo?
Alegato
Paleta vehicular
Paisajes blancos

MANUALIDADES Y TEJIDOS

Amigo imaginario

Objeto de la infancia

Fabrica una jarapa

Cuánto mide el pasado

Entramado de papel

Autoforma

SONIDO

Forma un grupo de música

Partitura gráfica

El sitio más tranquilo del mundo

Simultaneidad

RETRATO

Conviértete en otra persona

Pasando revista

Autoforma

Retrato de tu sombra

Libros ordenados

Pensamientos, opiniones, esperanzas, miedos, etc.

TECNOLOGÍA MEDIANTE

Personaje de ciencia ficción

Copia una copia de una copia

GIF íntimo e imprescindible

Apagado

Simultaneidad

Panorama virtual

PERFORMANCE

Personaje de ciencia ficción

Conviértete en otra persona

Incursión urbana

Juego combinatorio

Pasando revista

Propuestas

Pisotéalo

ESCRITURA

Concurso de títulos

Juego combinatorio

Idea un estudio

Cartel falso

Amigo imaginario

Pasando revista

Fotoperiodista

¿Qué es un museo?

El sitio más tranquilo del mundo

¡Al acecho!

Alegato

Palabras que son dibujos que son palabras

CON PEQUES

Concurso de títulos

Dibuja lo que conoces, no lo que ves

Cadáver exquisito

Forma un grupo de música

Amigo imaginario

Estampado

Nos vemos a mitad de camino

Tierra natal

Entramado de papel

Propuestas

El sitio más tranquilo del mundo

Retrato de tu sombra

Muestras de superficies

Pisotéalo

CRÉDITO DE LAS IMÁGENES

T. J. Dedeaux-Norris: cortesía de la artista.

Adrian Piper: fotograma, 00:06:20. Colección del Adrian Piper Research Archive (ARPA) Foundation Berlin. © APRA Foundation Berlin.

Kim Dingle: © Kim Dingle. Cortesía de la galería Sperone Westwater, Nueva York.

David Brooks: cortesía del artista.

Alberto Durero: con licencia de Creative Commons — Dominio público 1.0.

Barbara Kruger: © Barbara Kruger. Cortesía de Mary Boone Gallery, Nueva York.

Fritz Haeg: cortesía de Fritz Haeg Studio.

Hélio Oiticica: cortesía de Projeto Hélio Oiticica.

Brian McCutcheon: foto de Brian McCutcheon.

Meret Oppenheim: Artwork © 2020 Artists Rights Society (ARS), Nueva York / ProLitteris, Zúrich.

Taza, 11 cm de diámetro; platillo, 24 cm de diámetro; cucharilla, 20 cm de largo. Colección del MoMA, Nueva York.

Imagen digital © Museo de Arte Moderno / Licencia de Scala / Art Resource, Nueva York.

Hugo Crosthwaite: © Hugo Crosthwaite.

Joan Miró y otros: © 2020 Artists Rights Society (ARS), Nueva York / ADAGP, París.

Colección privada, París, Francia.

Crédito de la foto: Snark / Art Resource, Nueva York.

Genesis Belanger: cortesía de la artista y de Mrs. Gallery, Nueva York.

Tschabalala Self: cortesía de la artista y de T293, Roma.

Nathaniel Calderone: cortesía del artista.

Assaf Evron: cortesía del artista.

Josef Albers: © The Josef and Anni Albers Foundation / Artists Rights Society (ARS), Nueva York, 2020. Cortesía de Yale University Press.

Michelle Grabner: vista de una instalación de Michelle Grabner, *Weaving Life into Art*, del 22 de mayo al 15 de noviembre de 2015, Museo de Arte de Indianápolis (Newfields). Obras de arte © Michelle Grabner.

Una forma preciosa de la estudiante Alice Hubbard hecha con el regalo o don decimocuarto, Providence, Estados Unidos, circa 1892, reproducción de *Inventing Kindergarten*, de Norman Brosterman.

Molly Springfield: © Molly Springfield.

Pablo Helguera: foto cortesía del artista.

Guerrilla Girls: © Guerrilla Girls. Cortesía de guerrillagirls.com.

Christine de Pizan: crédito de la imagen de GRANGER.

Kate Gilmore: cortesía de la artista.

Bruce Nauman: © 2020 Bruce Nauman / Artists Rights Society (ARS), Nueva York. Cortesía de la galería Sperone Westwater, Nueva York. Distribuido por Electronic Arts Intermix.

Peter Liversidge: © Peter Liversidge. Cortesía de Kate MacGarry.

Marina Abramović: © Marina Abramović y Ulay. Cortesía de Marina Abramović Archives y Sean Kelly Gallery / Artists Rights Society (ARS), Nueva York.

Nina Katchadourian: cortesía de la artista y de la Catharine Clark Gallery.

Paula McCartney: © Paula McCartney.

James Nasmyth: fotografía sacada de la Biblioteca del Congreso, https://www.loc.gov/item/2001700463/.

Wendy Red Star: cortesía de la artista.

Maria Gaspar: cortesía de la artista.

Ana Mendieta: © The Estate of Ana Mendieta Collection, LLC. Cortesía de la Galerie Lelong & Co.

Dread Scott: © Dread Scott.

Sonya Clark: © Sonya Clark. Cortesía de la artista.

Felix Gonzalez-Torres: © Felix Gonzalez-Torres. Cortesía de la Felix GonzalezTorres Foundation. Las dimensiones varían según la instalación. Foto de Peter Geoffrion, de *More Love: Art, Politics and Sharing Since the 1990s*, Museo Ackland Art, Universidad de Carolina del Norte, Chapel Hill, del 1 de febrero al 31 de marzo de 2013, comisariada por Claire Schneider.

Robyn O'Neil: © Robyn O'Neil. Cortesía de la artista.

Güler Ates: © Güler Ates. Cortesía de Bridgeman Images.

Christoph Niemann: © Christoph Niemann.

Este libro se terminó de imprimir
en el mes de mayo de 2021